大展好書　好書大展
品嘗好書　冠群可期

大展好書　好書大展
品嘗好書・冠群可期

圍棋輕鬆學 30

圍棋
基本技法

王業輝 編著

品冠文化出版社

國家圖書館出版品預行編目資料

圍棋基本技法／王業輝　編著
——初版，——臺北市，品冠文化，2019〔民108.07〕
面；21公分 ——（圍棋輕鬆學；30）
ISBN 978－986－97510－5－6（平裝；）
1.圍棋
997.11　　　　　　　　　　　　　　　　108007178

圍棋基本技法

編　　著／王　業　輝
責任編輯／葉　兆　愷
發 行 人／蔡　孟　甫
出 版 者／品冠文化出版社
社　　址／台北市北投區（石牌）致遠一路2段12巷1號
電　　話／（02）28233123 · 28236031 · 28236033
傳　　眞／（02）28272069
郵政劃撥／19346241
網　　址／www.dah-jaan.com.tw
E－mail／service@dah-jaan.com.tw
承 印 者／傳興印刷有限公司
裝　　訂／眾友企業公司
排 版 者／弘益電腦排版有限公司
授 權 者／安徽科學技術出版社
初版1刷／2019年（民108）7月

售　價／350元

前　言

　　本書是以初、中級讀者為主要對象的，具有一定圍棋水準的讀者和圍棋教學工作者也可用本書作參考。

　　完整的一局棋是由佈局、中盤和官子三個階段組成的。這三個階段是一個密不可分的、有機聯繫著的整體。本書分為「佈局篇」「中盤篇」「官子篇」只是為了敘述方便。

　　如何才能儘快地提高圍棋技術水準？我認為必須加強基本功的訓練和學習。

　　圍棋的基本功包括基本手法、定石知識、棋形感覺、打入要點、佈局思路、序盤要領、死活知識、官子目數等。這些內容本書都有不同程度的涉及或側重，如：

　　「佈局篇」側重於基本理論和思考方法；

　　「中盤篇」側重於手法並結合實戰予以詳盡的講解；

　　「官子篇」側重於實際運用並結合序、中盤常

見棋形進行講解。

　　本書中的棋形介紹力求闡明棋理，其敘述詳細易懂。讀者朋友若能透過閱讀本書，進一步加強對圍棋的理解和對基本技術的掌握，使圍棋基本功得到加強，為今後的技術騰飛打下堅實的基礎，那將是我最為高興的事。

　　在此，謹向為本書寫作提供極大幫助的袁玉華、王蔚、袁斌表示衷心的感謝！

　　　　　　　　　　　　　　　　　王業輝

目　錄

〈佈〉〈局〉篇　.. 9

一、佈局的基本原理　..................... 9

1. 角的重要性　........................... 9
2. 角上各點及其特性　.................. 10
3. 持續圍空的要點　..................... 15
4. 大場、拆邊以及攔逼　............... 19

二、定　石　................................. 32

1. 學習定石的重要性　.................. 33
2. 定石的基礎知識　..................... 35
3. 常用基本定石介紹　.................. 41

三、現代常見流行佈局介紹　......... 84

1. 佈局的分類方法　..................... 84
2. 現代佈局流行型　..................... 88

四、佈局問題綜合練習　............... 114

1. 第一型　................................ 114
2. 第二型　................................ 116
3. 第三型　................................ 120

4. 第四型 …………………………………………… 124

5. 第五型 …………………………………………… 127

6. 第六型 …………………………………………… 129

中 盤 篇 ……………………………………… 135

一、序盤作戰 ………………………………………… 135

　1. 序盤基礎知識 ………………………………… 135

　2. 消空和圍空 …………………………………… 141

　3. 打入 …………………………………………… 151

二、常用作戰手筋介紹 ……………………………… 180

　1. 飛 ……………………………………………… 180

　2. 靠（碰）……………………………………… 183

　3. 小尖、尖頂 ………………………………… 185

　4. 夾 ……………………………………………… 189

　5. 跳、跳方、點方及挖斷 …………………… 192

　6. 斷、扭斷 …………………………………… 199

　7. 點入 …………………………………………… 204

三、死活知識 ………………………………………… 207

　1. 練習死活題的意義 ………………………… 207

　2. 認識基本死活棋形 ………………………… 208

　3. 常見死活題及解題思路 …………………… 216

　4. 劫爭知識 …………………………………… 226

四、中盤作戰實例 ………………………………… 236

官子篇 ……………………………… 259

一、官子的形態及其計算方法 ……………… 259
1. 官子的形態 ……………………………… 259
2. 官子的計算方法 ………………………… 261

二、正確地收官 …………………………… 272
1. 不下損著 ………………………………… 272
2. 掌握好收官順序 ………………………… 274
3. 常用官子手筋 …………………………… 276

三、序、中盤中的官子價值 ……………… 292

四、常見棋形的官子價值 ………………… 303

五、十三路小棋盤官子練習 ……………… 317

作者簡介

王業輝，男，1951年出生，安徽省蕪湖市人。

1974年至2002年曾多次代表安徽省參加全國圍棋比賽，1982年升為五段。

1985年起任安徽省圍棋隊教練、主教練。

1995年受國家派遣，赴朝鮮執教朝鮮國家圍棋集訓隊一年。

佈 局 篇

一、佈局的基本原理

佈局，是指對事物的規劃和安排。圍棋中的佈局，是指一盤棋的開始階段。

一盤棋可分為佈局、中盤和官子三個階段。在實際對局中，佈局時常常有中盤戰鬥和局部的收官，因此，佈局、中盤、官子這三個階段是一個密不可分的有機整體。

在佈局這個階段的任務就是合理地排兵佈陣，將局勢引導到自己所喜愛、所擅長的中盤戰鬥中來。

要合理地排兵佈陣，就要掌握佈局的基本原理。

在一般情況下，佈局的一般順序是先佔角上，其次佔邊，最後再爭搶中腹。這是佈局的基本方法。

1. 角的重要性

圖1-1、圖1-2、圖1-3比較：圖1-1中黑用6個子成活；圖1-2邊上用了8個子；圖1-3中腹用了10個子，故角上是最容易做活的。

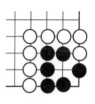

圖1-1

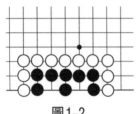

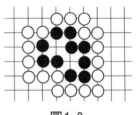

圖1-2 圖1-3

圖1-4、圖1-5、圖1-6比較：黑在角上、邊上和中腹分別用了7個子、11個子和最少15個子圍了9目棋。由此可知，角上用的子數最少，中腹用的子數最多，因此，角上圍空的效率最高。

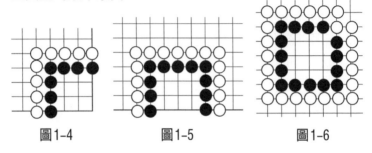

圖1-4 圖1-5 圖1-6

2.角上各點及其特性

如圖1-7所示，常用的角上各點有A位（小目，每個角上兩個）、B位（星，每個角上一個）、C位（三三，每個角上一個）、D位（高目，每個角上兩個）、E位

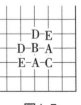

圖1-7

（目外，每個角上兩個）。下邊分別敘述各點的特性。

上述各點應該說是各有長短。依筆者的經驗，透徹地瞭解這些特性，對學習圍棋的基本理論好處極大。

（1）小 目

小目位置折中（位於三‧4位的座標點上），進可以

攻，退可以守，因此在實戰中使用率極高。小目在加補一手之後，可以形成多種形式的守角好形。

圖1-8中黑❶小飛後成小飛守角，又稱為無憂角。

圖1-9中黑於❶位守角，稱為單關守角。

圖1-10中黑❶位大飛後成大飛守角。以上三種較為常見。

為配合全局，也有如圖1-11所示守角的。

如果對方來攻角，選點大體也是上述四個點。

如此，我們知道小目有以下兩個特性：

①**方向性**。在守和攻的方向上都在A位（見圖1-12）。習慣上我們把A位方向稱之為小目的腹面；而B位方向稱之為小目的背面。

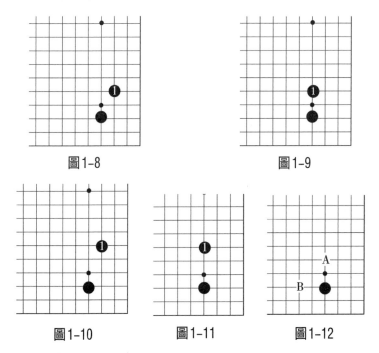

圖1-8　　　　　　　　　　圖1-9

圖1-10　　　　圖1-11　　　　圖1-12

②**需兩手守角**。佈局速度稍慢。如圖1-13所示，為了彌補黑小目速度慢的缺陷，黑❶不守角而拆到這裡，為的是提高佈局速度。

（2）星

星居於四‧4的座標點上，位置屬高位。星的最顯著的特點是下一手直接向邊上拆。如圖1-14所示，從星出發，黑❶可直接拆到中間（或拆到A、B、C等位置）。

星的第二個特點是：防守角空的功能較差。如圖1-15所示，即使黑再於❶位守角，白至少仍有A、B、C等手

圖1-13

段侵角，故黑走了❶位仍不能確保角空。從這個意義上說，星的目標是加快佈局速度而不拘泥於角上實空。

圖1-14

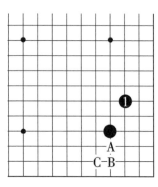

圖1-15

（3）三‧3

三‧3由於可以確保角空而受到喜愛實空棋手的青

睞。筆者認為三‧3有以下四個特性：

①**可以確保角空。**

②**速度較快。**可直接拆邊，如圖1–16所示，黑可以直接於1位（或A、B、C等）拆。

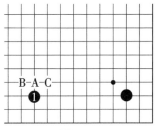

圖1–16

③**定石簡單。**見圖1–17，由於角空已被黑佔位，故角上定石也變得簡單起來。

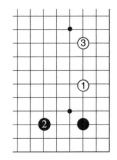

圖1–17

④**不宜兩翼張開。**一般情況下兩翼張開是好形，然而三‧3是個例外。圖1–18中黑已有⬤子時，如再於1位拆，則白②肩沖是絕好點，至8止，黑被壓低，且⬤子和黑❶兩個子的位置都不理想。

在已有黑⬤的情況下，黑❶可考慮在2或6位加高。

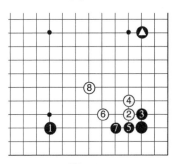

圖1–18

（4）高　目

高目居於高位，不利於守角而利於發展外勢，這是顯而易見的。

圖1–19中，當向①位掛角時，黑❷位即可將白罩在角上以獲取外勢。

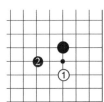

圖1–19

圖 1-20 中，當黑守角時❶位最
為普通，這樣就還原成黑小目時的一
間跳（即單關）守角。顯然，高目守
角喪失了小目時可以有諸多的選擇，
這是不能令人滿意之處。

圖1-20

同小目一樣，高目也要二手守角
和具有方向性。

（5）目 外

目外有以下幾個特性：

①**需二手守角**。如圖 1-21 所示，雖然形成無憂角，
但和小目的守角相比，無形之中黑放棄了其他方式的守
角，這也是一種缺陷吧。

②**靈活**。見圖 1-22，當白①位掛角時，黑可於❷位
壓低白棋，在黑需要取外勢時，黑❷就顯得有力。

見圖 1-23，如不需要外勢時，黑❷可夾擊後再於4位
拆二，因此，目外可以靈活地處理角上，這是目外的第二
個特性。

透過以上所述，角上各點不能以好壞論，各人應由各
點特性的分析，結合自己的棋風，靈活運用。

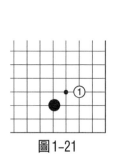

圖1-21

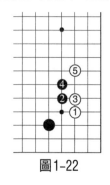

圖1-22

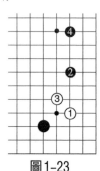

圖1-23

3. 持續圍空的要點

這裡介紹繼一方佔據角上之後的常見持續（後續）圍空的好點（省略白之著子情況）。圖1-24，按順序，黑❶位小目之後是❸位守角，守角之後❺位的發展優於❼位的發展。黑❼之後黑

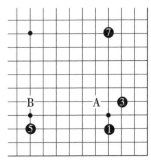

圖1-24

右下角成兩翼張開之形。黑將根據形勢選擇A或B位。

圖1-25中，黑❸位是單關守角，此時A位方向的價值增大，故此形黑A、B兩處的選擇應根據白棋棋形確定。

圖1-26中，黑著子順序和圖1-24類似。右下黑❸大飛守角時，9位加強是好點。

圖1-25

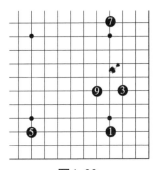

圖1-26

圖1-27中，為加快佈局速度，黑❸的下法亦是常見的，此後黑的選擇要根據局勢而定。

圖1-28中，當有⬤子時，黑首選是在1位（或A、B等位）一帶開拆，以擴大右下角的規模。如改在C、D、

圖1-27　　　　　　　　　　圖1-28

E等位加強角上，則黑△子將變得平庸。

　　圖1-29，某些場合，黑亦可在3位加強小目位的防守。

　　圖1-30，黑❶是星位時，可向兩側直接拆。黑❸也可根據局勢需要或自己的設計改在A、B、C等位置；黑❺也可改在D、E、F、H等位置拆。成為❶、❸、❺的陣勢之後黑已成兩翼張開之形，倘若白再不來侵消，黑將❼、❾繼續補強。根據局勢需要，黑❾亦可直接在9位先補強。

　　圖1-31，在三連星的佈局中，黑右邊陣勢連片，至7

圖1-29

圖1-30

成為四連星，以後黑9之類的補強或A位繼續擴大陣勢，則可自由選擇。

　　圖 1–32，黑❶、❸之後，也可在5位補強角上並擴大右下陣勢。黑在7位補後成為好形。

　　圖 1–33，黑❺小飛是重視角上防守的下法。至黑❼止依然構成理想形。不過此圖和前圖相比較，黑棋規模感覺比前圖要小。

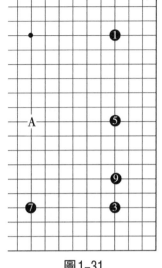

圖1-31

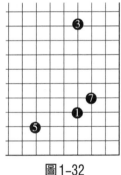

圖1-32

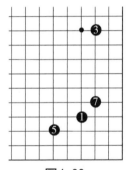

圖1-33

　　圖1-34，繼黑❶、❸、❺之後，黑在7位（稱為「玉柱」）的下法也十分有力，它的意圖是把角上牢牢守住，迫使白棋在外圍作戰。

　　圖1-35是黑三・3繼續擴張的順序，黑❸亦可先在❺位加高。黑❺改A位補強亦可。黑❼繼續擴大右下陣勢。

　　黑❸、❼均可在四路高拆。

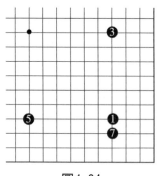

圖1-34

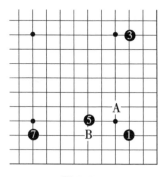

圖1-35

根據情況，❺改B位拆二亦可考慮。

圖1-36，黑❶是高目時，下一手在3位守較普通，其變化可參考小目的變化。

圖1-37，前圖黑❸也可在三・3守角，其變化參考前述三・3部分。

圖1-38，黑❶是目外時，3位的守角最為普通，如此則成為無憂角之形。

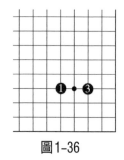

圖1-36

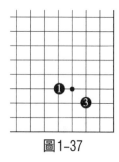

圖1-37

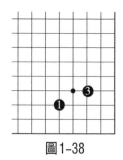

圖1-38

圖1-39，也有在3位進一步擴大之手法。白如A位時，則黑B位守是好形。

圖1-40，特殊場合黑走3、5位的手法也有，雖然黑角上比無憂角多花了一手棋，但是黑角空增大較多，對外

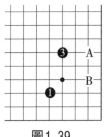

圖1-39 　　　　　　　　圖1-40

影響亦有所增大，故此形是黑充分。

4. 大場、拆邊以及攔逼

大場，顧名思義，就是大的場所。如此解釋，也許有的愛好者會問：一步大的官子算不算大場？因而，確切的解釋應該是空曠開闊之處的大的場所叫大場。

（1）大 場

大場的種類繁多，確切地分類較為困難。大體可分為連片的大場、分投的大場、有關雙方消漲的拆以及雙方勢力的中心等。

①連片的大場：

圖1-41中黑❶（或A位）是典型的連片大場。黑❶之後，黑下方連成一片，勢力大增，故是第一等的大場。

圖1-41

圖1-42中黑❶（或A位）形成中國流陣勢。

圖1-42

圖1-43中黑❶形成變形中國流。

圖1-43

圖1-44中黑❶形成三連星。

圖1-44

上述三個圖中的黑❶均是第一等的大場。

②分投的大場:

一般來說,一方是連片的大場,另一方就是分投的大場。

分投,就是投入到對方的陣勢中並兩邊都留有拆二的餘地,否則,應該稱為「打入」。

圖1-45中白①稱為分投。之後,白有A或B兩邊的拆二。

此形如是黑走,黑將在C位高拆。

圖1-45

③有關雙方消漲的拆:

拆既可擴大自己的勢力,又可削弱對方勢力,這樣的拆價值增大。

圖1-46中白①是有關雙方消漲的拆。以後黑可在2位掛入,白③尖頂為常法,至黑❻可拆二。白只好於7位拆二以自保。這是此型的一個常規下法。

圖1-46

　　圖1-47中白於1位一帶（或A位）拆也是有關雙方消漲。黑❷位進入時，白大體要於3位夾，黑於4位大飛進行騰挪作戰。

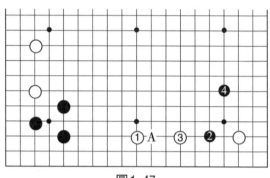

圖1-47

　　圖1-48中白①如改在這裡拆，那黑棋也只能下A位之類的吧。

　　據此，我們可以總結一下拆的時候到底是拆得大好還是拆得小好。如果是以破壞對方勢力為主要目的，那就要拆得大，如圖1-46以及圖1-47中的白①；如果是以自己發展為主要目的，那就要拆得小，如圖1-47中的A位拆。

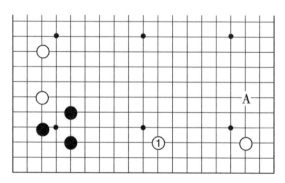

圖1-48

圖1-49中黑❶先掛角再於3位拆是追求高效率的下法，比黑❶單在3位拆要積極得多。

圖1-49

圖1-50中黑❶既拆又夾，是一子兩用的積極之著。

圖1-50

圖1-51中白①掛角不好，遭到黑❷、❹的攻擊。黑❹攻白又擴大右下，心情會十分舒暢，故白①應於4位一帶分投。

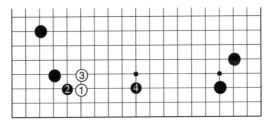

圖1-51

④雙方勢力的中心：

圖1–52中黑❶是佈局中典型的雙方勢力的中心點。

圖1–52

圖1–53

圖 1–53 中黑❶飛是此局面中的雙方勢力中心點。雙方勢力的中心點是隨著局面的變化而不斷變化的，像圖 1–52 那樣的情況是一種簡單表述而已。

此圖中黑❶位飛之後，白上方的

陣勢就顯得侷促，故此圖中黑❶的雙方勢力中心點，才是我們需要在實戰中極力捕捉的要點。

（2）拆邊

圖1-54中至⑧止為常見之小目定石。其中黑❼的拆一和白⑧的拆都是為了自身的安全而拆。黑❼若不拆，則白會A位靠；白⑧若不拆，黑在B位攻勢凌厲。由此我們可以瞭解到拆的又一功能：安全。

圖1-54

拆的一般原則如下：

圖1-55中一個孤單的子拆二適宜，故白4拆二是定石一型。

圖1-56中黑❶小目，白②高掛時黑❸、❺重視實利，白⑧拆三為基本定石。

白⑧改A位拆二雖然穩當，但總感到效率不高，所以一般情況下都拆三，這就是圍棋中常說的「立二拆三」。

圖1-55

圖1-56

圖1-57中至⑧止是目外定石一型，白⑧拆四有時可改在A位拆三，但立了三子一般拆四。這就叫做「立三拆

圖1-57

圖1-58

四」。

　　可見，拆到何種程度是有講究的。

　　圖1-58中至⑱止為小目定石一型。白⑱的拆在對方
強的時候適宜。因右下黑棋結實，故白棋這裡不能有缺陷。

　　圖1-59中左下黑❶、❸雖是定石，但右下角因黑已
有❹子，故黑❸應改A位飛，這叫做「三路勿會師，高低
要配合」。

　　圖1-60中黑❶至❼是高目定石。黑❼的拆堅實。因
無冒犯，白⑧也可不應。

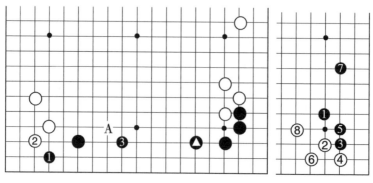

圖1-59　　　　　　　　　　圖1-60

如果是圖1-61，由於白⑥已進角，黑❼就應大一路拆。理由是：反正有白⑥，黑也成不了多少，乾脆拆大吧。

圖1-61

這兩個圖都是開拆要高低配合，其中黑❼的拆，讀者要細細體會。

至此，我們可以認為，拆的原則是：

①幅度要適宜，例如「立二拆三，立三拆四」。

②勿三路會師。

③成不了空的地方，要拆得大。拆得大是為了將對方勢力進一步限制。

（3）攔逼

如果前述的拆是防守的話，那麼攔逼就有進攻的意味，屬於積極的手法。

圖1-62中黑❶攔逼是第一等的大場，A位的打入是其下一目標。

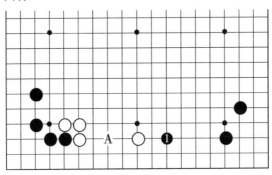

圖1-62

圖1-63中雖然白方的拆二是相對安全的，但被黑❶攔逼之後，白仍有侷促之感，使白的行動受到牽制。

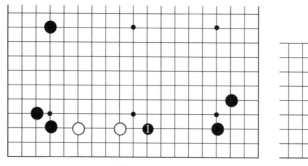

圖1-63

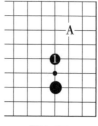

圖1-64

圖 1-64 中黑❶單關守角之
後，留有白 A 位攔逼的好點。

圖 1-65 中至❼止是星定石一
型。黑至❺雖然可以脫先，但以後
白在 A 位攔逼是好點，故一般情況
下黑還應該於 7 位拆。

圖 1-66 中白①拆是第一等的

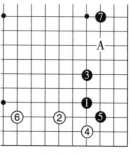

圖1-65

大場。但黑於 2 位攔仍有相當的價值：其一是擴大了左下
黑無憂角的立體面；其二對白①一子有一定的威懾力。

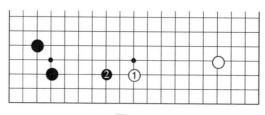

圖1-66

圖 1-67 中，此型黑❼補一手很重要，否則被白 A 位
攔逼，黑❶、❺兩子受攻。但黑❼落了後手。

圖 1-68 中，黑為了爭先手，前圖黑❺也有大飛的下

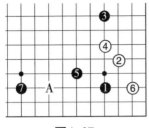

<div style="display:flex">圖1-67　　　　　圖1-68</div>

法，以後即使被白在A位逼到，其嚴屬性也大大緩和。

圖1-69中，此形黑❶位高拆好。因黑❶是高位，使黑❸的價值增大。白②如改A位攔逼，則黑於2位一帶開拆成理想的兩翼張開之形。

此圖中黑❶想法好，是開拆方面的活用，請讀者細細體會。

圖1-69

圖1-70為佈局開拆練習。黑先，此時盤上有A、B、C三個地方的拆二均是好點，何處拆二最為緊要呢？

圖1-71，正確的選擇是黑在1位拆二。黑❶拆二之後，在安定了自身的同時還消減了白右上四子的厚味，故價值較大。

白若於2位攔逼，黑於❸位跳起即可，因黑❸跳起後

圖1-70

圖1-71

還將對白左下兩個子產生壓力。更進一步貪心的下法是黑
❸在A位拆二，那樣的下法則要對黑左邊一子的治孤有自
信。

圖 1-72 中，
黑❶如在 1 位（或
A 位）拆二，白將
在 2 位夾擊並擴張
右上陣勢，故這是
黑的失敗圖。

圖1-72

　　圖1-73為佈局開拆練習。白先，局面的焦點是白棋如何在下面開拆。

圖1-73

圖1-74，此時白於1位拆為適宜之著。若在A位拆二，則有整體偏低的感覺，此時黑左右位置皆較高，白①高位拆是取得局面平衡的要領。

圖1-74

見圖1-75，白①改飛進角，期待著黑於3位應，那就太「一廂情願」了。黑❷的選擇正確，至❻止黑外勢連片，價值大增。故此圖是白的失敗圖。

圖1-75

二、定　石

什麼是定石？一個局部的雙方合理的固定著法，稱為定石，例如圖1-76、圖1-77。

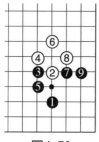

圖1-76

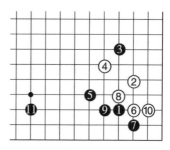

圖1-77

定石一般由同時代的最高水準棋手在實戰中下出，得到同時代乃至後世棋手的認可並被效仿。如果某一方明顯吃虧或在形成過程中有明顯錯誤，就形成不了定石。因此，雙方著法是否合理、得失是否相當，就成了定石的生命。

1. 學習定石的重要性

學習定石的重要意義，筆者認為有以下三點。

（1）有利於全局觀念的培養

定石是佈局的一個有機組成部分，定石是要為佈局服務的。學習定石離不開全局的配合，因此，根據全局具體情況選用適宜的定石，是水準提高的一個重要手段。

圖 1-78 中，黑❶夾擊為常用之形，對於白②，黑❸擋的方向正確。至❼止黑下方一帶成為充分厚實之形。

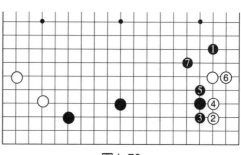

圖1-78

圖1-79，前圖的黑❸改這邊擋則方向錯誤，以下至白⑩止雖也是常用定石，但此定石中右下▲兩子效率明顯降低。這是黑❸選用定石不當所致。

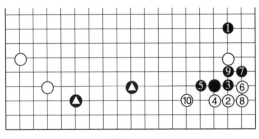

圖1-79

（2）有利於局部常用手法、手筋知識的積累，因為定石是手筋的寶庫

圖1-80中，面對黑❺、❼的沖斷，白⑧是好手筋，此類騰挪手筋在其他場合也能用上，因此值得記取。至白⑩止為常用定石一型。

圖1-81為大斜定石一型。至❶時白先⑱、⑳、㉒將棋形定好，再24位挖是絕好手筋。黑㉕、㉗為一般分寸，至㉜止告一段落。

此過程中，黑㉑、㉓亦是（做活的）手筋。

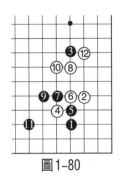

圖1-80

圖1-81

定石中的這些複雜變化和手筋，我們若能熟記，棋藝水準必將大幅度提高。

（3）有利於棋理的學習

定石中包含了許多的基本棋理。

圖1-82

圖1-82中，白⑥攔逼是準備下一步在8位整形之行棋步調；白⑩至黑❸雙方各自整形。白⑭是定石一型，若改17位一帶夾擊，將成亂戰局面。現白⑭是一步價值很大的棋，在亂戰沒有把握時，還不如先撈一步大棋。

既然白⑭放棄對黑❸、❾兩個子的攻擊，黑當然要對這兩個子進行處理。黑❶是進行處理前絕好的便宜先手。等到白16位阻渡之後黑再順勢於17位拆二。

此定石是順調行棋的典型，請讀者仔細體會。

2. 定石的基礎知識

（1）定石的分類

傳統的定石均是以棋子在棋盤上的位置來進行分類的，如小目定石、高目定石、星定石等。筆者認為僅僅這樣簡單地以位置來分類是不夠的。為了更進一步地加深對定石的理解，我們不妨根據結果分類，如「各得半壁河山型」「戰鬥型」；或根據所用手法分類，如「托角類」「點角類」等。有些定石並不能準確歸類，就不勉為其難了，只要能對完成的學習和理解起到積極的作用就行。

也有些定石變化有著固有的名稱，如大斜定石、「村正妖刀」、雪崩型定石等。由於這些名稱對記憶和理解有所幫助，因而當然是照搬照用。

圖1-83中是黑❶星位、白②掛角之後進入三三的定石，至⓯止形成一方得角，另一方得外勢的格局。

圖1-83

圖1-84中是黑小目、白低掛之後黑❸一間夾的定石一型。白⑭也可於A位拆三，因白B位是先手。最終形成雙方各踞一邊的局勢。

像此圖和前圖，最終的結果都是雙方各有所獲，因此我們稱之為「各踞半壁江山」型。

圖1-85是著名的大斜定石一型。白④壓出是正面作戰，至⓴止雙方都有一塊不安定的棋，故戰鬥不可避免。此類定石我們稱之為「戰鬥型」定石。

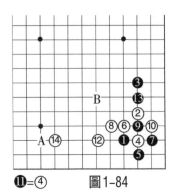

❶=④　　圖1-84

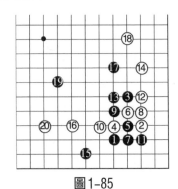

圖1-85

圖1-86中，黑❶三‧3，應付白②位掛角，通常是5位拆穩健，現黑子右邊3位夾擊是積極求戰的下法。白⑥也可考慮7位扳。至白⑧止為定石一型。

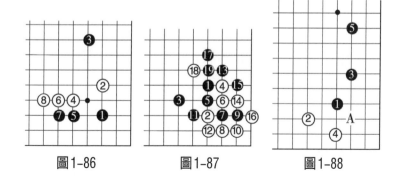

圖1-86　　　　　　圖1-87　　　　　　圖1-88

往後黑❸一子的處理成關鍵。

黑❸一類的夾擊，我們統稱為「夾擊型」定石。

（2）外勢與實地

圖1-87中，至⓳止為高目定石一型。此定石的格局是黑得外勢、白取角的實地。

對於外勢，我們應該清楚地認識到外勢有如下一些特性：

一是外勢出現得越早，價值越大。

二是外勢的價值具有不確定性。實地的價值（所佔的目數）是確確實實的，而外勢的目數有可能很大，也有可能為零。和實地相比，是另一性質的價值體現。因此，對外勢的價值進行精確計算較困難。

三是因為外勢的價值具有不確定性，故外勢的運用是棋手重要的研究課題，也是衡量棋手水準高低的重要標誌之一。

（3）定石也是不斷地被淘汰、更新和發展的

圖1-88，在原來的傳統定石中，黑❺無一例外地在A位小尖；而現今實戰中黑或脫先他投，或如此圖於5位拆

二，或等白A位小尖後黑再於5位拆二，這些下法並不少見。

由此圖，我們可以看到人們對角的價值認識已發生了變化：佔角會使佈局速度變慢，故此圖黑❺直接拆二以加快速度。

圖1-89是淘汰的舊定石。此圖中黑棋虧損。

將圖1-90和前圖作一比較，就可明白黑虧損在何處。

圖1-90為目前流行的定石，前圖中黑❺、❼、⓫、⓭和白⑥、⑫、⑭、⑯等子的交換明顯是黑虧。

圖1-89中黑❼可考慮在圖1-91所示7位虎。白⑩是一種變化，黑⓭本手，成為兩分局面。

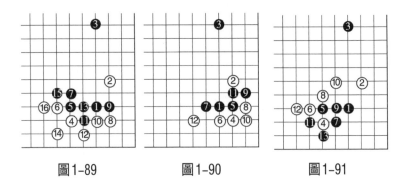

圖1-89　　　　圖1-90　　　　圖1-91

圖1-92，至白⑯訖止是目外定石一型。在現在的棋譜中已很難見到了，其原因是黑佔據兩邊較有利的位置。此過程中白⑫是手筋。

圖1-93，前圖白⑫改1位尖頂，則黑將在2位長，以下至⑩止黑可以輕鬆騰挪。此形白不利。

白⑦若改8位立，則黑A位虎，白亦不利。

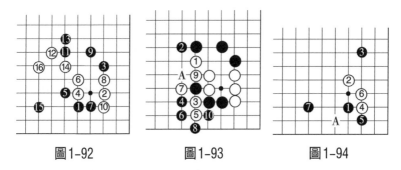

圖1-92　　　　　圖1-93　　　　　圖1-94

圖1-94，黑❼拆二是對原定石在A位虎的一種改良。這種改良究竟有哪些好處呢？

圖1-95，前圖黑❼在1位虎是原定石的下法，黑❸飛起重視下面的發展，至⑧止為變化一型。

圖1-96，黑如將前圖的❸改在這裡拆二，則白將在4位攻擊，黑❺騰挪手筋，白⑥是激烈的下法，至⑫成劫，因白是先手劫，故此劫白有利。

白如劫材不利，亦可A位扳，那將是另一型定石。

是否打劫，選擇權在於白，這也是黑方不利的因素之一。

黑❺改6位二路爬，總有虧損的感覺。一般情況下不能考慮。

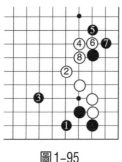

圖1-95

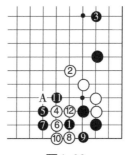

圖1-96

　　圖1-97，現黑❶改這裡拆二，白如仍2位尖，則黑❸拆二是預定方針；白④訛若攔逼，黑❺再從容整形。由於此型黑兩邊均已安定，故黑有利。

　　圖1-98，前圖白④訛改這裡點入，則黑❺至❾的抵抗手段好，至13拆二止，白②一子位置差，黑兩邊都能走到，仍是黑方有利。

　　和圖1-96相比較，黑同樣爭到3位拆二，但下面差異是明顯的：現在黑只是遭受4位點的「衝擊」，而圖1-96是整體受到攻擊，故黑方現在所承受的壓力自然就小。

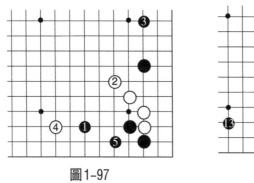

圖1-97

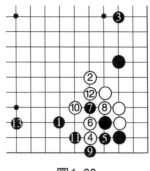

圖1-98

　　圖1-99，面對黑在7位拆二的改良下法，白⑧亦做出相應的變化。以下如果仍下成前圖的結果，則白⑧的位置就大大改觀了。

　　圖1-100，作為黑棋，隨後也下出了在9位頂的強手，使這個定石的變化豐富起來。

　　正是由於棋手們的努力探索和追求，使我們對圍棋的認識不斷提高，定石也不斷地被更新和淘汰，同時也不斷產生新的定石。

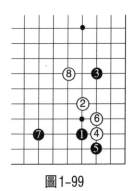

圖1-99 圖1-100

3. 常用基本定石介紹

（1）大型系列定石介紹

①星定石、「雙飛燕」系列

圖1-101中，黑❸或夾或脫先，白於4位飛，被稱為「雙飛燕」。

白④之後，黑主要的應法有A位壓和B位小尖（A位壓在白②一側變化相同），亦有C位尖頂的變化。

圖1-102，當黑沒有夾擊時，黑❶至❼的下法為基本之法。黑❼之後已成完全安定之形，而白獲得角地且是先手，最終成為雙方各有所得的格局。這是雙飛燕最基本的變化之一。

圖1-101 圖1-102

圖1-103，如果黑已有❷子（或在A、B、C等處），至黑❼止雖也是定石棋形，但黑D位的伏擊手段不成立，故黑之❶、❸、❺、❼的手法的嚴密性較差。

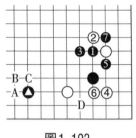

圖1-103

圖1-104，如果黑此處已有❷子，則C位的伏擊手段嚴厲，故此圖黑棋優於前圖。

圖1-105，如有❷子，黑❼應在此打吃。白如A位接，則黑B位爬，白無後續手段。

黑❼如重視中腹，亦可考慮C位補。

白④還有其他的種種應法。

圖1-106，白④壓出是重視中腹的下法。黑❺、❼先將角地佔位是常法，白⑧將黑封住，黑也於9位斷，成激戰格局。

其後，白大約要於A位拆。黑如外面無配合，黑稍勉強。

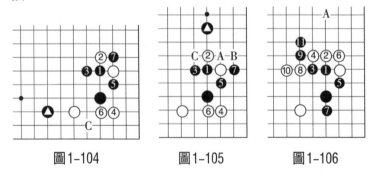

圖1-104　　　圖1-105　　　圖1-106

圖1-107，白④是重視上邊的下法，黑❺挖為常形。以下至⓭止為定石一型。

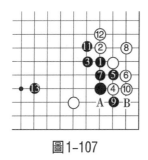

圖1-107

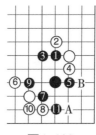

圖1-108

其後，白有A位斷的大官子。如果是黑走，則是B位擋。

圖1-108，白④是常法之一。以下至⓫止為常形。白A位夾時黑B位立很重要。

圖1-109，前圖白⑥直接拆是重視上邊的思路連續。黑❼的下法過於安逸，至⑩止白得兩邊，可以滿足了。故黑❼一般在10位一帶夾擊。

圖1-110，黑❸位虎的下法最近也十分常見。黑❺接之後，白有A、B、C三種下法可以選擇。

圖1-111，白①位小尖封鎖黑棋是重視中腹的下法，黑❷位斷是強行作戰之法。白⑦是常形，黑❽只能補強角上。此形有黑棋勉強的感覺。

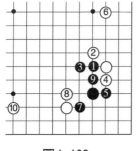

圖1-109

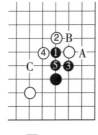

圖1-110

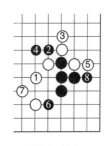

圖1-111

圖1–112，白①位立是重視實地的下法。至白⑨止成為白兩邊都能走到的格局，黑棋獲得了先手也可滿意。

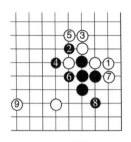

圖1-112

圖1–113，黑如不滿意前圖，也可考慮於2位壓出，以下至⓬止亦是一法。但是，此圖黑是後手。

圖1–114，白①接也是有的，至黑❻止為常形。

白⑤改A位單虎，下一步在6位飛的構想也十分有利。

圖1-113

圖1–115，在圖1–102上的黑❸改這裡壓，再5位跳的構想也是有趣的，黑❼是常形，至⓮止可當做兩分。

黑⓫改下12位也可考慮。

黑❶、❸、❺的下法尚未定型，有著較大的探索空間。

圖1-114

圖1–116，黑❶、❸、❺的手法是場合之手，目的是儘快安定。白⑥本手。黑❼不可省略，否則被白A位飛是黑不能忍受的。

圖1–117，黑若脫先，白①位是封黑好點，黑❷佔據三‧3仍能活棋。此型雖然黑能做活，但受盡白之「欺辱」。

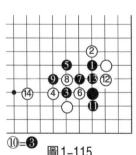

⑩=❸　　圖1-115

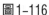

圖1-116

圖1-117

圖1-118

圖1-118，黑❶朝中腹小尖是重視外圍的下法。白②點三·3普通，黑有脫先和3位擋後再5位飛壓的兩種下法。

黑❺之後，白大體有A、B、C三種下法，均無最終確定的版本。

②星定石、點角系列

圖1-119，黑❸若在A、B、C、D、E等位夾擊，則白依然4位點角，至⑫止均形成同一變化的結果。因此，此型應用範圍極廣。

從棋理上分析，白②一子的價值轉到角上，而黑方放棄了角地在下邊形成勢力，這種價值轉移隨處可見。

圖1-120，當黑有⚫子時，黑❹亦可在4位擋（參見圖1-78）。白⑦通常在9位立，在這裡立是重

圖1-119

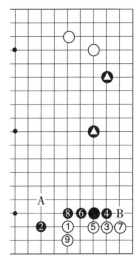

圖1-120

視官子的下法。白④之後黑有A和B兩種下法。

圖1-121，黑❷是二間高夾時，在4位擋也是常用定石，至22止成為黑得外勢的結果。此後，黑A位是先手，白要B位補。

圖1-122，白①掛角時黑於2位大飛亦是常法。白③至⑨的下法重在取角。黑❿如改A位的小尖，則對白角上無影響，白可B位中腹先動手。

圖1-123，前圖白⑤改這裡先爬也可，黑❻穩健之手，至⓬白角上先手活棋，之後再於13位跳出消黑外勢。

黑⓰之後白大概要在A位一帶拆。

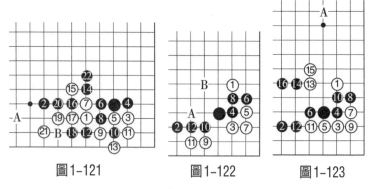

圖1-121　　　　圖1-122　　　　圖1-123

圖1-124，前圖黑❻改為扳也可。以下至⓮止亦是定石一型。

圖1-125，黑❻改二路扳亦是定石之手。白至⑮為一本道。黑⓰斷是重要之著，⑲是避免打劫，以後雙方皆著著緊湊，至㊶止裡面成雙活，外側雙方各得半邊。

圖1-124

圖1-125

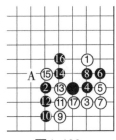

圖1-126

其後，A位是形勢要點。

圖1-126，黑❷單關應時，白③位點入是可以的，以下至⓰止為常形。白⓱很有必要，否則角上白棋是死棋。

其後，黑大致要在A位補。

圖1-127，如果黑已有⬣子時，黑❻改這裡擋為宜。至⑨止黑得先手。

圖1-128，黑❷小飛應時，白亦進入三・3的變化（參見圖1-83）。黑❻穩健之著，體現黑重視邊上的行棋。

圖1-127

圖1-128

③目外定石、「大斜」系列

圖1-129，黑❶目外、白②來掛角時，黑❸的下法被稱為「大斜」。

大斜定石複雜多變，是圍棋中有名的難解定石之一。

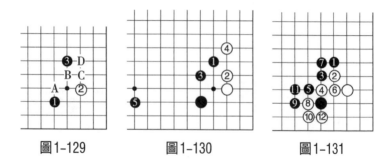

圖1-129　　　　圖1-130　　　　　　圖1-131

作為白棋有 A 位正面作戰，B、C、D 位避免複雜及脫先等多種應法。

圖1-130，白②併是最簡明的應法。黑❸、❺亦是簡明之道。

圖1-131，白②、④的下法亦為簡明之策。黑❼有多種選擇，現 7 位的接是獲得先手的下法。至⑫止成為黑先手獲取外勢。

圖1-132，前圖黑❼改這裡接，則白還是在這裡斷，至⑯止依舊是黑取外勢之格局。一般情況下黑要在 A 位補一手。

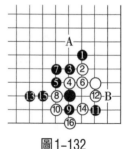

圖1-132

此過程中白⑩若改 15 位長，則黑有 B 位的強手，白難戰。

黑 B 為常用手法。

圖1-133，白②、④的下法也是常見的，至⓫止黑形成強大的外勢，而白獲得先手，也得實地。

也有黑在⓫之前先做 A、

圖1-133

B的交換，再於11位拆的頑強下法。

　圖1-134，前圖黑若不滿意，可選擇此圖下法。此圖黑❸、❺的方向完全轉過來了，白⑧必然。黑❾亦可在A位跳出作戰，故白⑩補堅實。

　此定石黑獲先手。

　圖1-135，白②壓出是正面應戰，黑❸挖為預定之手。白⑥上接是躲閃的下法，因至⑫能先手拔一子，亦為可行之法。

　圖1-136，至⑫止為正變。黑有A、B、C三種選擇。

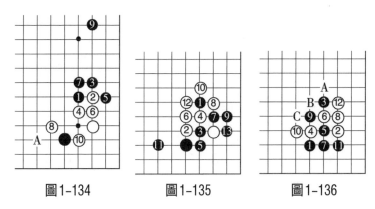

圖1-134　　　　圖1-135　　　　圖1-136

　圖1-137，黑❶長時白②為應法之一。黑❼是常形。黑13亦可16位跳，白A亦是定石一型。

　黑⑲為攻防要點。

　此型接下來中腹的處理如何是關鍵。

　圖1-138，前圖白②改這裡打後再4位爬，亦是有力之抵

圖1-137

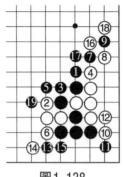

圖1-138

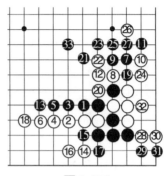

圖1-139

抗，以下至❶❾止為直線進攻。

此圖白獲先手，左下的白之殘子尚有餘味，故白滿意。

圖1-139，黑❶、❸、❺在這邊連壓，再於7位飛為陷阱，白⑩是脫險手筋，至㉜止白棋可以做活，但黑也獲得強大外勢。

圖1-140，黑在11位接，白於12位跳補之後，黑有A、B、C等下法（參見圖1-85）。

圖1-141，黑❶、❸的下法兇狠，白④、⑥、⑧是處理常法，可撈取角上便宜，然後在12位托謀活。黑❸退如改14位扳，則會遭到白13位斷的反擊。至❶❾止白二路爬活無奈。

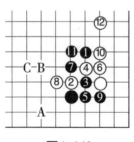

圖1-140

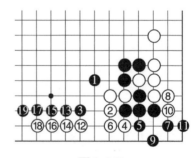

圖1-141

此圖白獲先手，亦可滿意。

圖1-142，黑❶❸的下法亦是兇狠的手法之一。白④扳轉身是值得推薦的手法。黑若5位擋，則白再6位扳，至⑩止，成為白易於處理之形。

黑❼若改A位打吃，則白將在9位打吃，黑不利。

圖1-143，白4位扳時，黑❺應在另一邊扳，白⑥⑧棄掉三子並獲先手，可以滿意。

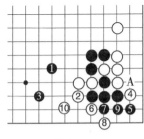

圖1-142

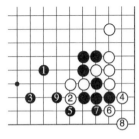

圖1-143

④小目定石、「妖刀」系列

圖1-144，此圖的下法在實踐中極為常見，因為「妖刀」定石屬此變化之列，故將其他定石也歸此系列。

白大致有A、B、C、D、E五種應法。其中A、C是最主要的應法。

圖1-145，白①、③、⑤的下法是著眼於全局配合，此後右邊的攻防是關鍵。

圖1-146，白①大跳，想要輕快

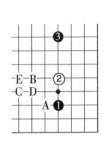

圖1-144

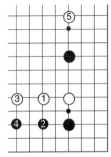

圖1-145

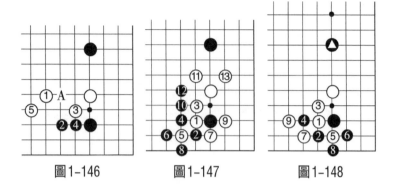

圖1–146　　　　　圖1–147　　　　　圖1–148

地處理。黑❷的意圖是瞄著A位的靠，白3位刺後再5位尖補乃簡明之著。

圖1–147，白1位靠是主要應法之一，黑❷位扳是求簡明之策，以下至白⑬止為定石一型。

白獲取角地併安定，黑亦有外勢並獲得先手，呈現兩分結果。

圖1–148，白若征子有利，前圖白⑤亦可在此圖5位斷，至⑨止，黑❷子處在效率不高的位置上，白可滿意。

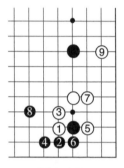

圖1–149

圖1–149，前圖黑❹在二路長亦是可行的，以下至白⑨止為定石。

圖1–150，前圖黑❻改這裡虎則成❿止的結果。此圖有未完成的感

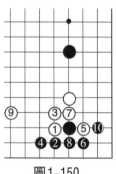

圖1–150

覺，白棋尚未完全安定，但黑亦明顯處於低位，此後的處理對於雙方都是一個課題。

　　圖1-151，白①靠時，黑❷、❹、❻的連貫手法複雜。現白⑦是常用處理手法，值得記取。黑❽至⓮止，成為黑得外勢、白獲取角地的兩分結果。

　　圖1-152，黑用❷、❹的強硬手法來對付白①的靠，這種變化稱為「妖刀」，變化複雜，要小心應付。

　　白大體有A位的扳和B位的長兩種下法。

　　圖1-153，白①③扳粘求簡明，至⓬止成為各有所獲的局面。

　　此過程中白⑦緊湊是好手。黑⓬補是本手。

　　黑❻若改9位壓，則成複雜難解之變化。

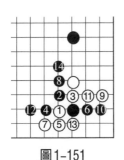

圖1-151

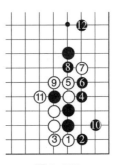

圖1-152

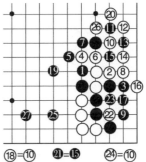

圖1-153

　　圖1-154，黑前圖❻改1位壓，至⓯成劫。如局部解決，大體會形成㉗止的轉換。

　　圖1-155，白①長後，黑如❷、❹位扳粘，白將於5位征吃黑子。至❽止白可滿意。

　　此過程中黑❽如在A位打吃，則白B位長，黑不利。

⑱=⓾　　㉑=⓯　　㉔=⓾

圖1-154

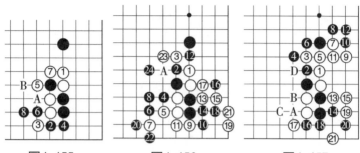

| 圖1-155 | 圖1-156 | 圖1-157 |

圖1-156，對於白①的長，黑❷位壓最強，白也3位扳出抵抗。黑❹、❻有陷阱，白⑦冷靜。⑦如在8位斷吃，則黑有A位的愚形妙手。

以下至㉔止白結果較好。

圖1-157，黑❷、❹、❻、❽這樣用最強手段，感覺上黑棋中斷點太多而難以成功。白⑬、⑮好，至㉑，黑難處理。

黑如A，則白B、黑C、白D，白吃黑二子。

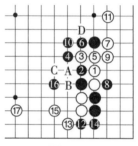

圖1-158

圖1-158，前圖黑❽改此圖8位扳為一般分寸，以下各自整形，至⑰止成兩分結果。

白⑨如在A，則黑B、白10位、黑C、白D、黑⓬，此圖白虧。

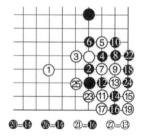

圖1-159

圖1-159，白1位大飛是這個棋形的主要變化之一。黑如2位頂，白3位上長正著。對於黑❹、❻的「挑

鬡」，白⑦、⑨以下的著法就很好，至㉗止白可滿意。

圖1-160，黑❷靠斷為常用之手，白③必然。黑如4位頂，則成❽止的定石。

圖1-161，前圖黑❹在此長普通，以下至⓮止為定石。

以後，白可根據全局形勢來選擇角上是否補棋。

圖1-162，前圖黑❽單接亦是定石之一。

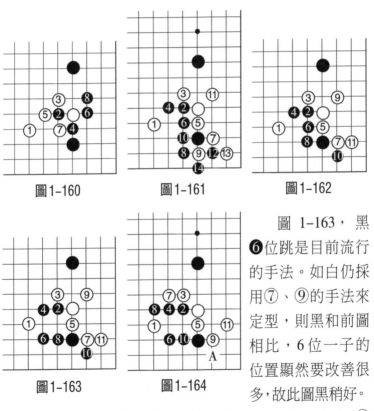

圖1-160　　　圖1-161　　　圖1-162

圖1-163　　　圖1-164

圖 1-163，黑❻位跳是目前流行的手法。如白仍採用⑦、⑨的手法來定型，則黑和前圖相比，6位一子的位置顯然要改善很多，故此圖黑稍好。

圖1-164，白⑦位先壓是重視中腹的下法，以下至⑪止成為流行的定石之一。

白⑪亦可在A位立下。

圖1-165，前圖白⑦改①、③沖吃角上一子，則黑❹位斷，至❿止，黑外勢厚壯，以後黑還有A位的「欺壓」白之手段。

但白棋在獲得角地的同時還得到先手，亦可滿足。

圖1-166，白①是轉身下法。對此，黑❷接簡明，白③位補重要。此圖雙方都可接受。

圖1-167，黑征子有利時，6位退的下法白棋要注意。

白⑦、⑨沖斷氣合，黑❿若在15位打，白於14位立；黑A白於B位枷即可。

白B單接細，如此白⑰、⑲後再21位封成立。

黑㉒如改B位尖，則白在22位打吃，黑不利。

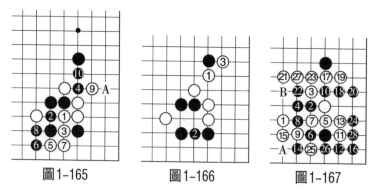

圖1-165　　　　圖1-166　　　　圖1-167

圖1-168，白①位小飛較複雜，至白⑤時，黑有A、B、C三種下法。

圖1-169，前圖白⑤在此打吃是妥協的下法，至❽止白棋稍虧。

圖1-170，黑❻、❽是下法之一。白⑪如單在13位

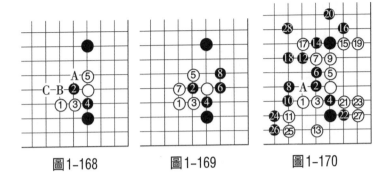

圖1-168　　　　圖1-169　　　　圖1-170

跳，則黑於25位跳；黑⓬如單於24位扳，則白有A位沖
吃黑征子之手段，故黑⓬是防白吃征子。

　　黑⓴至28是為了外勢，結果白獲角地，黑得外勢，
呈現兩分結果。

　　圖1-171，黑❻、❽封白的下法也有，白⑨、⑪之後
再於13位托，這是治孤穩健的一手，以下至24是黑稍稍
有利。

　　圖1-172，黑6位亦是可行的，白⑦、⑨的下法正
確。黑⓾也有在11位擋的下法。

　　以下至⓲止，在中腹雙方各自留下一塊不安定的棋，
故為兩分。

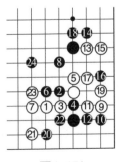

圖1-171

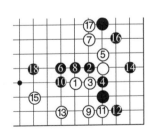

圖1-172

⑤小目定石、雪崩系列

圖1–173，黑小目、白②高掛、黑❸位托後，白④、⑥的下法被稱為「雪崩型」。

黑❼有A、B、C、D四種下法。

圖1–174，黑❼單接是避免複雜變化，白⑧長是常形，至白⑩整形止是極為常見的定石。

圖1–175，前圖黑❾也可二路扳，至❶亦是定石一型。此過程中，白⑫亦可13位長。

其後，白A位是要點。

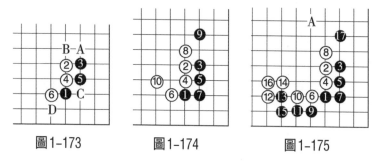

圖1–173　　　圖1–174　　　圖1–175

圖1–176，黑❼於二路連扳亦是簡明下法，至⑯為雙方各有所得。以後，A位是雙方的大官子，B位則是雙方的形勢要點。

此過程中，黑⓫斷、13位扳亦是定石之著。

圖1–177，黑❶位扳是「小雪崩」，至❺時為小雪崩基本型。白征子有利時可在6位長（黑若征子有利，⓭將於14位打吃）。黑⓫至⓳亦可。

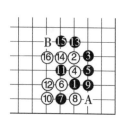

圖1–176

圖1–178，前圖黑❼改1位長之

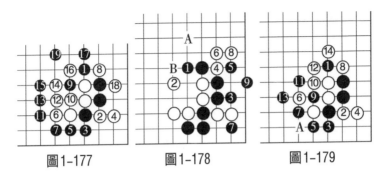

| 圖1-177 | 圖1-178 | 圖1-179 |

後，至7止吃角是此型普通下法。其後白可選擇A、B兩
種下法。

圖1-179，小雪崩定石中，白⑥至⑭止為典型下法。

黑❼如在8位一帶補斷，則白A位虎，黑三子被吃。

圖1-180，前圖黑❼在1位靠嚴厲，白②只能長出，
黑再以至❾止的連續下法吃白角上兩子。

白⑫是一般分寸下法，黑⑬時有種種選擇，此為一
例。白⑭⑯和黑⑮⑰跌均為手筋，至㉒止呈兩分結果。

圖1-181，至白④時，黑有5位的「奇兵」之手段。
白如6位接，則至⑮止黑先手封白，可以滿足。

圖1-180

圖1-181

　　圖1–182，白⑥、⑧的應法較前圖為好，至⑫止為兩分結果。

　　黑❺的下法還沒有達到定石化的程度，這裡僅舉兩例。

　　圖1–183，黑❶長，白②打再4位虎，也是定石。

　　白②既可避開大雪崩的複雜變化，又為全局配合著想，為簡明著法之一。

　　圖1–184，白②、④、⑥的下法被稱為「大雪崩」，黑有A位的內拐和B位的外拐兩種下法。

圖1–182

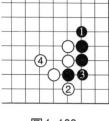

圖1–183

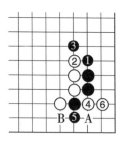

圖1–184

　　圖1–185，黑❶外拐，白②斷必然。至⓯止為老定石。⓯如不補，則白A、黑B、白C、黑D、白E、黑F、白G，角上成劫。

　　此圖因黑要在角上補⓭、⓯兩手，故黑不能滿意。

　　圖1–186，前圖黑❼改這裡扳起為現在流行型，至⓭止，白先手得

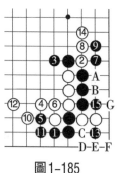

圖1–185

角；而黑封白於內，今後還保留A、B兩處的先手之選擇，故雙方滿意。

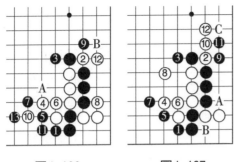

圖1-186

圖1-187

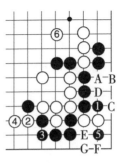

圖1-188

圖1-187，黑❼連扳進，白⑧跳出是複雜難解之變化。黑❾、⓫必然，白⑫之後，黑有A、B、C三種下法。

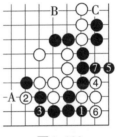

圖1-189

圖1-188，黑❶有擋的下法，白②、④之後，黑❺補較「痛苦」，白能爭到6位要點，故白可滿意。

黑❺若不補，白將A位斷，則黑B、白C、黑D、白E、黑F、白G，角上成劫。

圖1-189，黑❶在此補再❺、❼應，這樣就把白角淨吃了。其後，白若A則黑B；白若B則黑A。此圖和前圖相比，黑角上少補一手棋，但白C位擋是先手。

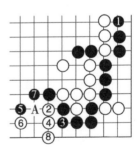

圖1-190

圖1-190，黑❶位爬的話，白④就要擋住，黑❺是手筋，白⑥托再⑧立可把黑角吃住。

此後，黑如何獲取外側便宜是要解決的難點。

此過程中，白④如A位長，則角上白不利。

圖1-191，黑❶是內拐之著。白②斷正確，黑如3位擋吃角，則白於4位長出，以下為黑不利的戰鬥。

圖1-192，黑❸打、白④曲為重要秩序，以下至⑲止為內拐的基本定石。其後，白有A、B兩種選擇。

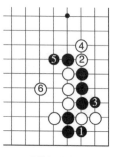

圖1-191

圖1-193，前圖白④如先這裡立，則黑❺擋在角上，以下雖有白在8位夾的手筋，但至㉒止仍是黑棋滿意的結果。

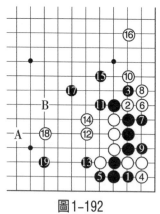

圖1-192

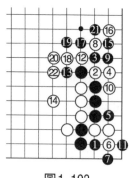

圖1-193

圖1-194，白8位長是近來流行的下法。黑⑪長至⑰止的下法雖說也沒什麼不好，但根據近年的資料統計，黑方這樣下的高手越來越少了。

黑⑰之後，白有A和B的兩種下法，其中白在A位是主流。

圖-195，前圖黑⑪長後至⑮補穩健，白補到⑯，成為

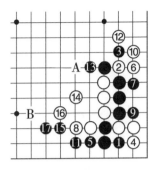

圖1-194

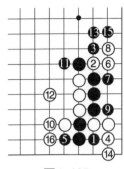

圖1-195

雙方各有所得之結果。

　　圖1-196，前圖黑⑮改1位爬再3位斷，將引發激烈
戰鬥，這一下法還沒有一個確切的定論。此圖僅舉一例。

　　白④退必然。黑如採用⑤、⑦、⑨的手法，至㉓形成
轉換，這個轉換通常認為白棋較好，因為這個局部黑須多
用一手棋。

　　圖1-197，前圖黑⑤改這裡跳為黑之改良下法。經研
究，白⑥跳可解除困境。另外，白在A位爬出作戰的下法
亦可行。

　　總之，這裡變化複雜，已脫離了定石範圍。

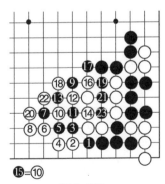

⑮=⑩

圖1-196

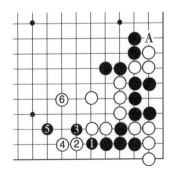

圖1-197

圖1-198，下至白㉒時，近年來又出現了黑有A位的接和B位扳的兩種新下法。

圖1-199，黑❶位接，再5位扳吃，白也⑥止吃住黑四子，成為典型的各有所得形，以後黑有A位的好點。

此過程中白②為4位曲準備，否則黑❺將在B位扳。

圖1-200，黑❶扳也是近來出現的新手法。白子接簡明，至⑧止，成為和前圖相似之形。

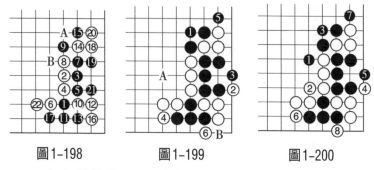

圖1-198　　　　　圖1-199　　　　　圖1-200

（2）其他常用定石介紹

在這一部分內容裡，介紹其他各型的常用定石變化。前面已出現過的定石將不再重複。

①黑小目，白低掛，黑一間高夾型

見圖1-201，此為黑小目，白低掛，黑一間高夾型。之後白有A、B、C三種主要應法。

圖1-202，白④跳後再6位夾是下法之一。黑❼簡明，在A位跳則成複雜變化。白⑧托過之後黑❾亦可脫先，現在是走厚的下法。

圖1-203，前圖白⑥在此攔逼是尋求戰鬥，至⑩止為基本形。以後大體是黑A、白B、黑C、白D的戰鬥局面。

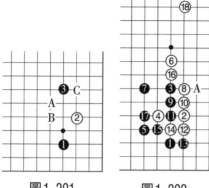

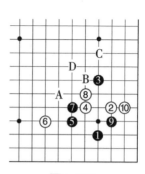

圖1-201　　　　圖1-202　　　　圖1-203

圖1-204，白④托再於6位斷亦為常用變化。黑❼、
❾為常用手法，至黑⓯拆止為定石。

圖1-205，前圖白⑥斷時，黑
❼改這裡長是重視上面的下法。白
⑧為現代下法。舊的定石白⑧在10
位靠。以下至⓯止告一段落，其
後，白A位補是步大棋，否則角上
黑有活棋。

圖1-206，前圖黑❺改這裡長

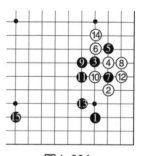

圖1-204

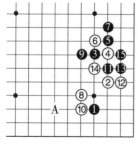

圖1-205

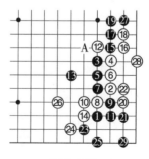

圖1-206

是重視左邊外勢的下法。白⑧、黑❾均是氣合之手。以下至㉙止為變化一型。以後，白A位的動出情況將是此型的關鍵。

圖1-207，前圖白⑧若在此長，則黑❾接之後黑方厚實，白⑩之後黑有A、B、C三種下法可以選擇應用。

圖1-208，白④位飛是流行的下法。黑❺是平衡的一手。白⑥進角為定石，以下至⑲止為直線下法，其中⑱為輕靈好手，以後有A、B兩處的整形好點。

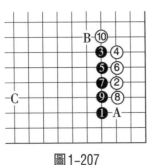

圖1-207

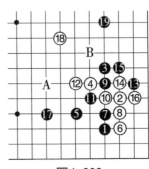

圖1-208

圖1-209，前圖白⑥改這裡壓也可以。黑❼尖頂守角是脫卸下法，至⑩止成為雙方各踞半壁江山之陣形。

此形白⑧若在A位，則黑不補9位而會在10位一帶先動手。

圖1-210，黑❺小尖下法緊湊，瞄著14位的沖斷。白⑥先壓兼補斷是秩序，黑❼守角是重視角上實空，白⑧改9位立則被利用。

圖1-211，黑❼退，9曲頭為此型的常見下法。白⑩直接進角意在爭

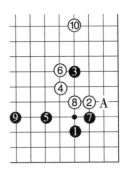

圖1-209

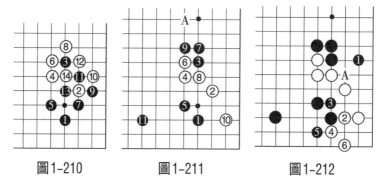

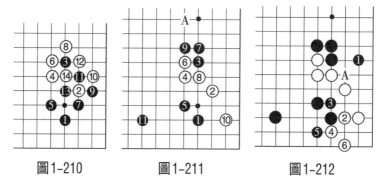

圖1-210　　　　圖1-211　　　　圖1-212

取先手。

　　黑❾若直接於11位補，則白可在A位一帶夾攻黑兩子。

　　圖1-212，以後，黑❶位跳攻白是好點。作為白棋，2位是防守要點。黑❸是形。白④⑥扳虎可在角上成活，黑還留有A位的便宜。

　　圖1-213，前圖白⑩在這裡連扳是重視中腹的下法，至⑱白是後手。此形以後白若在A位攻黑，黑將在B位防守。

②黑小目，白低掛，黑一間低夾型

　　見圖1-214，黑❸一間低夾緊湊，也是常用定石之一。白④跳時黑❺飛是常識性下法。白⑥尖罩，⑧擋簡明，黑亦獲得先手。

　　圖1-215，白⑧下立重視實空，黑❾是老式定石。白⑩擋補之後白形充分，故黑❾的下法現代已不多見。

　　圖1-216，黑方目前的流行

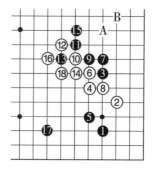

圖1-213

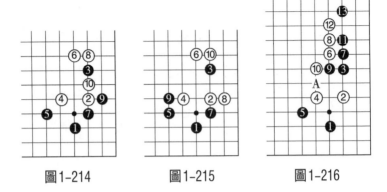

圖1-214　　　圖1-215　　　圖1-216

下法是7位長出，以下至⓭止為一型，以後白A位補一手
是本手。

　　圖1-217，前圖白⑥在這邊攔逼是求調子的下法。黑
❾、⓫轉身爭先手為簡明之策。

　　白⑫可根據情況在A位補。此圖和前圖的最大差別是
行棋方向的不同，故選擇之初進行周密思考是必要的。

　　圖1-218，白④飛壓，黑❺沖斷亦是常用變化，黑⓫
簡明，能得到先手是主要收穫。至⑫止成典型的雙方各踞
半壁江山之勢。

　　圖1-219，前圖黑⓫改這裡扳也可。白⑯是手筋。以
下至㉚止為定石一型。以後中腹的攻防是關鍵。

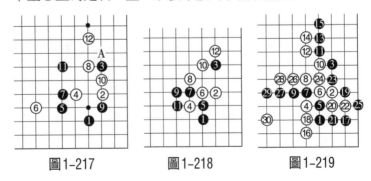

圖1-217　　　圖1-218　　　圖1-219

圖 1-220，前圖白⑱訛改在這裡貼也有。以下至⑳止成為和前圖大體相同的局面。

圖 1-221，黑❺改三路長出可行，黑❼跳出後，白⑧夾擊黑❸一子是應法之一。

黑❾有多種選擇。現跳出為正面作戰之形。

白⑩亦可於 11 位壓出作戰。現 10 位托過為穩健之著，黑⓫能先手得到，可以滿足。

圖 1-222，白⑧三·3 托是就地安定之法，黑❾、⓫是重視中腹。黑❾也可於 10 位沖。

至⑭止，黑獲先手。

圖 1-223，白④、⑥是主要應法之一，黑❼簡明。對付白⑧的斷，黑❾、⓫是常法。

此定石黑兩面走到，又是先手，故黑可滿意。

圖 1-224，前圖黑❼改這裡虎是重視上邊陣形。白征

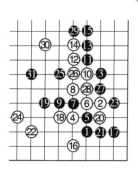

圖 1-220

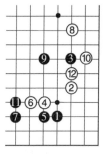

圖 1-221

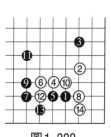

圖 1-222

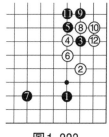

圖 1-223

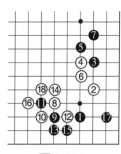

圖 1-224

子有利時可8位罩攻黑右下。對黑❾、⓫的扭斷，白⓬、⓮為常用手法。

至⓲止白厚，黑先手。

圖1–225，白若征子不利，白⑧可改這裡高夾。黑❾小尖是常形，至12止為定石。

原定石黑⓫在A位尖頂，現改良在11位跳。

圖1–226，白⑥朝中腹長是戰鬥的定石。黑❾普通，至⓯止成為戰鬥格局。

圖1–227，前圖白⑧、⑩為求變下法，黑❾、⓫應法正確。黑⓫如跳出，則白A位立為嚴厲之手。

白⓬時，黑⓭、⓯的下法簡明且獲先手，黑⓭如補在右邊則成為以下情形。

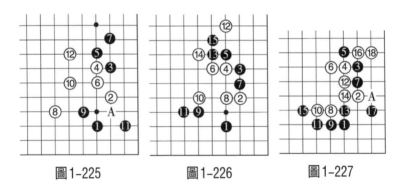

圖1–225　　　　圖1–226　　　　圖1–227

圖1–228，黑⓭虎補正面應戰也是有力之著。白若14位用強，則黑有⓯、⓱的手筋。白⓲無理，黑㉓斷是好手，白不利。

圖1–229，白④托角的下法已少見。這是因為黑❼時黑既可選擇此圖的7位打，也可選擇8位長，將選擇權交給對方令白「不爽」。

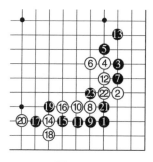

圖1-228

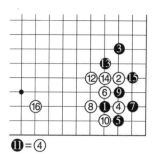

圖1-229

此型為定石一型，黑獲先手。

圖1-230，白④反夾是佈局之手。至❼止黑將角上吃淨，可以滿意；但此形是白棋先手，其得失要看配合。

圖1-231，黑❺小尖也可，至黑❼止，白角上還有A、B等手段。和前圖相比較，此圖角上不乾淨，但對白④、⑥兩子影響較大，故有利有弊。

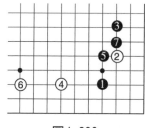

圖1-230

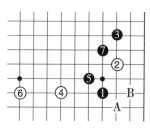

圖1-231

圖1-232，黑❸之後，白④亦可脫先。以下至⑫止為常形。

以後，白征子有利時有A位的斷。

③小目、低掛黑二間高夾型

圖1-233，黑小目，白②低

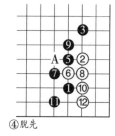

④脫先

圖1-232

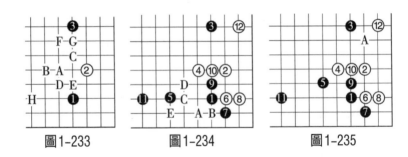

圖1-233　　　　　　圖1-234　　　　　　圖1-235

掛，黑❸二間高夾型是應用最廣
的定石之一。白有A～H等多種
應法，現簡要介紹主要變化。

圖1-234，白④位跳為簡明
之策，黑❺拆二亦穩健，黑⓫補
重要。如不補，白有A、黑B、
白C、黑D、白E的嚴厲手段。

白⑫飛是安定自身的大棋。

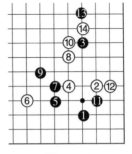

圖1-236

圖1-235，黑❺飛起為積極
之手，至⑩止，黑⓫也可在A位
積極攻逼白棋。現黑⓫拆是為了
爭取先手，結果是各得其所的兩
分局面。

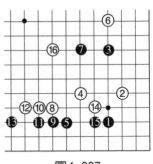

圖1-237

圖1-236，前圖白⑥在此攔
逼積極作戰，黑❼出頭必然。白
⑧跳順調，黑❾尖是常形，以下至⑭止成為典型的亂戰。
得失要視其他地方的配置和戰鬥結果。

圖1-237，白④大跳是積極的，黑❺拆二是常識性之
手，白⑥反夾是佈局之手。白⑧時面臨選擇。現飛壓後再

於16位鎮，攻擊黑棋，是以全局為主的下法。

　　圖1-238，黑❾沖、⓫斷反擊，對此，白⓬靠試黑應手為常法。黑⓯為本手，以下至㉑止依然是白攻擊右邊兩個黑棋的戰鬥格局。

　　圖1-239，前圖白⓬位靠時，黑⓭位長也是應法之一，白⓮為必然之著，以下至㉑止形成轉換。

　　白角上雖大但不乾淨。如黑走，黑A、白B、黑C，尚有餘味。

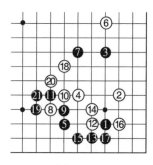

圖1-238

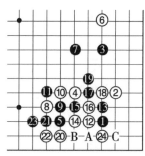

圖1-239

　　圖1-240，前圖黑⓯改這裡壓是重視角上實空的下法，接著白⓰訛補，黑也於17位補。黑⓱如於A位補，則白⓲就不用補了。

　　圖1-241，前圖白⓲若不補，黑有❶、❸的手段，前圖黑⓱（▲子）如補在A位，則黑❶不成立，因白在⓫之後可在B位斷。

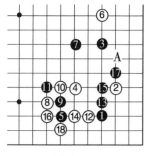

圖1-240

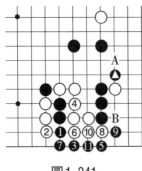

圖1-241 圖1-242

圖1-242，黑❺拆二之後白直接於6位飛壓也是可以的，黑❼、❾沖斷時白❿位跳是局部手筋，黑⓫長作戰為變化一型。以下至⓱止依然是亂戰的格局。

黑⓱如省略，白將在17位托。

圖1-243，白⑥二間夾也有，黑❼是常形，以下至㉑止為定石一型。

此形白棋一串單官且無眼形，雖是定石，但願意這樣下的人幾乎沒有了，故此型已被淘汰。

圖1-244，前圖白⑧位尖頂是為了確保聯絡，⑫是連貫手法，至⓳止成為現代改良之法。

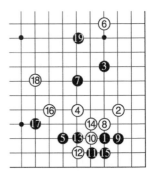

圖1-243 圖1-244

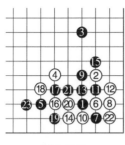

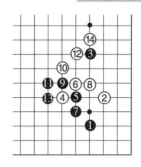

圖1-245　　　　　　　　　　　　圖1-246

圖1-245，白⑥立即托角的下法屬安定自保，白⑧也可在13位虎。黑❾如在13位長，則白⑨位可滿意。

白⑩斷是手筋，黑❶挖亦回敬手筋，至❷成為戰鬥開始。

圖1-246，黑❺直接靠也是有的，至⑭止成為典型的各取所需陣勢。此圖黑是先手。

圖1-247，前圖黑❶改此圖中跳亦是定石一型。其後白⑭是手筋。黑❶是作戰的選擇。白㉔亦是騰挪手筋，勝過A位長。

圖1-248，前圖黑❶在這裡打，再19位飛，以確保下邊的空。這也是定石。雖然避免了複雜戰鬥，但總有消極之嫌。

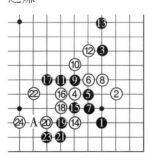

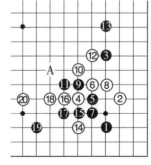

圖1-247　　　　　　　　　　　　圖1-248

原定石白是於A位枷吃，現⑳跳出為枷吃之改良。

此型白⑫和黑⓭交換，白方虧損。

圖1-249，白方將前圖8位退改這裡跳為現代版。黑如仍於9位斷、11位吃，則白至⑭飛後棋形厚實，成為各據半邊的格局。

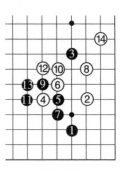

圖1-249

白方根據全局需要，⑭可脫先。

圖1-250，黑❺位大飛是此形中獨有的下法。白⑥靠是應法之一，至11止為定石一型。

此型白棋少一子。

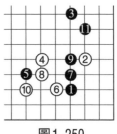

圖1-250

圖1-251，白⑥、⑧沖斷也有。白⑩必然，白⑭為B位打吃做準備，故黑⓯爭先手，再於17位補回。

白⑱、⑳扳接是一步大棋。

白也可將A位打吃掉，黑B接。

圖1-252，白⑥也可於6位壓，黑❼如在A位長，則白於B位靠。故黑❼退回，白⑧若於9位連，則黑再於A位長，白方虧損。

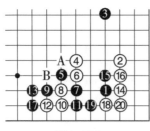

圖1-251

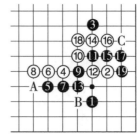

圖1-252

現黑❾、⓫連扳至⓳止，成為黑得實地、白得外勢的格局，此型白棋少一手棋。

黑⓳正確，若改C位曲爭先手，黑方虧損。

圖1-253，白4小尖也是主要應法之一。黑❺有多種下法。現黑❺位尖頂是重視角空的下法，白也可以於6、8、10位整形。

此形白少一手棋，故黑❺的下法已不多見。

圖1-254，黑❺是平衡之手。白⑥先夾是下法之一，黑❼是取先手的下法。這是雙方各有所得的結果。

圖1-255，黑❺是挑戰的一手。白⑥是避戰的下法，以下至❼止成為一種定型。

但此型黑為後手。

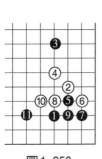

圖1-253

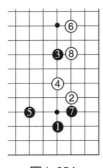

圖1-254

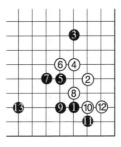

圖1-255

圖1-256，白⑥、⑧、⑩是正面迎戰黑的挑戰的下法和正確的秩序。

黑⓫面臨選擇：在12位擋將成複雜變化；現11位退為簡明下法，白⑭亦可先作A位扳、黑B位退的交換。

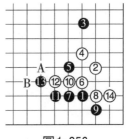

圖1-256

圖1-257，此圖白⑧先沖秩序出錯，如此黑⑪將在 11 位虎而不在 14 位扳，至⑮止黑外勢增厚。

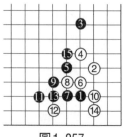

圖1-257

圖1-258，此圖中的⑧、⑩秩序正確。黑⑪擋強手，白⑫斷必然。黑⑬、⑮至白⑱止為此型的基本型。黑⑲也可於 28 位虎。現⑲虎為傳統下法。

白⑳靠是手筋。黑㉓若在 24 位壓，則白將在 23 位衝擊形成轉換。白㉔為重要的一手。以下至㉜成劫。白初棋無劫，故㉞、㊱為現成的劫材。至㊲成轉換必然。

白㊳若不理，黑有 40 位點的後續之手。黑㊴是先手便宜，白㊵無奈。如於 A 位長出，則黑在 40 位點嚴厲。

圖1-259，前圖黑⑬也可改這裡打吃再⑮、⑰連壓，⑲也可下㉒位，以下至㉔止成為兩分的結果。

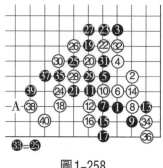

圖1-258

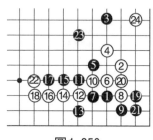

圖1-259

圖1-260，前圖黑⑲改這裡連壓是取勢的下法，白㉒、㉔能吃淨角上黑棋，黑也在 25 位補以加固外勢。白獲得先手。

黑㉕若不補，白㉕斷嚴厲。

圖1-260

圖1-261

圖1-261，前圖黑㉑改這裡打吃再㉓接頑強抵抗，白㉔位打吃後再㉕扳為嚴厲之手法。黑㉗有多種選擇，現於27位單長之後角上有一個劫。

至㊲之後，白如於32位提劫，則黑有A位的劫材，白B位應劫之後黑再於9位提劫時，白可於C位找劫，如此循環反覆，成為「長生劫」。

圖1-262，當白走6位時，黑也可在7位擋，以下至⓫止成為黑得外勢、白得角地的結果。

此型黑多一手棋。

圖1-262

圖1-263，黑❺也有在角上飛的下法。白⑥跨、⑧斷為常用之法。

白⑭在征子有利時也可在A位打吃，那樣的話黑將在14位曲。現白⑭擋時，黑⓯如在16位提，則被白在A位打吃，黑虧損。

現在黑⓯打吃必然。以下至⑱止成兩分局勢，此型白後手。

圖1-263

圖1-264，前圖黑⑬也有提的下法，白⑭必然，黑⑮是連貫之手，這樣成為劫爭。

該型的選擇權在黑，在劫材有利時黑⑬、⑮的下法十分有力。

④三間夾型

圖1-265，黑❸的三間也是常用的夾擊方法。白④尖頂是安根下法。黑❺退出為簡明之策。至❾止成為典型的定石。

此圖黑是後手，並且被白先手安定，總有白棋滿意的感覺。

圖1-266，前圖黑❺改長進角裡，是針鋒相對的一手，黑⑬也可先在15位靠。至⑯止黑獲得外勢，白亦吃住黑角，雙方各有所得。

此型黑是先手。

圖1-267，前圖黑❾也可改在1位長，然後再活角上。以下至⑯止成為亂戰之勢，其得失要看周圍的配置情況。

圖1-264

圖1-265　　　　　圖1-266　　　　　圖1-267

圖1-268，由於黑是三間夾，夾得比較寬鬆，故白棋脫先也是常見的。

圖1-268

白棋脫先之後，黑大體上是1位尖頂，不讓白棋求活。白②長出為棋形。黑❸位飛也可改 A 位小尖。白④飛出是常形，黑❺如拆二，則白有⑥至⑫的整形手段。

圖1-269，白④飛起時，黑❺靠較為常見。以下至❸止為定石一型。

黑❸補必要，否則白有 A 位跨的手段。

圖1-269

⑤其他常用定石

圖1-270，黑❸二間夾時，白④位於「象眼」為有趣之應手。黑如在 A 位則白 B 位。現黑❺位壓緊湊，白⑥位靠是常形。以下至白⑧止黑獲先手並取得角地，而白亦獲得安定。

圖 1-271，黑❸拆二是自保的下法，未免有消極的感覺。白④至⑧是常用安定手法。黑❾如在 10位打，則白9位挖打亦是變化之一。

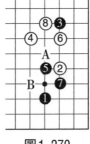

圖1-270

圖1-271

至白⑩止已成為定石。

圖1–272，黑❸小尖亦是先加強自身的一種下法，由於黑棋要大貼目的緣故，此種後發制人的手法黑方用得較少，而白方用得較多。白④有多種應法。現拆三是常用應法之一。黑❺打入是試白應手。白⑥在A位托過亦是一種下法。現白⑥靠是正面應戰，以下至⑫止為定石一型。

圖1–273，前圖白④改為拆四是配合佈局的下法。黑❺、❼是為了擴張中腹勢力，以下至白⑩止亦是定石。

圖1–274，白②高掛是小目的主流定石之一。黑3位靠為簡明下法。白④有扳和A位托兩種選擇。現白④扳是重視中腹的下法。白⑥接是要在角上A位托，故黑❼小尖守角。白⑧立足於此後中腹作戰，形成兩分局勢。

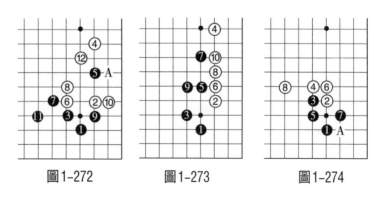

圖1–272　　　圖1–273　　　圖1–274

圖1–275，前圖白⑥改在這裡虎亦是常用之法。黑❼至⓯的下法是重視中腹，黑❼也可A位夾或脫先。

圖1–276，白⑥是重視中腹，黑❼吃白②一子當然。黑⓫手法重要。黑⓭後，白A位的補是步大棋，但也可脫先他投。

圖1–277，黑❺位長意在取勢。白⑧是脫卸之手，在

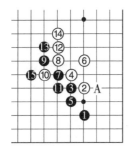

圖1-275

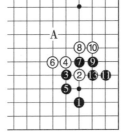

圖1-276

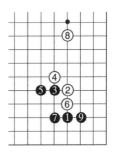

圖1-277

9位扳為正面應戰。

　　此型白是從全局著眼。局部黑多一手棋。

　　圖1-278，黑3位夾亦是常用定石手法。

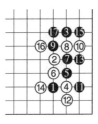

圖1-278

　　白④有多種選擇。在角上托4位是常見手法之一。

　　以下至⓱止成為典型定石之一。此定石黑多一手棋。

　　圖1-279，前圖白⑭在征子有利時可以曲出來。以下至㉗止亦是典型定石。此定石和前圖相比，選擇權在白，白棋較有利。從這個意義上說，雖是定石，但黑不滿意。

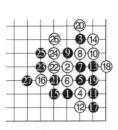

圖1-279

　　圖1-280，這是目外定石一型。黑❸也是一間夾，白④是最主要的應手。黑❺當然，白⑥也可於8位跳或A位飛壓。

　　黑❾以下雙方的下法必然。

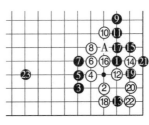

圖1-280

此定石白獲先手但黑得兩邊。

圖1-281，這是高目定石一型。白②位掛時，黑❸為常見之手。白④必然之著，白⑥避免作戰，以下至❸止為兩分定石。白得先手。

白⑫也可於A位飛出加高。

見圖1-282，前圖白⑥改這裡扳也有。黑❼斷是為了吃角上的白子，白⑧當然。

白⑩之後也可脫先，但那樣黑有C位的嚴厲手段。故一般白在A或B位應。

圖1-283，黑若要外勢，征子有利時❼要斷在角上。白⑧遵循「斷哪邊吃哪邊」的原則，打吃在角上。至黑❶之後白可脫先，也可於A位飛。白補A位時黑亦於B位提，乾淨。

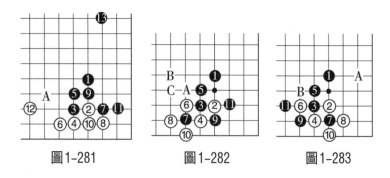

圖1-281 圖1-282 圖1-283

三、現代常見流行佈局介紹

1. 佈局的分類方法

圍棋的佈局類型繁多。為了研究方便，才人為地進行

分類。在實戰中，各種佈局互相滲透，雖手法各異，但棋理相同。隨著現代大貼目規則的實行，執黑的一方採用更加快速和積極的佈局，正逐步代替那些較為平穩的佈局。

一般將佈局粗略地分為平行型和對角型兩大類。如圖1-284所示，黑白兩子均踞棋盤的一邊，我們稱之為平行型佈局。圖1-285則被稱之為對角型佈局。

圖1-284

圖1-285

　　另外，各種常用的佈局有專門的名稱，如圖1-286至圖1-295。

圖1-286　錯小目

　　　　　　　　　　　　　圖1-287　向小目

圖1-288　三連星

圖1-289　二連星

圖1-290 中國流

圖1-291 星‧三3

圖1-292 高中國流

圖1-293 兩三3

圖1-294 小目‧三3

圖1-295 星‧無憂角

2. 現代佈局流行型

（1）第一型：中國流

圖1-296

圖1-296，至❺止，形成中國流佈局。以後，白大體有下邊拆大場、上方掛角和左邊連片三種類型的下法。

　　圖1-297，黑之意圖是，如果白在1位掛角，則黑❷、❹進行攻擊，黑⬤子正好處在攻白的絕好位置上。故此圖白方不能考慮。

　　圖1-298，如要內掛，則1位高掛較常見，黑❷飛起是常型，以下至⑦止白已大體安定。

　　其後，黑有A、B兩種選擇。

　　圖1-299，白如在上方內側掛角，一般是黑在2位尖頂，至⑤止成為常識性的下法。黑❻跳後再8位拆，右下棋形舒展，黑方可以滿足。

　　作為白棋，當然應從寬處掛角。

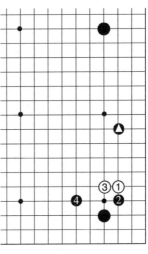

圖1-297

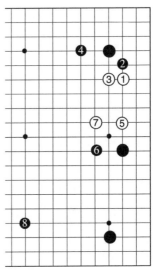

圖1-299

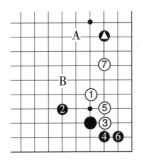

圖1-298

　　圖1-300，白如上面著子，1位掛角為最常見手法。黑❷、❹應之後得到先手，於6位擴大右下陣勢，為常見佈局套路之一。

　　圖1-301，白於1位從小目側消黑陣勢亦是常用的手段，黑❷穩健，至黑❹止，亦是常用佈局之型。

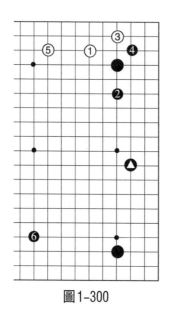

圖1-300

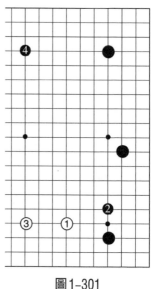

圖1-301

　　圖1-302，為實例1，黑❾先掛角意在保留變化，白⑭進入右下黑陣至㉚為常型。

　　黑㉛有多種選擇，如改在43位掛角、A位分投、單33位尖三‧3等。

　　實戰白㉜之後黑選擇了先於33位尖角、再於35位點角的下法，注重實空。白㊹亦可於下邊一帶先行打入。白㊹守空之後，全局呈現細棋模樣。

　　圖1-303，為實例2，是白⑥從下邊動手之例。

圖1-302

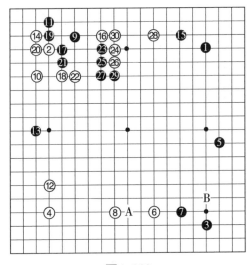

圖1-303

黑❼如在A位夾擊，則白將在B位進角，這樣將是另
外一局棋了。

黑❾亦可在左下掛角。

黑⓫在24位一帶拆回亦可。

白⓬是以左下自己的發展為重點的下法。現⓭走後白⓮變得急迫了。黑在15位守角是重視左邊的下法。

黑⓯改30位單拆二普通,那樣,白將在右上角點三‧3。

白⓰夾擊必然,黑⓱是形。以下成激戰局面。

圖1–304,為實例3。白於6位分投亦是極為常見之法。黑❼堅持以自己擴大模樣為主,單在9位掛角亦可。

白⑩意在打散局面。如改在19位小飛應,則黑A位拆回,右邊連著上邊的陣勢將變大,至㉒止黑方面臨選擇:黑㉓改24位補強亦是絕大之著,那樣白將於23位跳。白㉔是當然之著。黑㉕攻擊白㉔一子的同時走厚中腹併消削白上邊規模,因此是一子兩用之著。至㊴止黑攻防

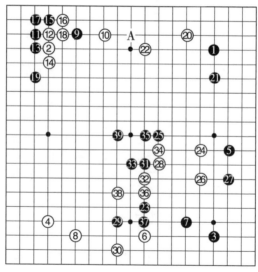

圖1–304

節奏好，可以看做是黑方成功的佈局。

（2）第二型：高中國流

圖1-305，黑❺下在四線被稱為「高中國流」。在局部的攻防上它的意義和低中國流沒有太大的差異。在全局意義上，低中國流由於黑❺一子處在低位（三線），容易轉為撈空的佈局；而高中國流黑❺一子處在高位（四線），更為強調的是取勢作戰。

圖1-306為高中國流類型（**實例1**），白從6位掛來對付黑方的高中國流。

黑⓫改12位拆亦可。白⑫意在打散局面，消黑陣勢。至㉒止成細棋格局。

圖1-305

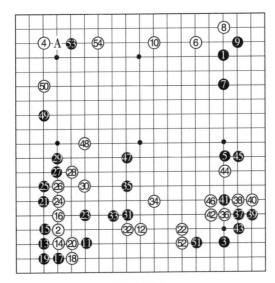

圖1-306

黑㉓跳起作戰積極，改在 36 位亦是可行之著。現黑㉓跳起之後還有攻擊左下白棋之意味，至⑮黑順利逃出且左邊界得到加強，而白亦獲得先手於 36 位進入右下，可謂各有所得。

黑㊲至㊺加強了自身，可以滿意。

黑㊸進入白左上，在 A 位碰較緊湊，左上黑棋應儘快安定為好，因黑中腹還有㊼等幾子不安定。

實戰中黑被白於 54 位夾擊，局面變亂。

圖 1-307 為實例 2，白於 6 位掛角時，黑在 7 位擴大右下陣勢。白子右上雙飛燕亦是一種氣合，以下至⑯止為一種定型。

黑⑲改右下 20 位守角亦可。白⑳當然要搶先進入右下黑陣，至㉞為常見定型之法。

黑㉟強攻嚴厲，以下攻防令人眼花繚亂。從結果看，

圖 1-307

黑雖痛快，但無實質性的收穫。

至❻❼止，黑中腹依舊勢厚，故白⑥⑧、⑦⑩再度使出勝負手，成為激戰局勢。

圖1–308為實戰例3。此例為白⑥從下面拆，白⑧和黑❾交換，可看做是白稍有利。

白⑩進入右上角是當然之著。⑫、⑭均是常用的治理之法。黑❸是形，至㉒告一段落，黑方面臨選擇。實戰中黑㉓至㉙的作戰計畫宏偉，始終伏擊著右上之白棋。

實戰中白㉚至㊱的下法使自身虧損，讓黑右上成為確定地，故黑成功。得手後的黑棋依舊㊴至㊸繼續奪白眼位，並擴大右下黑陣勢，故此例是黑成功。

圖1–308

（3）第三型：三連星

圖1–309，❶至❺的下法為三連星。三連星是一種以大模樣作戰為基調的佈局。

圖1-309

　　作為白棋，有A位互圍和B位掛角兩種下法。A位互圍的下法較單調，因此白在B位掛角的佈局成為對付三連星的主要應法之一。

　　圖1-310，白如立即於1位進入黑陣不好，將會遭到黑❷、❹、❻的攻擊。

　　圖1-311，白於1位掛才是普通的下法，黑於2位應是一型。白3拆回之後黑是先手，可回到4位拆，如此是三連星之常見套路。

　　圖1-312，白①掛角時，黑於2位夾亦可。至❽止為定石一型。

　　但此圖黑是後手，白可於下邊A、B等處著子，成為三連星又一常見格局。

　　圖1-313，黑❷置右上角於不顧，而搶先於2位擴大規模的下法被稱為「四連星」。白如於右上3位點角，則

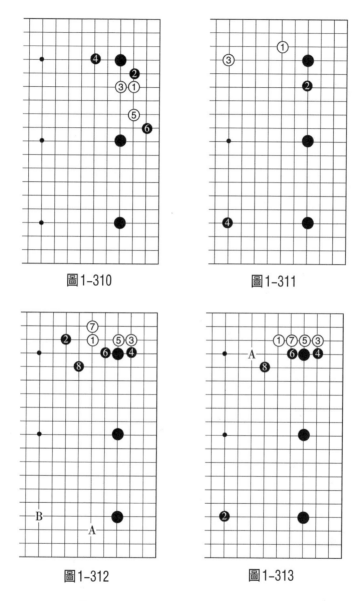

圖1-310

圖1-311

圖1-312

圖1-313

可能形成至❽止的變化，其後白大致要於A位飛起才行。

如此局面，右下黑之陣勢將會成為全局的焦點。

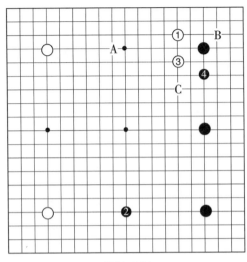

圖1-314

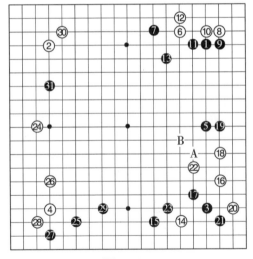

圖1-315

圖1-314，前圖白③改此圖跳也是有的。黑❹應之後，白大致有A、B、C等下法。

圖1-315為三連星型實戰例1，至⑭為三連星佈局中極常見之形。

白⑯如在21位點角，將會形成右上的定石變化，黑右邊陣勢就太大了，故白⑯轉身進入右邊。

黑⓱雖穩，但有稍緩之嫌。改21位尖三・3為兇狠之著，白⑳應單A位跳，黑如仍23位尖，則白再B位尖，這樣右下角尚有21位的點角。

實戰至❷止黑可滿意。

左下黑❷、❷亦緩，應在左上先掛角。現被白❸守之後，局面變得寬廣悠長了。

圖1-316為實戰例2。黑❶改右下補亦是有力之著，現在白⑫點角非常好。

黑㉑面臨選擇，實戰至㉕的下法是徹底的中腹作戰指向。

黑㉗選點困難，需要精確的形勢判斷。同樣，白如何進入黑之陣勢也需要進行判斷和分析。白㉚是意味深長的一手。普通的感覺是51位一帶進入，實戰白㉚還有A位跨的伏擊之意。

在攻擊白㉚一子無把握時，黑選擇了㉝的加強和㊲的回守。白亦至㊼止中腹徹底地加強。以下早早地進入大官子的爭奪。

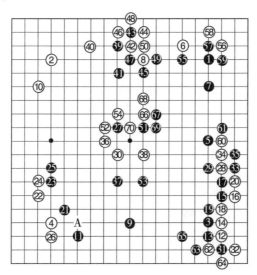

圖1-316

圖1-317為實例3。此局白⑥以三連星對抗黑方三連星，至⑧止成「模樣對抗」，白⑩解除模樣。

黑⑪有多種選擇，A位跳、22位補、實戰的攔逼等。

白⑫有過早之嫌，黑⑬至⑲為氣勢宏大的作戰。左下仍有點三‧3的手段，故棄之有理。

白⑳不得不進入右下黑陣。至㉕為局部常型。白㉖痛苦。此型一般在B位補，那樣黑28位攻嚴厲。實戰黑順勢27位飛起，再29位補強，右上黑棋呈充分之形。

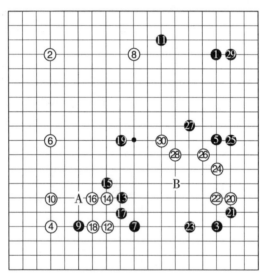

圖1-317

（4）第四型：小林流

圖1-318，至❼止的下法，由於日本棋手小林光一經常使用，所以被稱為「小林流」佈局。

由於黑方下一手在A位守角成為絕好之形，故白下一手掛右下角成為這一佈局的主要特徵。

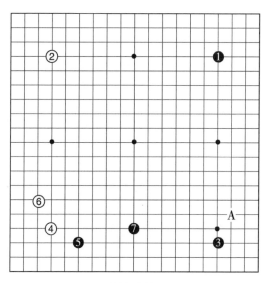

圖1-318

圖1-319，白於①位高掛是下法之一，黑❷夾是預定手段，至白⑤跳時黑❻刺是緊要之著。下邊黑應付一下，轉而在右上一帶著子，這是黑棋快調的佈局。

黑A位補是以角上為重點的下法，而B位補則是側重2位一子的補強。

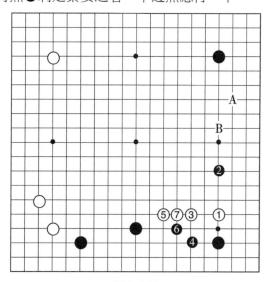

圖1-319

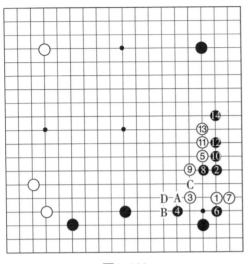

圖1-320

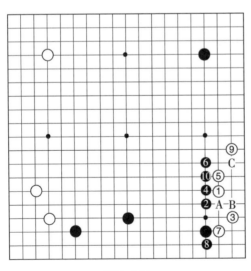

圖1-321

圖 1-320，白如1位低掛，則黑❷位夾，以下至⓭止，白如A位壓，則黑B位退，湊成好形；白若C位接，則黑D位尖，白亦不滿。

此過程中，白⑦在10位攔也有，那樣黑就7位扳角，上空大。

圖 1-321，白於1位大飛掛是用的較多的手法。黑❷是重視外勢的下法。以下至❿止，下方黑的陣勢極為厚壯，況且黑還有A位沖、白B位擋、黑再C位跨之手段，故此圖黑可滿意。

圖 1-322，前
圖黑❷亦可在角上
小尖守空。白④如
拆二，則黑再4位
攔逼，意在透過攻
擊白棋的過程中強
化下邊和右上方。

其後，大體成
為白A位跳補，黑
亦B位補，然後白
在C位掛角的格
局。

圖1-322

黑❷靈活地轉為撈取實地是這個佈局的又一特徵。

黑❷若在3位一帶夾擊，雖然也是定石之一，但被白
托三‧3之後和小
林流整體構思不協
調，故實戰中黑❷
在3位一帶夾擊的
較少。

圖 1-323 為小
林流型實戰例1，
白⑧以低掛來對抗
小林流。白⑩至㉘
的下法少見。黑右
下收穫頗豐，可以
滿意。

圖1-323

黑㉙補是意識到右邊不能被攻，因此㉙是適宜之點。

黑㉛如在 32 位掛角，則會遭到白棋的夾攻，現分投是強調局面平衡的一手。

黑㉟、㊲有過於穩健的感覺。黑㉟很想在 36 位扳，黑㊲很想在 38 位飛，實例中也許是為了爭先手搶佔 39 位的絕好大場，但畢竟讓白左下過於舒服。至白㊷止成為細棋格局。

黑㊼應 A 位扳。現被白㊽飛，再 50 位進入，成亂戰局面。

圖 1–324 為實戰例 2。右下白⑧位大飛掛角時，黑❾位小尖守角空，至⑫止成為這一佈局的典型格局。

黑❸試白應手。白⑭應之後緩和了白下邊的進入。

白⑯有貪空之嫌。至㉛止黑棋形舒展。

黑㊲可考慮在 38 位侵角，否則白㊳太舒服。

白㊷雖模樣大但稍緩，改左下 A 位守較實惠。現被黑在左下先動手，至㊽止黑全局實地領先。

圖 1–324

圖1-325為實例3。白右下採用的是⑧、⑩、⑫的下法，黑❸應付之後在15位補回。這樣，黑在下邊和右邊都已行棋，步調較快，下邊❼一帶有些薄味，但一時還沒有大的問題。

按照大場先行的佈局原則，白⑯、黑⓱等均搶佔大場。

白㉔稍緩，改Ａ位跳下瞄著下邊黑之薄味較為積極。現白㉔之後落了後手，被黑右下先動手。至㊱止雖不能說白棋不好，但黑補強了左下以後，下邊一帶的薄味就大大地緩和了。

圖1-325

（5）第五型：變形中國流

圖1-326，至❼止稱為「變形中國流」，是近幾年極為流行的佈局。

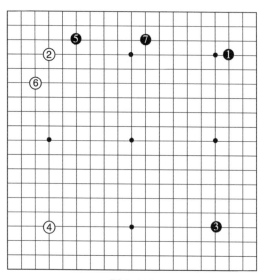

圖1-326

圖1-327

圖 1-327，作為白棋，白在1位分投消黑勢是絕大多數的實戰選擇。至❽時，白如不在9位補，則黑A位的穿嚴厲。因此，白⑨補無奈，黑繼而於10位補，右上黑已成為巨大的確定地，因此黑棋可以滿意。

圖1-328，前圖白⑤做了改良：白⑤在二路飛成為較新的變化之一。

黑❻如在8位壓，則白於10位爬。現在白⑨如改於10位爬，則黑將在9位爬，白不好。

這樣至⓬止是雙方均可接受的結果。以後白若在A位刺，黑將在B位應。

圖1-329，黑❸改在右下的小目，至❼止亦是變形中國流的佈局。

由於黑❸的位置變化，形成了和前述不同的變化。

白有分投和右下掛兩種下法。

圖1-328

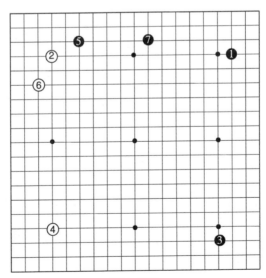

圖1-329

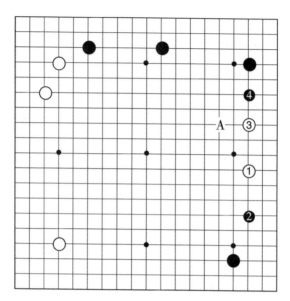

圖1-330

圖1-330，白①位分投是使用頻率較高的。黑如2位大飛守角兼攻白①一子，則白③拆二是常識性下法。

黑❹拆一為緊要之著。其後，白大致要於A位跳，成為此類佈局的常套下法。

圖1-331，白於1位右下掛角亦是常見下法。黑❷至16的定石選用是配合右上一帶。

白右下定石獲得先手重要，以後的局面焦點在右上。

圖1-331

　　圖1–332為變形中國流實戰例1。右下黑❸為星位的實戰。黑❾、⓫、⓭為連貫思路下法，白⑭、⑯、⑱亦是常用套路。至㉓止，可謂雙方各有所得。

　　白㉔轉向右上黑角是好點。黑㉕搜根又得目是「愉快」的。白㉖至㉞止的下法為必然之著。

　　黑㉟是棋形要點。若於36位長，則被白爭搶到35位的好點。

　　黑㊲有脫離主戰場之嫌。實戰白㊳打入嚴厲，故黑㊲在39位一帶補強為好。

　　白㊿大。

　　以下形成亂戰局面。

圖1-332

　　圖1-333為實戰例2。當白於8位分投時，黑❾位大飛逼。同樣是逼，黑❾的大飛有利於守角，但白所受壓力也變小，因而是一利一弊。

　　黑⓫、⓭是連貫手法，⓯又是緊湊之手。至⓳止，白右邊重複是顯然的，黑右上角變成確定地，故此圖結果黑可滿意。

　　白⑳進入上邊是機敏之著。如在21位長，則對黑無大的影響。

　　黑㉑氣合扳出，白亦㉒、㉔另闢戰場。㉒如單24位跳，則黑將於A位托角求活。

圖1-333

（6）第六型：其他常用佈局

　　圖1-334為其他常用佈局實戰例1。白④立即掛右下角，是不讓黑實現趣向（有別出心栽之意）下法的構思，黑❺搶佔空角是常識，如此成為對角星佈局。

圖1-334

　　白⑥在右下托角之著也可改左上角守角，那將成為另一盤棋。

　　黑⓫搶先左上掛角較好。如在右下 19 位補，雖是正常定石，但那樣被白在 11 位守角，成為悠長的細棋局面，和黑的對角星特性不符。

　　黑⓭為適宜之著。如在 A 位跳，再於 17 位夾攻白⑫一子，那樣黑左下陣勢將被白⑩一子所限，故 A 位跳的下法在此局面下不適宜。

　　黑⓱先夾好，如立即在右下 19 位補，則被白在左下先動手掛角。

　　白⑱訊是應付黑⓱的常法。

　　黑⓳補右下是好棋，是平衡的一手。目前全局黑棋位置稍稍偏低，故 19 位加高好走。

　　白⑳為佈局難點，有多種選擇。實戰是將局面引入戰

鬥。黑㉑必然之著。黑㉓如在26位扳，白將在B位退，此後白於44位的夾攻和於23位的斷見合，那樣黑不好。故黑㉓是不給白棋借勁行棋之手。黑㉕也可在44位跳，以重視中腹作戰。

　　白㉖、㉘為必然之著，㉚是試應手。白㉜強手。黑㉝面臨選擇，改在C位也可考慮。實戰中的下法是重視以後對白中腹的強攻。

　　黑㊺鬆緩，可考慮於46位打吃。白D接，黑E沖。白如於45位斷，黑可於F位曲出。

　　實戰黑㊺選擇大規模攻白之方針，白㊻、㊽氣合將上面實空先撈到手，這樣，中腹的攻防就成勝負焦點。

　　黑㊾也可在E位連，白於49位補。黑下面G位大場先行。這樣又是另一種格局了。

　　圖1–335為實戰例2。黑❶至❺的下法被稱為平行型佈局，在20世紀60年代極為流行。黑❾稍稍消極，一般為10位飛起。黑⓱穩健。

　　白⓴是考慮到左下是白⑱位守角之形，黑㉑也是定石的下法。至㉗為定石一型。

　　白㉘位拆是一種積極求戰的心情

圖1-335

表現，普通在29位拆即可，黑㉙位打入當然遭反擊。白
㉜一邊壓縮右邊黑棋，一邊呼應著右上兩個白棋。黑㉟持
的是一般分寸，因目前還沒有發現明顯攻擊白棋的好點，
故先將自身棋形走好是正確的思路。

　　白㊱大場並伏擊著A位的打入。黑㊴自重，並且也是
大官子。此手如改在上邊B位拆二較積極，進而還有C位
的好點。如黑於B位拆二，白肯在C位應一手，那黑就佔
了大便宜了。

　　黑㊸正確。如改在D位扳，白E、黑F，白㊸先手曲
之後於G位攔，黑不好。

　　白㊻好。㊼也許應在50位尖出，現㊽嚴厲，黑只能
做至㊼止的退讓。白�554纏繞是好手。但白㊝緩，改H位先
立再G位拆二為好。實戰被黑爭到㊼的好點後，成為亂戰
的局面。

　　圖1–336為實
戰例3。黑❶、❸
形成對角型佈局。
黑⓫是積極的構
想。作為普通定
石，黑⓫是在A位
拆。現多拆一路，
接下來17位跳起，
價值就變大了。

　　白⑫高一路拆
也有。現低拆是重
視實利。

圖1–336

黑⓭、⓯、⓱是連貫思路。此過程中，白⓮如在 15 位跳，黑將在右下 B 位掛，那將成為另一局棋。

黑⓱是模樣的中心點。黑⓱如不跳，白將在 17 位鎮。

白⓲是局面難點。也許，右下白棋的結構過於堅實，導致目前白棋局面不夠開闊。⓲也可考慮在 19 位拆。黑⓳為必然之著。

黑㉑小尖中腹是重視中央作戰的下法，因左邊一帶是黑模樣。至㉕飛壓是黑連續手法。

白㉖改 27 位沖斷作戰，於白不利。至㉜止成為定石一型。黑㉝、㉟為機敏之著，一般黑㉝在 C 位補。

白㊱有問題，改 37 位飛較好。黑㊲是急所，㊴是形，白㊵只能委屈地出頭，白痛苦。

黑㊸、㊺是適宜之著。接下來的㊻和㊼為見合好點。白㊿連回，告一段落。

黑㊿繼續擴大左邊模樣，白㊿打入黑陣，開始進入中盤作戰。

四、佈局問題綜合練習

1. 第一型

圖 1–337 為問題圖。局面寬廣，該在何處著手呢？

圖 1–338 為正解圖。黑 1 位冷靜地拆二是正解。如先於 A 位沖，白 B、黑 C、白 D 接之後再於 1 位拆二的話，白有 E 位沖的手段，故黑 A 位先沖斷不成立。

圖1-337

若黑❶改 D
位先挖，則白在
F 位外側打吃，
再H位接住，從
道理上說黑走在
裡，白在外，故
是黑虧損。並且
以後白於1位再
攔逼的時候，黑
只能在A位單官
連回，那樣就太
痛苦了。

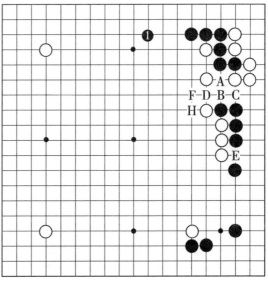

圖1-338

圖1-339，假如黑❶走在這裡分投或在其他地方掛角，白獲先手後將於2位拆兼逼，黑右上數子行動不自由。因此黑❶脫離主戰場，此圖是黑的失敗圖。

圖1-339

2. 第二型

圖1-340為問題圖，此為黑剛剛於1位跳，白2位刺，黑3位接之後的局面。此時局面焦點在哪裡呢？讓白棋不放心的是白方上面一帶還有些薄，白棋該如何處理呢？

圖1-341，正解是脫先於右方1位分投搶佔大場，防止黑棋於1位一帶連片為當務之急。黑如於上面A位打入，則白於B位應。由於上方雙方已大體定型，故價值相對較小。

圖1-340

圖1-341

　　圖1-342，實戰是白②刺之後於4位補，黑再連續❺、❼先手便宜之後再於9位補。此過程中黑不僅佔到了9位一帶的絕好大場，而且右上角還得到一定程度的加強。再看白棋，④、⑥、⑧幾個子明顯重複，效率低下，故實戰是白方明顯失敗。

　　這一過程中黑❺、白⑥均是明顯失誤。

圖1-342

　　圖1-343，前圖黑❺應改此圖1位拆，白如2位飛進角，則黑3位跳加強右下的模樣絕好。如此才是黑之正道。前圖黑❺明顯是一廂情願了。

　　圖1-344，當黑⚫位尖頂時，白應於1位扳應付一下，等黑❷位擋之後再搶先手於3位分投。這是黑⚫一廂情願所致的後果。

　　圖1-345。回到最初的問題圖，黑不在A位跳而改在

圖1-343　　　　　　　　圖1-344

圖1-345

這裡直接佔據1位大場如何？

　對黑方左上兩個⚫子的態度是關鍵。實戰黑於A位

跳，有加強自身的同時又瞄著白方上邊的味道。這是重視左上的下法。對處理兩個⬛子有自信的人也許會選擇先佔1位大場，那樣的話，則將成為以左上兩個⬛子的攻防作為全局焦點的另一種局面了。

3. 第三型

圖1–346為問題圖。白先，綜觀全局，下邊一帶已基本定型。此時的白方有左上角守角、右上角掛角和上邊大場等多處可選擇，該如何選擇呢？

圖1–346

圖1–347，白①如在這邊掛角之後再3位拆，那樣黑大致是在左上4位掛角。至❻止，白左邊一帶難以對黑進行有效攻擊，上邊白的形狀略顯空虛，難以經營；而黑方右邊陣勢仍然是全局規模最大的陣勢，故此圖的白棋仍要再想一想。

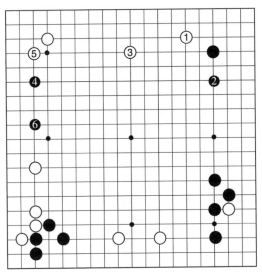

圖1–347

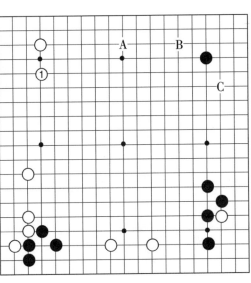

圖 1–348，
白①先守角，靜
觀黑棋動向，是
冷靜的好手。黑
大 體 上 有 A、
B、C 三 種 下
法。其中黑C的
下法方向稍差。
若下C位，白佔
A 位絕好，故 C
位守暫不考慮。

圖1–348

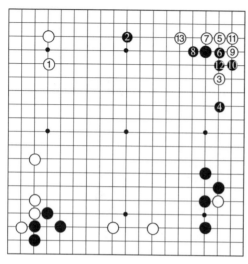

圖 1-349，白①守角後黑如於 2 位拆，白將在 3 位掛角，黑❹是擴大右下勢力的下法。至⑫止為定石一型。黑❷一子明顯效率不高，故此圖白可滿意。

圖1-349

圖1-350，前圖黑❹改此圖4位尖頂亦是常用手法。至⑦止，白在黑的勢力範圍之內走出這樣一塊，應該可以滿足。

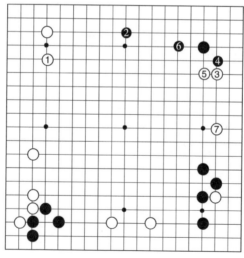

圖1-350

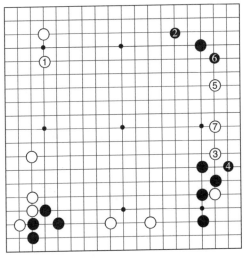

圖1-351

圖1-351，黑以2位小飛守角來回應白①之守角，那白就3位試黑應手再5位，以下至白⑦止，白棋已基本安定。

圖1-352，前圖黑❻若改此圖1位夾，則白②位靠壓再4位退回，黑❺只有接（如在6位長，則白有5位斷），至白⑥扳止黑右邊因有白△子之故，顯得十分不爽。

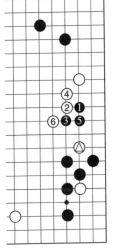

圖1-352

圖1-353

4. 第四型

圖 1-353 為問題圖。黑先,白左邊形成大模樣,黑應如何考慮呢?此為難以判斷之局面。

圖 1-354,黑有哪些可供選擇?黑❶位跳是下法之一,既加強右下又可攻擊右上白子。但此局面下被白2位跳補強之後,黑上邊的陣勢就略顯薄弱。

黑 1 如在 A 位跳則白 B,這是雙方對圍的下法。現局面中白棋陣勢規模比黑棋大,故對圍之法於黑棋不利。

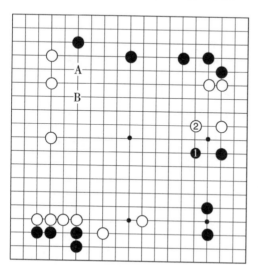

圖1-354

圖 1–355，黑
❶扳出作戰亦是常
用之破白模樣手
段。但此局勢下將
被白棋⑥、⑧先手
扳粘。黑於❶、
❸、❺作戰，在前
途還不明朗的時候
先官子受損，這是
黑方不能忍受的，
故此圖黑方不能考
慮。

圖1-355

圖 1–356，黑
如在左上角1位點
角，則至❼止的變
化結果，黑是後
手，白將在8位補
強。其後白有A、
B、C等處的打入
黑陣之手。故黑❶
這種撈取實空的下
法有為時過早的感
覺，看來局面的焦
點在右上。

圖1-356

圖1-357，黑❶、❸扳粘是重視實利的下法。白大致要在4位補強。白④補強之後隨即產生了A位的打入。

在白方是大模樣的粗線條下法中，黑❶、❸這樣的下法就要多想想了。

圖1-358，實戰中黑採用先1位攻白右上，再順勢進入白左邊模樣的思路，至⓫補回，黑行棋步調好。

圖1-357

黑❶、❸、❺、❼、❾和白②、④、⑥、⑧、⑩交換，黑在外、白在內，明顯黑佔便宜。黑這幾個子也同時對白模樣產生極大的「傷害」，黑成功。

圖1-358

5. 第五型

圖 1-359 為問
題圖，黑先，目前
全局重心何在？黑
應如何處理呢？

圖1-359

圖 1-360，黑
方是 1 位拆。此手
方向錯。白②先於
右上掛角再4位拆
較好。黑❺頂住亦
是一步大棋。繼而
白⑥、⑧不簡明，
黑⓫錯，以下至⑯
止黑右上棋形重
複，白右邊迅速擴
張起來，故實戰結
果是白棋優勢。

圖1-360

圖1-361

圖1-362

圖1-361，實戰中白⑥在1位飛較好，黑如於2位尖，則白於3位跳，此圖是白正常進行。

圖1-362，實戰中黑⑬應在1位壓，待白②位退後再3位立，這樣黑棋形較舒展，以後黑A位飛依然是好點，而白若在B位曲，則黑所受壓力要小得多。

由於黑❶直接在3位立的錯誤，白獲得了更多的便宜。

圖1-363，實戰中黑⑮迫不得已。黑如不在15位跳，則白A位封黑絕好，和左上白棋配合尤顯生動。故白1是先手。

圖1-364，正確的選擇是黑❶位（平平淡淡地拆就很好）。接下來白如C或B，黑都將在A位補。

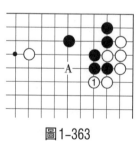

圖1-363

圖1-364

　　圖1–365，白②如立即投入，黑將採用❸頂的應法，至❼止為常形。白右下角是大飛守角，角上較空，故黑棋可以滿意。

　　另外，由於左上角白有⊘子，故左下角的價值大大降低。

　　黑❼之後白如8位拆，黑❾至⓫的定型手法厚實，黑獲得先手進入中盤，將成為勝負道路漫長的另一局棋。

圖1–365

6. 第六型

　　圖1–366為問題圖。黑先。黑此時正面臨著局面選擇的關口。大體說來，黑有左上角A、B兩處；右邊有C、D兩處；另外，左下角E位也是十分誘人之處。到底該選擇哪裡呢？

圖1-366

　　分析一下各選擇的利弊：左上角A和左下角E的兩處守角有鬆緩之嫌，被白於D位一帶守角之後白右下一帶成為寬廣之形。

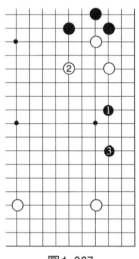

　　圖1-367，黑❶在這裡夾擊白棋亦是可以考慮的。因白右上角欠一手棋。如白在2位應一手，則黑在3位拆二，此結果黑因為是走在實處而白走在虛處，故黑可以滿意。

圖1-367

圖 1–368，也許黑擔心白不在前圖 2 位跳而在 2 位反夾進行反擊。以下進行到黑❼逸出，將形成亂戰局面。實戰中黑沒有選擇 1 位夾擊，可能是對亂戰缺乏自信吧。

圖 1–369，黑在 1 位打入試白應手，也是積極的下法。也許黑棋對此形的態度是擔心白棋於 2 位托後黑無嚴厲的後續手段。作為黑方，也許是覺得此形時在 A 位守的手法更實惠。

圖1-368

圖 1–370，黑❶是實戰的選擇。白如於 2 位小飛應，則黑❸、❺成為典型定石的下法。在白方陣勢中能如此安逸，並對右上兩個白子施以壓

圖1-369

圖1-370

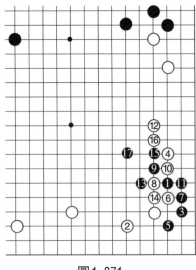

圖1-371

力，所以這是黑方的理想圖。

圖1-371，前圖白④改在此圖夾，也是可以考慮的，白⑫是征子不利時的下法。黑⓭、⓯、⓱為整形常法。

此圖白右上欠一手的缺陷得到解決，但如何對黑方中腹的攻擊成了難題，況且此形白棋收穫有限，黑方可以滿足。

圖1-372，實戰是黑1位掛角時白在2位夾，以下至白⑧止成為定石。黑在右下獲得先手於左上守角，而白在

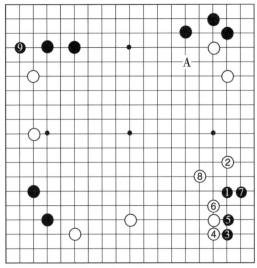

圖1-372

右下的定石過程中緩和了白右上兩子欠一手的缺陷，故雙方是各有所得。

　　然而黑❾有問題，有鬆緩之嫌。黑在A位跳起較積極，在擴大上邊黑棋陣勢的同時還伏擊白右上兩子。

　　圖1–373，前圖黑❾如立即在1位打入，則有過於急躁之嫌。白②為常用手法。黑❸挖的手法在目前情況下不好。因白有△子，黑因征子不利而失敗。

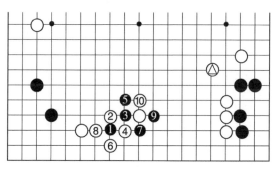

圖1–373

　　圖1–374，黑❸只有長。以下至⓫止，黑獲得角上較多實空，可以滿足。

　　黑11之後，白若A位立，黑則B位斷。

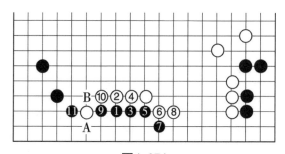

圖1–374

圖1-375，白②可以角上先托防黑渡。但白⑩不好。至❸止白②和黑❸交換，白虧損。

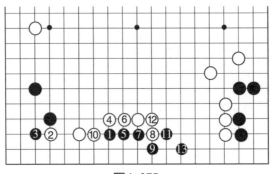

圖1-375

圖1-376，黑❶打入之後大致形成至❺止的結果。白獲先手可於16位擴張白棋陣勢。原來白右上的缺陷已不存在，整體上黑有全局偏低的感覺，故此圖黑不成功。

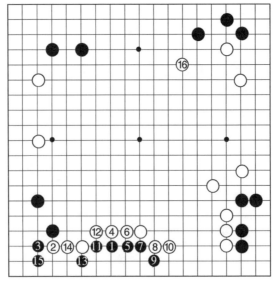

圖1-376

中 盤 篇

一、序 盤 作 戰

1. 序盤基礎知識

（1）注意棋形

　　圍棋是比效率的遊戲。好的棋形效率就高。因此，注意棋形就是注意效率。好的棋形也是效率高的棋形。所謂「愚形」，也就是效率低下的愚笨之形。棋形的好壞是雙方相關聯的。

　　圖2-1，這是小目定石一型。我們來分析一下，黑❷掛角常形，白③是先加強自身之手。黑❹、❻是求安定的下法。白⑦重視角上實地，黑❽打轉身。以下至⑰止為定石一型，此過程中，白⑤、黑❻、黑❽均是重視棋形之手。

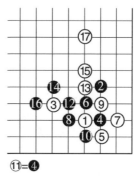

⑪=❹

圖2-1

圖2-2，前圖白⑤改1位長在這裡不好。被黑於2位接後，黑輕鬆獲得角地，白方虧損。

圖2-3，圖2-1中的黑❻改1位立，則白於2位長，佔據棋形要點。黑❸拆二雖可安定，但黑整體棋形較薄並處低位，故黑❶的下法少見。

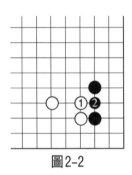

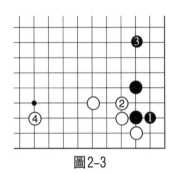

圖2-2 　　　　　　　　　圖2-3

圖2-4，白①連回當然也是定石之手，黑❷立下也構成好形，至3位拆為定石一型。

圖2-5，圖2-1中白⑦打時，黑❽改此圖2位接是大惡手。之所以說黑❷是大惡手，是因為黑❷接之後使黑自身眼位全消，被白3位連回後，黑棋成了白之攻擊目標。黑❷錯是手法錯，使黑棋成為效率低下的大愚形。

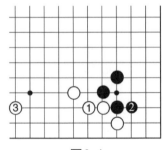

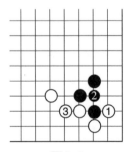

圖2-4 　　　　　　　　　圖2-5

（2）三路勿會師

圖2-6，右下角已有白△子時，白①、③的下法不好，至❹止，白如按定石下就必須於A位跳出，那樣就和右下白△子在三路會師。在佈局中三路會師是典型的效率低下之形，應該避免。

圖2-7，如果右下是黑的棋子，那麼白右上的①、③、⑤下法就很好了。作為黑棋，黑❷位的飛壓變成壞棋，黑❷應改在5位一帶夾擊白棋才符合行棋規律。

圖2-6　　　　　　　　　圖2-7

（3）圍方不圍扁

圍空時要注意是否充分，能圍方的就不要圍成扁的。因為方形的空效率高。

圖2-8，黑方1位擴大右下角是正解。這樣，右下角的黑陣是方形，加上右上黑棋的配合，使得右下連同右上

圖2-8

顯得十分壯觀，是黑充分之形。

如果黑❶改 A 位守角，則白在 B 位拆，整個右邊的黑陣就變得扁平，成為黑無趣的局面。

黑在 1 位擴大之後，白可能要在 C 位鎮消黑陣勢。

圖2-9

圖 2-9，白於 1 位跳是不容錯過的好點。白如下在別處就會遭到黑方在 A 位的打入。

作為白棋，當前主要的任務就是將上方的模樣再進一步地擴大。白方若走 B、C、D 等處，都有脫離主戰場的感覺。

（4）疏密要適宜

圖2-10，白④從棋形上來說沒有大錯，但在此形中遭黑❺的尖頂，白再按常識6位長起，這樣，白的棋形明顯重複。這是白④不當所致的。

圖2-11，前圖白④應在這裡飛；其次，5位的尖角和6位的守回見合。如此，白之形狀和前圖相比就舒展多了。

圖2-12，白於1位飛時黑於2位尖角，有按白棋意圖行棋之嫌，白於3位守成好形。之後，黑▲子有靠近白陣之感覺。

一般情況下，作為黑棋，當白①位小飛進角時，黑❷將在A位打入，以發揮▲子作用。

圖2-10　　　　圖2-11　　　　圖2-12

圖2-13，和前圖相比，黑少了A位的棋子。白如仍走成①、③之形，由於沒有黑A位的子，白棋就要遜色不少。

回到最初，如果沒有黑A位之子，白①可考慮在B位拆二，以後右上角白是直接在2位點角，以獲取更多便

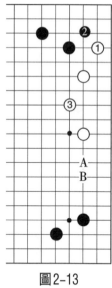

圖2-13

圖2-14

宜。

　　圖2-14，白於A位拆是適宜之著。現拆到1位，黑於
2位飛是冷靜之著。之後瞄著白B位一帶的打入之類的弱
點。白若在B位之類的地方補強，則有重複之嫌；不補，
則感覺棋形稍薄。這樣，白棋就陷入兩難的境地，這是白
1位拆位置不當所致。

　　（5）注意行棋方向

　　圖2-15，右邊黑方是高中國流之形。白①位掛角時
黑❷正確。其後白如於A位點角，黑則在B位擋。總之，
黑棋經營右邊是主要目的。

　　圖2-16，前圖黑❷改此圖1位尖頂至④止的下法雖然
也是常套手法，但在此不好，白②、④進入黑之勢力範
圍，上方黑棋的發展因有白方的⊛子而受到限制，故此圖
中黑的錯誤是行棋方向錯誤。

圖2-15

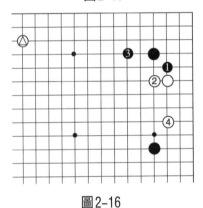

圖2-16

2. 消空和圍空

（1）消空的一般手法

圖2-17，右下角白是三‧3，雖然白已有△兩子，成為兩翼張開之形，奈何三‧3位置太低，黑❶位尖沖絕好。至❼止，白處於低位，效率不高。

圖2-17

圖2-18

作為白棋，應避免黑❶的絕好之點出現。

圖2-18，白①位鎮是消黑右下陣勢的常用手法，黑如在2位飛，則白於3位靠是後續手，黑❹退是手法之一，對此，白⑤跳是手筋。

圖2-19，面對右下陣勢，白①曲鎮是好點，在壓縮黑棋陣勢的同時擴大白棋自己的腹勢，是適宜之著。

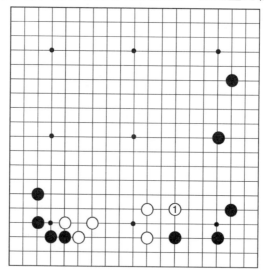

圖2-19

圖2-20，白①是
侵消黑右邊陣勢的手
筋。如黑2位長，則
白3位退出，以下至
⑦止，白可以順利消
掉黑右邊陣勢。

圖2-21，此局面
中白①是侵消黑右上
勢力的常用手筋。這
種不深不淺的侵消，
此時是適宜的。黑如

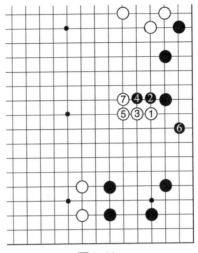

圖2-20

在2位飛攻，白③飛出是要點。

黑❷如改在A位守空，則白於B位繼續淺消，就能達
到侵消黑空的目的。

圖2-21

　　圖2-22，前圖白①如改這裡打入，則黑將會於2位罩白。白③、⑤求活時，黑❹、❻以普通手法來應。這樣，白是否能活是個難解之謎。即使活了，也會使黑棋外圍走得很厚實。因此，白①深深打入有冒險之嫌。

　　由此可見，在不能像本圖1位打入時，前圖白①的輕吊之手往往就是有力的手段。

圖2-22

　　圖2-23，黑❶淺消白右邊的陣勢是常用手法。白②如A位反擊，則黑有B位的點入，故白②守空是一般的選擇。黑❸先手刺後再於5位補強的同時又擴大了黑之下方陣勢。

　　黑如不走1位，則白走A位，這是雙方勢力的中心

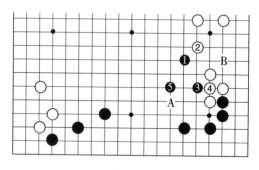

圖2-23

點；黑❶如走A位，則顯得步調太慢，魄力不足。

（2）消空和圍空的選擇

消空就是去破壞對方的空；而圍空就是自己先圍自己的空。如果能達到既圍住自己的空，又破壞對方的空的目的，那當然是最為理想的了。可是在實戰中，我們往往要面對選擇：要麼去圍，要麼去破，兩者無法兼顧。同時這種選擇又是局面向何處發展的關鍵，這就是要求我們必須慎重對待這種選擇。

圖2-24，輪黑走，現在到了選擇的關鍵時候。黑是打入左下白方的陣勢，還是自己繼續在右邊圍空？如果選擇破左下的白空，可以在A位尖沖、B位打入以及C位靠等手段；如果先選擇自己圍右邊，則D位是一個現成的好點。

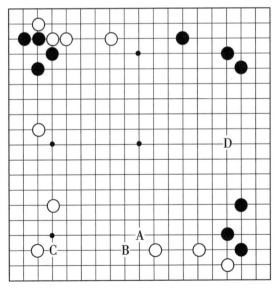

圖2-24

圖2-25，黑❶靠是打入方案之一，以下至白⑭止是此型的一種定石。結果白右下角△子使黑左下變成一個負擔，因此，此圖黑失敗。

圖2-26，黑❸改此圖退也是一種下法。以下至❼止黑並沒安定，仍有白左8位的打入。至⑭止，和前圖相比，黑棋處境並沒有得到根本性的改變。

圖2-27，黑改在1位打入也是一種打入方法。但白在2位逼後再於4位跳，追趕黑棋的同時消黑右邊潛在勢

圖2-25

圖2-26

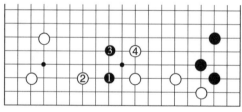

圖2-27

力，故此圖仍是黑不滿意。

　　圖2-28，黑如在右邊1位圍，則白於2位圍，成為互相圍空之勢。黑兩個❷子低位且堅實，如果白棋在右邊行棋，黑❷子就能顯出低位堅定的優點來。現黑❶自己擴張有稍扁的感覺。而白方左下是方形並且較為空虛，白於2位圍之後就變得實在了，故黑在1位圍在此時不適宜。

圖2-28

　　圖2-29，黑❶位尖沖此時適宜，白②、④是常法。白⑥飛是形。黑7位曲頭是好點，既可強化自身，又可兼顧右邊形勢。

　　圖2-30，黑❶尖沖時，白在2位爬亦是變化之一，黑❸至❼的常用應法就可滿足：因黑逐步向白左邊陣勢進入。即使白A位飛出，因黑上、下兩個角均較堅實，故對黑沒有影響。

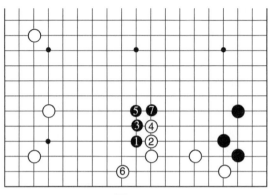

圖2-29

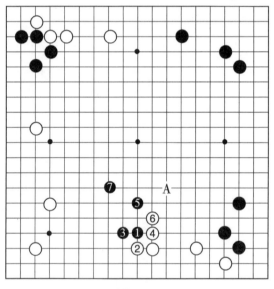

圖2-30

圖2-31，白先，此圖右邊的黑棋和下邊的白棋都具有了一定的規模，作為白棋應該是消右方黑棋的空呢還是擴大下邊自己的模樣？這是一個思考方法的問題，也是戰場的選擇問題。

圖2-31

圖2-32，局面的焦點是白棋如何對待右下兩個白△
子。此圖展示了實戰白棋的下法。

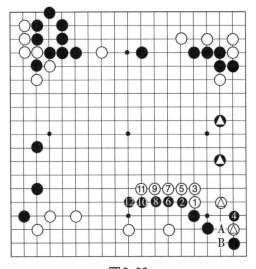

圖2-32

白是捨不得右下兩個△子而於①、③靠出作戰，這是白棋序盤作戰選擇的重大錯誤！如若動出，也應在③之前作白A、黑B的交換為好。黑❹位吃角上白子較好，得目又安定角上，十分實惠。

白⑤以下的連壓，似乎是白在外而黑在裡，因而是白方便宜，其實不然。黑⓬之後白下方的模樣已經消失，同時也變薄；而黑右邊的兩個△子是堅實的，所受影響較小。

圖2-33，續實戰圖，白實戰中於1位補為必然之著。黑方先❷、❹走厚右上角，其次黑有5位虎和6位擴張右上兼攻右下白棋，為見合之好點。走到此時，由於白棋戰略方針錯，黑棋局勢開始領先。

白⑦是局面不利情況下的勝負手，然而從棋理上說是下了一步沒有太大價值的單官切斷。黑❽、⓬、⓮、⓰很

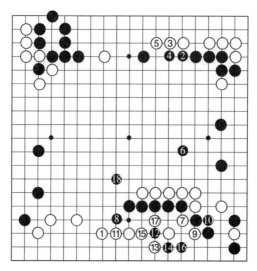

圖2-33

有秩序，黑將下方一帶能夠拿到的全部拿到之後回到⓲飛出。整個棋局過程黑方是順風滿帆，而白棋則是除留下一串孤子之外沒有任何收穫。

圖2-34，正解是白①飛棄掉右下，再③、⑤擴大下邊模樣為好；其後黑若A位，則白B位併靜觀黑棋動靜。右下白棋尚留有C位扳角活棋之手段，故棄去並不可惜。

如若這樣，尚是一局勝負道路漫長之棋。

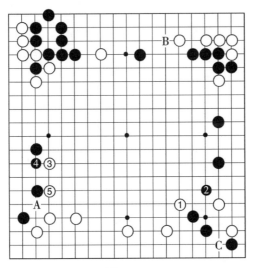

圖2-34

3. 打 入

（1）打入的必備知識

打入就是打入到對方陣勢中去。一般的情況，打入有三種目的：破空、試探對方應手和棄子。棄子當然只是手段，透過棄子達到某種目的。因此，我們打入之前應該慎重地思考一下：打入究竟是什麼目的？這樣，打入才不會

盲目。

打入之後就會遭到對方攻擊，如果在遭到攻擊之後波及其他地方使自己受損，那麼這種打入就要慎重了。

圖2-35為極為常見的棋形。黑❶是此型的打入要點，白②必然。白②如改A位壓，則黑有B位扳。

像黑❶的打入，因黑上、下兩個角都是堅實的，故黑❶打入之後不會遭到對方的纏繞攻擊。因此，此種打入是黑方佔主動。

圖2-36，黑❶攔逼之後再於3位打入，這種打入就有試探對方應手的意味。作為白棋，一般來說有A位跳和B位托兩種主要應法。

圖2-37，白在1位點入也是打入的一種。此時白的幾個子正遭受黑的攻擊，白①點入作為棄子，以下至❶❷止，白棋透過①、③的棄子達到了整頓自己棋形的目的。

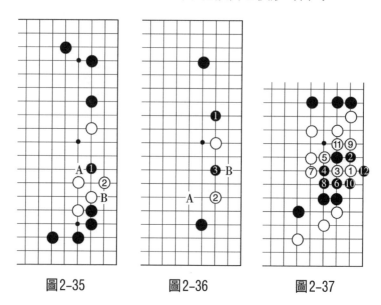

圖2-35　　　　圖2-36　　　　圖2-37

圖2-38，白拆五時黑有多種的打入方案可以選擇，現黑❶在四線打入適宜。如白在2位跳起，則黑❸順勢加高取得行棋步調；白②如改A位飛以求獲取聯絡的話，可以看做是黑❶的先手便宜。

圖2-38

圖2-39，右下黑▲子目前比較孤獨，白於1位打入有夾擊黑▲子的意味，另外有A位托過和B位跳出兩個好點。黑如於2位小尖阻渡，則白於3位飛出即可。

圖2-39

圖2-40，黑❶是作為棄子打入，從而達到在周圍獲取利益的目的。白②跳是正面應戰，至⑥止為常套變化。

圖2-40

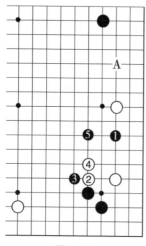

圖2-41

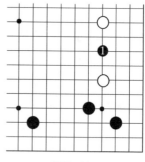

圖2-42

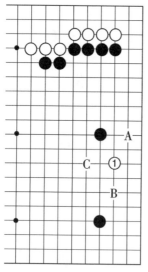

圖2-43

圖2-41，白拆四的棋形常見。黑1位打入後可以預見白②、④靠出作戰，這樣黑❺正好可以跳出，因此，黑❶遠一處打入是要領。

作為白棋，此型中②、④強硬作戰有點勉強，白②改A位拆二較平穩。

圖2-42，當白是四路拆三時，黑於1位打入嚴厲，因為黑之目標不僅要破白之地，更有強硬地分斷白棋進行攻擊之意。

圖2-43，右邊黑棋規模宏大，白①打入之點選擇正確，接下來有A位二路飛進做活、B位拆一向角上騰挪、C位跳出逃向中腹等後續好點。對於黑四線的高位之子，白①打入在大多數情況下都是好棋。

此型白①如改B位掛角，也是常法，但在右上黑陣規

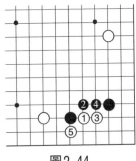

圖2-44

模較大時，黑將在1位夾擊，逼
迫白棋進角。

　圖 2-44，白①位碰入，其
後可以侵角，也可以渡過。作為

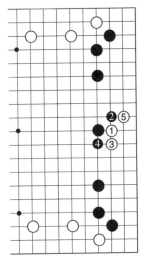

圖2-45

黑棋，2位上扳是獲取外勢時所用。在一般時候下，黑❷
在3位小尖，那樣，白是2位長出還是二路立下，選擇的
權利就歸白棋了。

　圖 2-45，右邊
黑棋模樣呈現上下對
稱之形。白①碰入直
接衝擊黑棋空的中
心，黑❷扳時，白3
位或4位扳均可。一
般情況下，白棋在有
把握做活時才能於1
位托。

　圖 2-46 為實戰
例，輪白走，除上邊

圖2-46

以外，其他各處已大體定型。白①打入嚴厲！如在3位打入，則黑A位夾擊嚴厲，因白右邊尚未完全安定。白①打入還有和左上的黑棋對攻之意。黑❷有問題，因白左上角已完全安定，故黑❷對白左上無威脅，白得以③、⑤求安定。黑❻搜根是步大棋。白⑦試黑應手，至⑪白安全逸出，成功地破掉黑的邊空，全局形勢明顯白佔優。

（2）三連星的打入

圖2-47，通常情況下，白方對付三連星，有A、B、C、D四種下法。其中A位是削減黑方三連星勢力的下法，而D位是黑方成四連星常用的。

圖2-48，白①從內側掛角，則黑❷尖頂後再於4位跳是常套攻擊方法，其意是防止白棋進角轉身。黑❹如在A位守是著重守角空的下法。現在是要加強對白①、③兩子的攻擊，故黑在4位跳多見。

其後，白B、C兩種下法為多見。隨著右上定石的配置不同，這裡的攻防也隨之變化。

圖2-47

圖2-48

圖2-49，如果右上的定石已有，則白於1位掛入，黑**②**尖頂，以下到黑**⑭**飛止，為常套變化之一。

圖2-50，此圖和前圖相比，右上角白棋有了**⊘**子的「硬腿」，黑方如仍照搬前圖變化，右邊的黑空因有白**⊘**子而大打折扣，故黑**⑥**的選擇有問題。

圖2-51，因右上有白**⊘**子，黑方的選擇變得困難起來，也許，黑於1位小尖是一步值得考慮之棋。在這裡，請注意棋理：*在不是成空的地方去圍空，價值就低，因此，就應追求別處的價值。*此例可算一個典型。

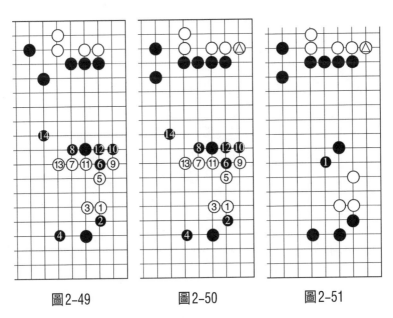

圖2-49　　　　圖2-50　　　　圖2-51

圖2-52，黑**⑥**立是不讓白棋借勁的下法。對此，白**⑦**仍是整形要點，黑**⑧**仍是不讓白棋借勁的連貫手法，結果和圖2-49大同小異。

圖2-53，前圖黑**⑥**小尖也是可行的。白**⑦**靠是緊湊之

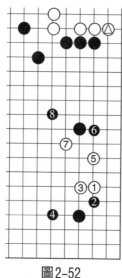

圖2-52

圖2-53

著，至⑪時黑⑫補重要，至⑬止亦是中盤定石之一。

此過程中，白⑨如在11位退則軟弱，不好。

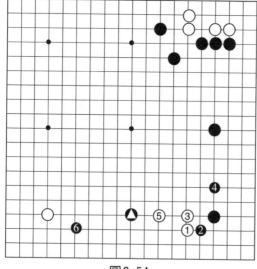

圖2-54

圖2-54，當黑有⬤構成更大模樣時，白應從外側掛角為好，可在破黑模樣的同時對黑⬤子施以影響。黑❻是取得平衡的好手。在這裡，注意攻擊的節奏是重要的。

　　圖2-55，前圖的白①改這邊掛，由於上面定石配合及有下邊的黑❹子，黑於2位夾擊迫白進角，以下至❹止成為黑全力經營大模樣的粗線條下法。白③點角至⑬活在右下角，雖然活得很舒服，但黑的下法是控制全局，不在乎這點出入，因此，黑❷亦是一法。

　　圖2-56，白此時即1位點角不好，至⑫止同樣白棋活角。和前圖相比，此圖白棋虧損更多。

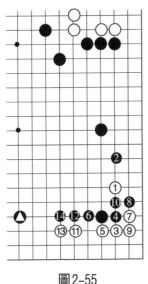

圖2-55

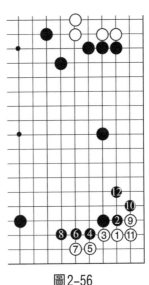

圖2-56

　　圖2-57，因右上角的棋形不同，右下白⑤選擇和前述各圖不同。白⑤的手法一般情況下不好，現在是場合之手，以下至⑮止白已成活。

　　黑⑱是厚實的下法，其後的⑳、㉒的扳粘愉快。白如不補25位，則黑25位扳，白不能淨活。

　　此過程中，黑⑭若在15位打，則白在24位斷。

圖2-57

圖2-58，此圖白⑤若按常規下法，則至⑬，黑因有 ⬤子而不用在A位飛，故此圖白稍不滿意。

（3）超大飛的打入

圖2-59，白②、④構成「超大飛」之形。

「超大飛」構成極為常

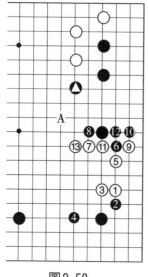

圖2-58

圖2-59

見，現對不同情況下的超大飛打入進行簡單介紹。

圖2-60（第一型），如果右上是如此定型，白1位打入是常用之法。白①如在A位打入，將被黑B頂，白C長，黑再D位飛攻後，白方顯然必須苦戰，故A位的打入在些場合不宜。

圖2-61，黑❷壓是應付白①打入的最常用手法。白③挖如能成立，則是嚴厲的手段。黑❹較軟，至白⑦黑失敗。

圖2-62，前圖黑❹改這裡打是正確的選擇。黑❿接後由於有黑⬥子，白A位的征子不利，故此圖黑成功。

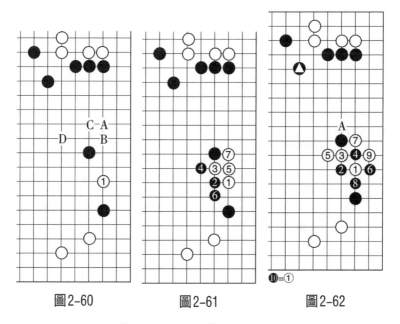

圖2-60　　　　　圖2-61　　　　　圖2-62

圖2-63，白③只好長。黑❹是重視邊空的下法，以下至白⑪止，白方收穫頗豐。

圖2-64，白③長時，黑❹接最常用，白⑤進入黑空

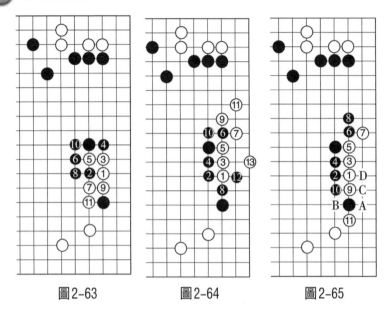

圖2-63　　　　圖2-64　　　　圖2-65

求活，以下至⑬止，白棋可下。

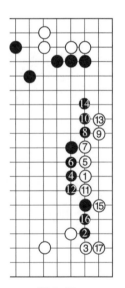

圖2-66

　　圖2-65，前圖黑❽若退，則白⑨至⑪能夾過，以後，黑如A則白B，黑C白D，對殺，黑氣短。

　　成為此圖結果，亦是白方成功。

　　圖2-66，當白①打入時，黑❷先托是用心良苦的一手。等白3位扳之後再於4位壓住，這樣，走至白⑮時，白不能夾過，只能二路扳求活。此結果為雙方均能接受的兩分結果。

　　圖2-67（第二型），至④為三・3定石的一型。黑在A位的打入是這個定石中黑方的主要後續手段。

　　圖2-68，黑打入之後白在2位壓

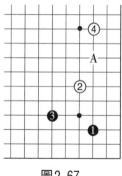

圖2-67

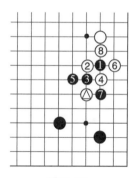

圖2-68

為最常用的手法。黑❸挖在此型不嚴厲，因白④、⑥之後可棄去價值不大的白△子，至⑧止黑無趣。

圖2-69，前圖黑❸改這裡長，白亦於4位接再於6位頂。如白方不滿意此圖，白⑥可考慮在7位長，黑於A位應，白再於6位頂。

此圖至❾止黑角上實地變大，白方其後在B位補是步大棋。

圖2-70，黑若爭先手，可考慮在此圖5位飛。至⑥止黑可脫先。

此圖雖然黑方獲得先手，角上的實地和厚薄與前圖的

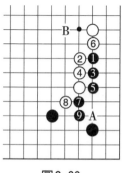

圖2-69

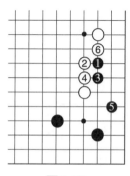

圖2-70

黑棋都是無法相比的。

圖2-71，作為白棋，如果右上有配合，白④可單退以爭取先手，到8位補以經營右上部分。

黑❼不得不補，否則白將在7位擋吃黑。

圖2-72，作為白棋，當黑1位打入時還可先於2位碰，再於4位退回。黑❺也可跳出（6位的左一路）作戰，那樣的話，白將在5位扳。

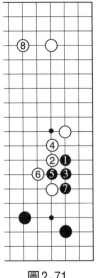

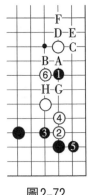

圖2-71　　　　圖2-72

白⑥壓之後，黑可以脫先，也可於A位，白B、黑C、白D、黑E、白F、黑G、白H，這樣，黑將白棋的空破了；作為白棋也走厚了外面，得到相應的補償。

圖2-73（第三型），至❼止為星定石一型，白棋對黑的下面仍有打入。

圖2-74，白①是常規的打入，黑❷壓是普通的下法，至⑫止成為轉換。

此過程中黑❻亦可改7位退讓，白⑥爬在裡面做活，黑方在實空方面的損失將由強大的外勢來補償。

圖2-75，前圖黑❷改這裡

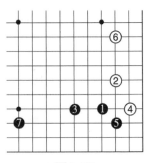

圖2-73

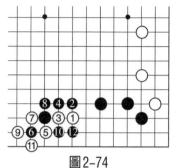

圖2-74

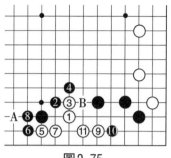

圖2-75

小尖是強硬之著。如果白棋沒有A位之子，則黑**8**可考慮
B位的強硬吃棋之著。因此，作為白棋，在A位有子時再
於1位打入較為穩妥。

圖2-76，白①改這裡碰是此型的常用之著。黑**2**、
4的下法是重視中腹。以後，白或A或B，進行治孤處
理。

圖2-77，黑**2**上長也是有的，其意也是重視中腹。
對此，白③、⑤進行處理是形。此形亦是常用之形。

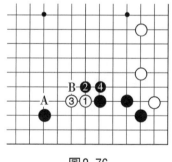

圖2-76

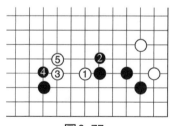

圖2-77

圖2-78，黑**2**下扳是撈空的下法；白③連扳是連貫
的後續之手。以下至**12**止，成為中盤定石之一型。

黑方保住了邊空，白中腹有所加強，是雙方各有所

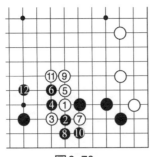

圖2-78

圖2-79

圖2-80

得的結果。

圖2-79，前圖白⑨如改這裡打吃，至⑤止雖能把黑空打穿，但被黑這樣吃掉兩子（俗稱「龜甲」）是不能容忍的。更何況角上黑在A位小尖仍有手段。

圖2-80（第四型），這是小目定石極常見的一型。

圖2-81，黑方在有◐子時，1位的打入點是常用的；接下來黑要在A位渡過，故白於2位小尖阻渡必然。白②小尖之後，還有B位扳的先手官子便宜。

白②後黑有C、D、E三種下法可以選擇。

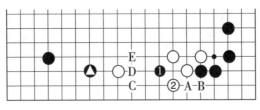

圖2-81

圖2-82，黑方如果劫材有利，1位打入之後再於❸、❺做劫，是有力的手段，以下至❼止劫爭已不可避免。

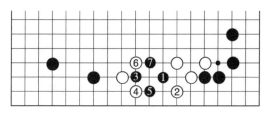

圖 2-82

不過白棋不用過於擔心，因為普通情況下黑在序盤階段不容易有較多劫材。

圖2-83，黑❸上飛是重視外勢的下法，白④連回正確。如改在11位長，則被黑在4位貼下將白分隔，白將陷於苦戰中。

以下至⓯止的變化已成為定石化的打入常型之一。其後，A位是雙方下一步的攻防要點，此型白方已安全地得到處理，黑方所獲得的外勢價值到底如何，要看全局形勢才能判斷。

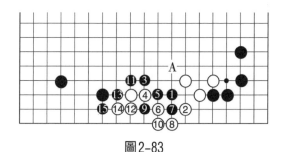

圖 2-83

圖2-84，黑❸於二路飛是重視實空的下法，白④小尖是應法之一。至⑥止黑獲先手；白亦走厚外側，並且其後尚留有白A、黑B、白C進一步擴大、加厚外勢的走法，故此圖雙方均可接受。

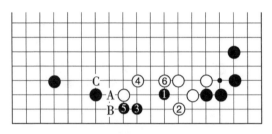

圖2-84

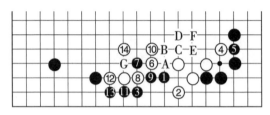

圖2-85

圖2-85，當黑❸於二路飛時，白④先刺再6位跳是常用的處理方法，以下至⑭止亦是雙方可接受的變化。其後黑如在A位沖，白在B位擋；黑C斷時白可在D位打；黑E長，白F壓，白④一子剛好起作用，這是白④一子先刺之用途。

此過程中，黑❺接是正確的，和白④刺交換，黑官子便宜。黑⓫如改在G位壓，則明顯過分，將會遭到白於11位曲下的抵抗，那樣黑不行。

（4）拆三的打入

圖2-86，白於1位分投，黑於2位攔逼後，黑❹立即打入是積極的。黑如改在A或B位雖說沒什麼不好，但立即打入給人以積極的感覺，有試白應手的意味。

圖2-87，按照常識，白邊上的單個棋子的安定手法是在3位拆二。這是因為拆三有打入，所以拆三還不能算

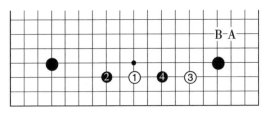

圖 2-86

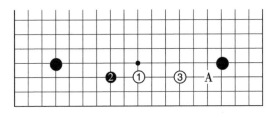

圖 2-87

安定。

　　拆二雖然安定了，但對黑右下角的影響較小。另外，被黑尖到A位之後，白方的拆二還是顯得單薄，因白方的拆二還有些不盡如人意之處，故拆三也就應運而生了。因此，拆三是以佈局整體為出發點的下法。

　　圖2-88，白⑤直接點角是一種轉身下法，至⑬止為定石的進行。現圖的情況下白棋不宜立即於5位進角，因為從結果看，白①和黑❷交換後，白虧損。

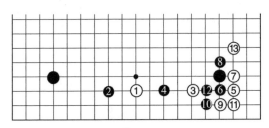

圖 2-88

圖 2–89，黑❶打入時，白②是常用手法之一。黑❸是平穩守空的下法，白④補是本手。以下至⑧止的定型也曾流行過，但目前認為黑左下勢力因白走得太厚而受到影響，故近些年黑方的下法已較少採用。

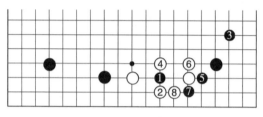

圖2-89

圖 2–90，白②托時，黑❸立即扳下為變化之一。白④斷必然，黑❺打亦是必然之著。白⑥、⑧雖然是常見變化，但在此型中不宜，至⓫白棋虧損。

圖 2–91，前圖白⑥改 1 位打才是正確的下法。黑如仍在 2 位守角，則白將在 3 位打吃，再 5 位封黑於內，此圖白棋明顯優於前圖。

圖2-90　　　　　　圖2-91

圖 2–92，當白於 1 位打時，黑在 2 位接是正解。這樣，白③亦轉身進角，以下至黑❽止雖是平穩之變化，但此結果是黑因兩邊都走到，故黑方速度較快。

圖2-92

　　圖2-93，前圖的白⑤應在此圖1位長，黑❷扳不甘示弱。如改在3位長則軟，將會被白在8位扳過，黑明顯虧損。

圖2-93

　　以下雙方針鋒相對，至❶止成為激戰。

　　圖2-94，圖2-92中的白子也可改在這裡托。黑❷若扳則白3位斷，黑❹、❻的下法是為了外面的發展。黑❶手法好，接下來有A位的長，故白⑪補，黑⓬再拆。此型亦是黑兩邊都走到，故黑佔優。

　　黑如欲擴大左邊，黑⓬亦可改B位跳。

　　圖2-95，前圖黑❹也可打在角上，至⑪止為常型之一。

　　圖2-96，在白②托過時，

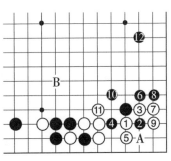

圖2-94

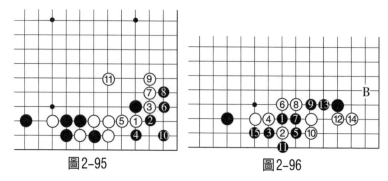

圖2-95 圖2-96

黑❸這邊扳也是有的，以下至❶為常型。之後，白在B位飛出是一步盤龍之棋。

此型白方獲取了角上實地，而黑的收穫則要看今後的攻擊。

此過程中，白⑫是值得記取的好手法。

圖2-97，白以②、④的方案對付黑❶的打入也是有的。黑❸也有在A位小飛的下法。

圖2-97

圖2-98，以後，黑❶跳再3位拆是平穩的下法。黑❸如不走，白在A位逼嚴厲。

圖2-99，黑❶尖頂再❸、❺沖斷，是先撈取角上便宜再沖斷棄子。白於6位長是避免作戰的妥協之著。黑❼是形，意在棄子取勢。白⑧亦是此形之要點，以下至❶止

圖2-98

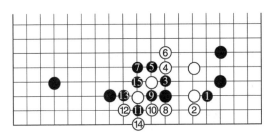

圖2-99

是黑好。

　　白⑥退讓導致虧損也是意料之中的事。

　　圖2-100，當黑❸、❺沖斷時，白⑥是最頑強的抵抗，黑❾打之後，成為亂戰之局面。

　　此過程中，黑❼如在8位長，則白在9位貼住，黑因封鎖不住白⑥等三子而失敗。

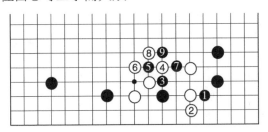

圖2-100

（5）角上的打入

圖2-101（第一型），白①直接點三‧3是對付黑的陣勢的常用手段。它的好處是直接、簡單地活了一個角，使黑陣的價值只侷限於一個邊及中腹，這樣，黑陣的規模就小了很多。

此圖至⓬止的變化是最常見的變化。

圖2-102，前圖黑❻改這裡連扳也是常用之法。白⑦面臨選擇。現這裡扳，再9位斷是連貫手法，以下至⓮止亦是常型之一。

其後，白要在A、B等處補一手。

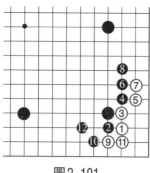

圖2-101

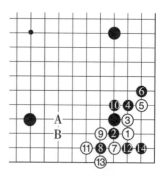

圖2-102

圖2-103，前圖黑⓾不在14位接而改在這裡打，此時不宜。白⑪接為冷靜之手。其後13位的打和12位的長出見合，至⑮止黑方虧損。

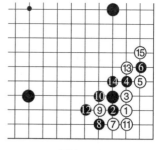

圖2-103

　　圖2-104，黑●子的位置和前圖不同，當白⑨位斷時，黑❿打是強手。以下至⓲止，黑●子能夠將⓲、⓰等四子連上而不用再爬二路，而白棋還需要於A位補活，故此圖黑棋可行。

　　圖2-105，當黑❻連扳時，白⑦也可改這邊打再9位抱吃，以下至⓭止亦是常用之型。

　　此圖和圖2-102行棋方向不同，須慎重選擇。

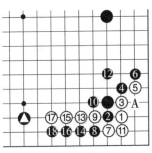

圖2-104

　　圖2-106，黑❿改上面打吃是側重外勢的下法，白⑪提為必然之著。⓭接後亦是極常用之型。

　　以後，A位是步大棋。

　　圖2-107，黑❻扳求變。對此白⑨虎再11位出頭就已充分。黑還沒吃住角上兩個白子，故此圖黑方只能作為場合之手。

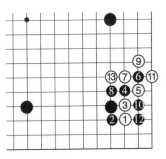

圖2-105

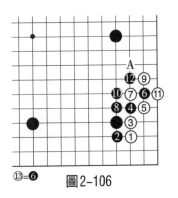

⓭=❻　　圖2-106

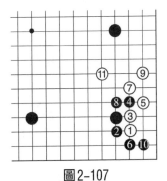

圖2-107

圖2-108，黑❻斷亦是求變之著。對此白如在8位打吃，就會遭黑❼位打再13位接，以後黑在11位還是先手，因此，白⑦在8位打較虧。

白征子有利時，7位長出是有力的手段。黑如8、10執迷不悟，白有11至21的手段可征吃黑三子。

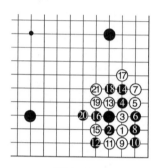

圖2-108

圖2-109，當白征子不利時，白可以7位扳來應對黑6位的斷，以下至⑫止白可以脫離困境。

圖2-110，當黑⬤子位置在這裡時，白⑦位爬時黑可以8位立下，白④扳時黑❿、⓬正好和⬤子連上，此圖黑棋形充分。

圖2-111（第二型），此型白①在角上點入是有利的。白①當然也可以在A位打入。

黑❷擋是妥協的下法，白

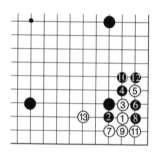

圖2-109

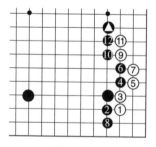

圖2-110

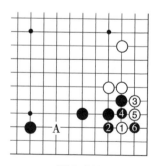

圖2-111

③、⑤之後使黑角的空縮小，並使自身得到強化，因此，白棋可以滿意。

圖2-112，前圖黑❹改這裡扳，再在6位打吃，也是一種定型方法。白⑦如改在8位立，則黑在7位接，白不行。

此圖和前圖一樣，都是黑方妥協。

圖2-113，黑2位立下是正統的抵抗手法。白③點是連貫之手。以下至❻止成中盤定石一型。以後，白在A位補是一步大棋。

白雖然掏掉黑空，但外圍黑方變厚，其得失要根據外圍的情況來確定。

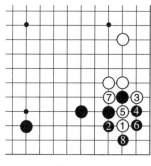

圖2-112

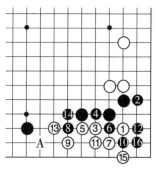

圖2-113

圖2-114，前圖白⑤也是一種活棋手法。以下至⑨止，白棋活在角上。

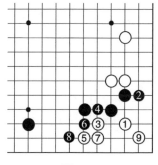

圖2-114

圖2-115，白於3位飛不好，黑❹虎頂緊湊，白⑤屈服無奈；如改在6位長出，則遭到黑於5位扳下，白將崩潰。以下至⑦止，白雖也能成活，但和前圖相比，白棋明顯虧損。

圖2-116，黑在2位應是最頑強之手，在實戰中大多數情況下白棋會脫先。以後，白棋還留有白A、黑B、白C、黑D、白E、黑H、白G的做活手法。

黑❷應後之所以白棋會脫先，是因為白棋如果不走1位點和黑❷交換的話，黑在H位立下好，既補強角上，又對白拆二產生影響；而現在經過白①和黑❷的交換，黑再走H位的話，那麼就是白棋佔極大便宜了。

黑❷以後，白如馬上在角上做活，其結果是白棋都不如前面幾個圖，故白棋只能放一放，待以後有機會再來活角。

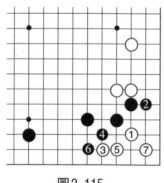

圖2-115

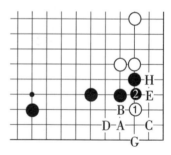

圖2-116

圖2-117（第三型），白1位點入過急，黑2位擋為冷靜之著。白③逃出時被黑❹扳難受。若在A位曲出，棋形難看。

圖2-118，白先1位刺再3位點，是這個型的常用手

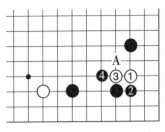

圖2-117

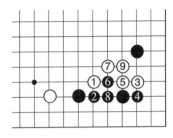

圖2-118

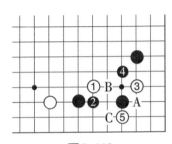

圖2-119

圖2-120

段。至⑨止，白棋比前圖的
結果好得太多了。

　　圖2-119，前圖黑❹改
此圖尖封，則白有5位的絕
妙手筋。其後，黑如A位則
白B；黑如C位則白A位，
黑棋無法兩全。

圖2-121

　　圖2-120，黑❹只好擋，以下至⑭止成為轉換。

　　圖2-121，當白1位刺時，黑2位長是秩序，待白3位
長之後再4位擋，這樣如果仍走成⑯止的轉換，那麼黑❷
和白③的交換是黑方佔便宜，白方的⊘子變弱了。

　　此圖可看做是雙方最友善之結果。

二、常用作戰手筋介紹

什麼是手筋？手筋就是作戰中的要點。在佈局時，有佈局的手筋；在中盤時，有中盤的手筋；收官時也有官子的手筋。當然，也有定石的手筋和死活的手筋等。

手筋的種類繁多，準確地分類較為困難。本書僅以手筋出現的形式予以分類介紹。

1. 飛

飛的用法廣泛，佈局、中盤、官子等各個階段均能見到飛的手筋應用，故應熟練掌握。

圖2-122（聯絡），白①飛是聯絡的好手，黑❷扳時白在3位即可穩穩地防守，其後黑❹、白⑤為正常進行。

黑❹若在5位則無理，將遭到白於4位切斷。

圖2-123，白①扳為錯著，黑❷挖白無應手。若3位擋，則黑❹可斷吃白角上四子。

圖2-122

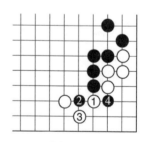

圖2-123

圖2-124（聯絡），白1位同樣是聯絡好手。

圖2-125，白①斷吃手法錯，遭黑2位打後，和白一子

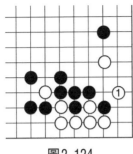

圖2-124

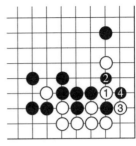

圖2-125

的聯絡被割斷。

　　白①如改3位打，則黑亦是4位，白同樣失敗。

　　圖2-126，白①飛是此型的絕好手筋，既破了黑方的地盤，又使自身安定且得目，因此絕不能放過。

　　如果是黑棋先手的話，黑將在A位尖頂攻擊白棋兼守空，同樣也是絕好之著。

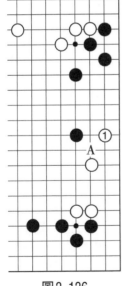

　　圖2-127（補斷），黑有A、白B、黑C斷的後續之手，故白需要補這個中斷點。

　　白①飛是此際的形。

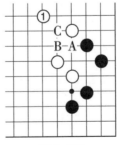

圖2-126　　　　　圖2-127

圖2-128（攻擊），右邊一帶白△子處於孤立狀態。如果黑得先手，黑❶、❸先手加強右下，再於5位飛攻是深得要領的攻擊得利，右上黑角會隨著對白△子的攻擊而逐漸變得厚壯起來。

圖2-129（攻擊），黑1位壓時，白2位頂是常用之手法，但此時會被黑3位飛，白難受。至白⑥接，黑先手破白眼位，故黑棋成功。

白②如改5位併防守，則黑有4位點的手段，故白仍舊不能滿意。

圖2-130（整形），當黑❶位壓時，白於2位跳下是很好的防守，這樣，白形整齊。

黑❶若改2位飛，則白在1位曲是防守之手筋。

圖2-129

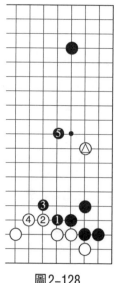

圖2-128

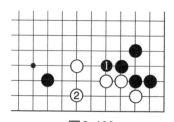

圖2-130

2. 靠（碰）

靠在作戰扭殺中常用來騰挪、借勁，故在短兵相接的戰鬥中多見。

圖2-131（突入），白①靠是突入黑角的銳利手筋。黑如在2位扳，白在3位長之後黑無好的應手。

圖2-132，前圖黑❷改在角上扳，白③長出即可；黑❹則白⑤；黑❹若改在5位立，則白下4位。

如果白①改在2位或3位，黑都將在1位防守，可見，1位是雙方的要點。

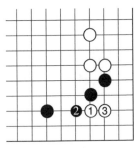

圖2-131

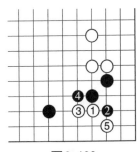

圖2-132

圖2-133（靠入），白方因為有兩個△子可借勁，故於1位靠入破空；對此，黑於2位長補掉白通路，白也於3位長出，達到了破空的目的。

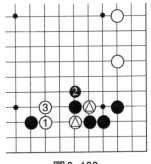

圖2-133

圖2-134（順調行棋），黑❷如在這裡長，白有3位打吃再⑤、⑦順調行棋的常用手筋。

圖1-135，黑❷改這裡打吃，白❸退冷靜。其後，黑如在A位，則白可選擇B或C的下法來進行善後。

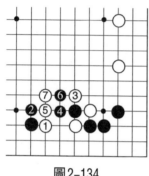

圖2-134

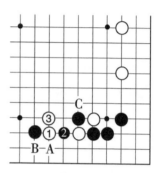

圖2-135

圖2-136（靠），黑在1位靠是破壞白棋形的要點，白如在A位扳，黑不動聲色地於B位夾是要領。

黑❶如單在C位拆，則有鬆緩之嫌。

圖2-137（吃棋手筋），條件成熟時（此圖黑有了▲子），黑❶位夾還可以吃掉白兩個◯子。

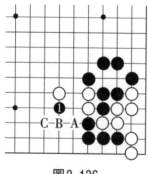

圖2-136

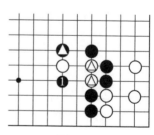

圖2-137

圖2-138（定石手法），黑❸靠也是定石手法，白A位扳是普通應法，黑亦可B位長，此種下法的目的是為了獲取較大的外勢。

圖2-139（整形），白①碰是整形手筋，黑❷補時白③扳角，這是白易於處理之形。

白①如改A位擋，則黑❷之後，白右下角無處借勁，就會遭到黑的嚴厲攻擊；白①若改2位，則黑A位曲，白無後續手段。

黑❷如改3位立下，則白在2位擋吃黑兩子成立，黑在A位已曲不出來了。

圖2-140（定石之後），這是小目低掛一間夾定石之後的棋形。如果黑有機會，在1位靠是手筋，白②只能提。如改在3位長，則黑在2位長，白成崩潰之形。

黑❸之後，黑中腹的陣勢得到擴張，並壓縮了白棋中腹勢力，故黑❶的靠是雙方的勢力邊界所在。

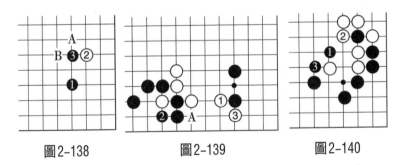

圖2-138　　　　圖2-139　　　　圖2-140

3. 小尖、尖頂

尖是實戰中極常見的手法，應用範圍極為廣泛。尖有進攻的用法和防守的用法，應注意區別。

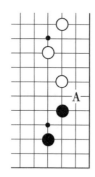

圖2-141

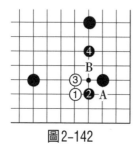

圖2-142

圖2-141（官子），二路的小尖往往是官子大棋。此圖中的A位小尖是雙方先手的六目大官子。因為是雙先，屬雙方必爭之手，不可輕視。

圖2-142（攻擊），白於1位掛入時，若再能在A位托三·3，則是白棋易於處理之形，故黑於2位尖頂護角的同時去白根是攻擊要領。等到白於3位長起後黑再於4位加強。作為白棋，3位長的手法呆滯，可考慮在B位進行騰挪治理。

圖2-143（常套變化），如圖黑1位掛為常型。白②尖頂是重視攻擊的下法。至❻止為常型之一。白④是重視攻擊的下法；如在A位小飛，是重視實地之手法。

白②如在B位拆二兼夾攻黑❶一子也是可行的，那樣的話黑將點三·3進行轉身，其結果將成為另一種格局。

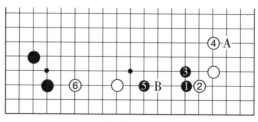

圖2-143

圖2-144（出頭），此圖為「雙飛燕」定石。黑❶出頭是對付白的常法之一，其意是爭先出頭並對兩邊的白棋

| 圖2-144 | 圖2-145 | 圖2-146 |

3脫先

施加壓力。

作為白棋，一旦再被黑棋佔到角上三·3，兩邊的白棋都將受到黑棋攻擊，因此，一般情況下白棋都會於2位點三·3。

圖2-145（官子），黑❶小尖是定石正著，其後白於2位打吃，黑於3位接均是定石著法。

圖2-146，前圖黑❶如改此圖1位立，則白於2位擋之後有4位小尖的官子手筋，以下至白⑧黑損失慘重。

此過程中白④如改8位夾，黑❺位沖，白再4位擋吃時，黑可在6位立下，如此白方失敗。

圖2-147（補斷），右邊黑陣勢雖大，但有A位的中斷點，黑❶小尖是此際的好手。白大體要在2位拆，這樣是雙方均可接受之棋形。

圖2-148（阻渡），右下角是黑無憂角加拆三。此形白棋仍有1位的打入。對此，黑❷如在A位跳，則白可於B位渡過，故黑❷小尖阻渡。白③、⑤的手法不好，遭到黑❹、❻的

圖2-147

圖2-148

圖2-149

圖2-150

圖2-151

連扳後，白棋形不好。

　　圖2-149（白最善），當黑❷位小尖阻渡時，白也在3位尖才是正確的手筋。黑如4位小尖封白棋時，白⑤、⑦、⑨之後再11位跳出，即可脫險。

　　圖2-150（劫），被圍的黑方四子如何連回？黑❶扳似乎是手筋，但是，白②擋是強手，黑❸如在6位沖，則白A位退，黑無法再連上。黑❸改A位也不行，白亦6位接。故黑❸、❺是最頑強的手段，白⑥之後成劫。

　　圖2-151（連回），黑❶小尖才是正解。白②時黑❸扳是連貫之手筋，白④已成不入之形。如硬要走在4位斷開黑棋，黑可於5位吃白「接不歸」。

4. 夾

這裡的夾是指緊夾，而不是定石中的「一間夾」「二間夾」那種寬夾。

圖2-152

圖2-152，白先時，在1位扳，3位壓，固然對下邊的白陣起到了擴大的作用，但黑棋❷、❹順勢在右邊圍地也很舒服；白①如不扳，則將會被黑在1位長出，白棋下邊一帶的勢力將受到削弱，因此，這是白方感到為難之處。

圖2-153（強手），白在1位夾是此際的強手！黑❷反擊是氣合，以下至⓬止成為轉換。因白還有A位靠，瞄著B位跳出的味道；如果黑⓬改B位征吃白1一子，則白有「引征」可利用。因此，此圖至⓬止的結果是白棋成功。

圖2-154（黑退讓），白在1位夾時，黑❷柔軟地退讓雖然可得先手，但被白在3位打吃之後白的勢力進一步

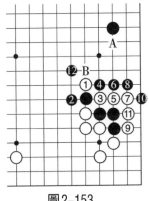

圖2-153

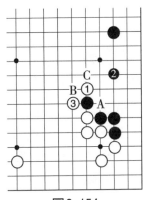

圖2-154

擴大。黑❷如改在A位接，則白3位擋，黑再於B位斷的話，白棋將於C位長出作戰。

此圖因白佔據了勢力上的要點而獲成功。

圖2-155（黑厚實），黑如能在1位補，將是十分厚實之著。

圖2-156（常用之形），黑如不走，則白1位夾是消黑厚勢的常用手筋。黑❷如接在上邊，則白下3位後再7位，即可輕鬆解決。其後黑若A位斷，白將在B位打，黑不利。

圖2-155

圖2-156

圖2-157（作戰），白①夾時黑於2位接亦是常用之法，白可根據周圍情況選擇是在A位斷作戰，還是於B位刺利用。

黑❷如改在C位虎，則白在A位斷打形成作戰局面。總之，白棋利用黑棋的缺陷在1位夾是適宜之手。白1如改A位直接斷，則黑1位長，白形較弱。

圖1-158（官子），白①夾是官子常用手筋，黑❷接、❹夾為無奈之舉，白方成功。

黑❷如在3位立下阻渡，則白A、黑❷、白B，黑崩潰。

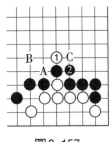

圖2-157

圖2-158

　圖2-159（手筋練習），這是一個官子題，白先，應如何收官？

　圖2-160（手筋），白①夾是此形的收官手筋。黑如在2位用強，則白於3位渡成劫，此劫是緊氣劫。因白解消劫時是A位粘劫，故黑❷過分。

圖2-159

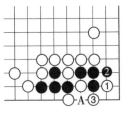

圖2-160

　圖2-161（正常進行），白於1位夾時黑於2位正常應接，白③連回是先手，否則白於4位立，黑是死棋。

　圖2-162（白方有2目損失），白於1位接之後再3、5的

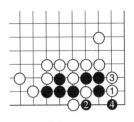

圖2-161

手法好像也是手筋，至黑❽補活白似乎也很痛快，但此圖和前圖相比，白方有2目損失。

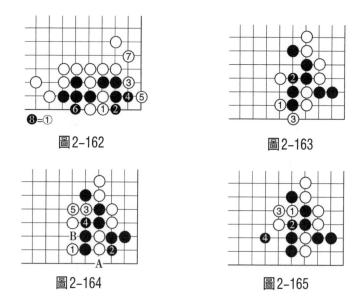

圖2-162

圖2-163

圖2-164

圖2-165

圖2-163（夾），此圖是小雪崩定石的一個變型，白①夾是此際的手筋。

圖2-164（黑無奈），白①尖時黑❷只好忍耐；白③打吃時，黑❹在A位單提也可，那樣，白將在B位接進行作戰。

圖2-165（白失誤），如果白若在①、③封黑，則被黑右4位跳出，和前圖相比，白虧損明顯。

5. 跳、跳方、點方及挖斷

跳比長速度快，因此在序盤階段常被用來圍空、破壞對方模樣和擴大自己模樣；中盤戰鬥中多用於孤棋的逃逸。跳方主要用於防守以及孤棋的棋形治理和整頓，而點方則是攻擊和擴大對方的棋形缺陷。

跳和長相比，速度雖快，但有被挖斷之缺陷。故實戰

中應予以提防。

　　圖2-166（完成之後），白①掛角至⑦止，為常見定石一型。黑❽攔逼之後產生A位打入，故白⑨跳補是一步大棋。

　　圖2-167（佈局常型），黑❶掛至白⑥止時，黑❼跳有想法：首先，此點是白方的後續好點；其次是在擴張右上無憂角勢力的同時，對白右邊拆二施加壓力，以聲援右下黑棋。故白⑧補強的同時，對右下黑棋施以影響，因而黑❾也跳補一手。白⑩補是形，如不補，黑A位或10位均是嚴厲的。

　　白⑩補之後，右邊的雙方均已安定，故右下角的B位成為雙方爭奪空的焦點。

　　圖2-168（靜觀動向），黑❶跳是此際常用之著，既守空又攻白棋，一舉兩得。

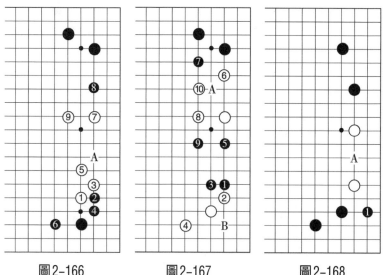

圖2-166　　　　　　圖2-167　　　　　　圖2-168

如改在A位直接打入也是可行的。其好壞要根據周圍情況，和棋手的棋風也有關係。這裡要選擇較困難。

圖2-169（常型之後），白1位大飛掛角之後再3位拆二是定石。黑4位攔逼是步大場，對此，白5位跳補強是常型。其後在A位攔逼。如黑B位應，則白右上C位碰角是白⑤之後的後續之手。

白⑤也可改D位跳，那是強調A位攔的嚴厲性，那樣的話對黑右上角的影響也變小，因此是各有利弊。

圖2-170（攻擊），黑1位跳是此形的正確著法。黑❶之後，對上、下兩塊白棋均有攻擊意味，故是嚴厲之著。

黑❶改在A位小尖，雖也是棋形，但此際有鬆緩之嫌。

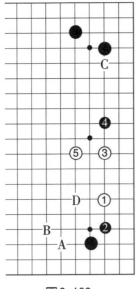

圖2-169

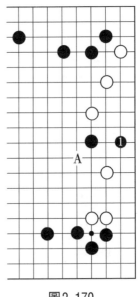

圖2-170

　　圖2-171（模樣好點），右下連著右邊的黑之模樣，若是黑先，首先應選擇A位跳起，因為右下角有了A位跳之後，黑地基本上已是確定的；而B位跳雖然也是擴張右邊模樣的好點，但和A位跳相比較，A位跳起後，右下成為立體感較好的方形，而B位跳後右邊的模樣較扁。因此，A位是黑白雙方的首選。

　　圖2-172（點方），此型如果輪黑走，A位是攻擊白棋的好點，被稱做「點方」；如果此型是白先，白也是在A位防守，因此，此型中A位是雙方的攻防要點。

　　圖2-173（比較），此型黑❶也是「點方」，和前圖相比較，此圖白較厚，因此黑❶未必能攻擊白棋，說不定還會遭到白棋的反擊。所以，只有對對方產生影響，擴大對方棋形缺陷，點方才有作用。

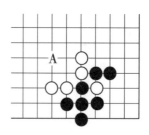

圖2-172

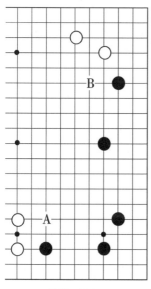

圖2-171

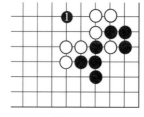

圖2-173

圖2-174（俗筋），此型白①手法不好，黑❷頑強地聯絡是出乎白①意料的好手，白無後續手。

圖2-175（損目），白在1位扳時黑❷斷吃必然，以下至⑨止雖然把黑一子斷開，但白損目，且留有A位的中斷點。另外，黑❷改3位夾還可還原到前圖，故此圖白1位扳失敗。

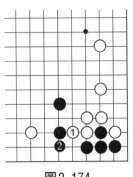

圖2-174

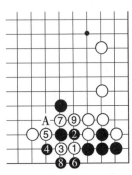

圖2-175

圖2-176（手筋），白在1位挖是手筋。黑如2位打吃，白③夾是連貫好手，以下至⑦止因黑被斷開，尚需❽、❿後手做活，因此，此圖是白的正解。

圖2-177（俗手），白剛走了△子，黑以❶、❸的出頭來應付是典型俗手。白△子達到了在加強右上的同時又順勢將右下出頭的目的，故此圖黑失敗。

圖2-178（手筋），前圖黑❶改此圖挖是手筋，白如在2、4位應，則黑❺跳成立。其後，白如A位沖，則黑B、白C、黑D、白E、黑F、白G、黑H之後對殺，黑勝。

圖2-179（雙方最佳），前圖白④在這裡出頭為好，黑在5位斷是黑於1位挖時的伏擊目標，以下至黑⓫止，

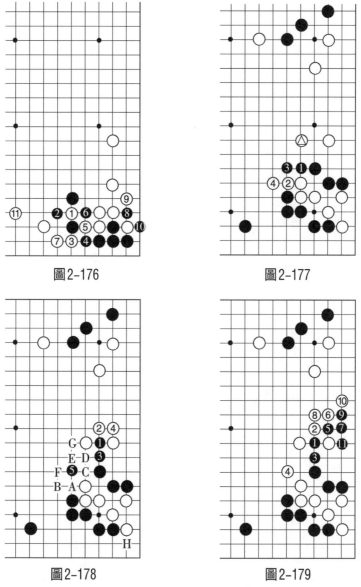

圖2-176

圖2-177

圖2-178

圖2-179

黑安定又獲目，可以滿足。這都是黑❶挖的手筋起了作
用。

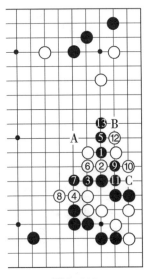

圖2-180

圖2-180（變化），黑❶挖時白②改這邊打，黑先在3位出頭，再於5位長是行棋步調。白⑧如在11位虎，則黑在A位先打再8位擋，白不能斷黑。

以下至13為必然變化，其後黑在A位枷或B位曲兩者必得其一，白亦不行。

圖2-181（直接行動），白如能吃掉黑的兩個▲子，則完全通連，因此，兩個黑▲子是棋筋。

白①、③、⑤的行動手法過於直接，被黑❻擋之後，白棋被殺。

圖2-182（手筋），白在1位挖是手筋。黑於2位打吃為無奈之舉，白③退回吃掉黑之棋筋，白成功。

圖2-183（抵抗更糟），黑❷試圖抵抗，白③之後黑有A、B兩

圖2-181

圖2-182

圖2-183

處中斷點而無法連接，至白⑤，黑比前圖更糟。

6. 斷、扭斷

圖2-184

斷是最常用的手筋之一。有道是：「棋逢斷處生。」在中盤作戰、死活、官子階段處處都有斷的手筋存在；在佈局階段，也常常用到斷的手筋。

圖2-184（試應手），白①位斷試黑應手絕好。也許有點難以理解：這裡既不是死活，也不是吃住吃不住的問題，那麼這手棋是什麼意思呢？

圖2-185

圖2-185（漏風），此型白如要經營下邊，因黑可以在A位跳出，故白需要在B位擋；白如要經營上邊，則有C位沖的缺陷。

圖2-186

圖2-186，白①斷試黑應手，再決定白今後的方向：黑❷如在A位打吃，則白D位被沖斷的缺陷已不存在；黑❷如接住，則白③擋價值增大，以後還有白A立、黑B、白C的先手官子便宜。

主動地試探對手的應法，再根據對手的應法確定自己的行棋方向，這是高級構思。

　　圖2-187（問題），右下的黑棋有點危險，局部已無法做活，往外聯絡有A、B兩個中斷點，黑該如何應對？

　　圖2-188（手筋），黑❶斷是脫離危險的手筋，白②位接時黑於3位正好可以連回。白②若在4位應，黑也是在3位連回。

　　黑❸若單5位接，則白在A位斷，黑失敗。

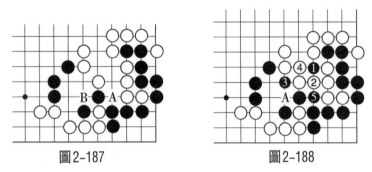

圖2-187　　　　　　　　　圖2-188

　　圖2-189，黑❶斷時，白如在2位強硬地切斷，黑可3位斷吃白④子而活棋。

　　圖2-190（手筋），此型黑有缺陷。白①扳再3位斷是銳利手筋。

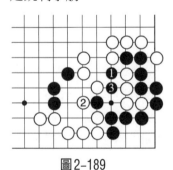

圖2-189

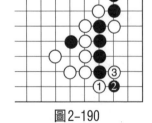

圖2-190

　　圖2-191（大頭鬼），白③斷之後黑於4位打吃是可以想像到的抵抗手法。針對此，白於5位立，至⑫止做成「大頭鬼」，可以吃掉黑棋。

　　圖2-192（手法相同），前圖如改這裡打，則白在5位長，再在7位立；如黑❽仍執迷不悟地吃白，則白④至⑮用相同手法吃掉黑棋。

　　此過程中，黑❹改在13位打吃，白於15位打吃為一般分寸。

　　圖2-193（善後），作為黑棋，❹、❻、❽的善後是一法，此結果是白棋有利。

　　圖2-194（手筋），此型白也是先於1位扳再於3位斷。和前型相比較，手法相似。

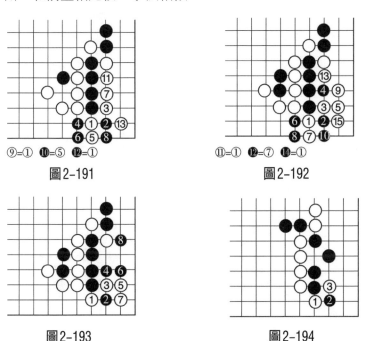

⑨=① ❿=⑤ ⑫=①

圖2-191

⑪=① ⑫=⑦ ⑭=①

圖2-192

圖2-193

圖2-194

圖2-195（連通），黑❹打吃時白有5位的雙打，黑❻接無奈，這樣，被白⑦提連通後，黑兩個⚫子成為廢子。

圖2-196（抵抗），前圖黑❹、❻改此圖的抵抗無理，白5位先打再7位立下是強手。以下的白做成「大頭鬼」後再於17位跳，是黑難以處理之結果。

此過程中，黑❽如在A位打無用，因白可B位接。

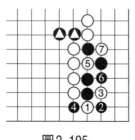

圖2-195

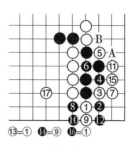

圖2-196

圖2-197（柔軟），前圖白⑦改這裡打是柔軟的下法。至⑮止白兩邊都得到治理。在周圍情況不允許白棋用強時，此圖是可考慮的。

圖2-198（挑戰），黑❶、❸、❺沖斷挑戰，一般情況下無理，白該如何應付？

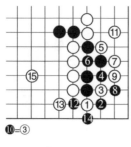

圖2-197

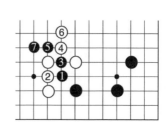

圖2-198

　　圖2-199（俗筋），白①似乎也是手筋，但被黑在2位連回，白棋失敗。白①如改於A位點，黑同樣在2位連回，因此也是失敗之圖。

　　圖2-200（手筋），白於1位靠，再在3位斷是手筋連發。以後黑A則白B；黑若改C，則白D，白均可吃兩子連通。

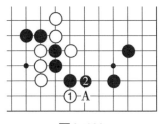

圖2-199

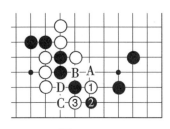

圖2-200

　　圖2-201（變化），白①時黑試圖在2位抵抗，對此，白於3位立重要。黑❹、❻抵抗繼續時，白⑦老實補位即可。其後，黑A則白B，對殺，白勝。

　　黑❷改B位的話，白在A位擋，黑依然不行。

　　圖2-202（手筋練習），右下黑棋形不整齊，白先，有無手段？

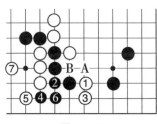

圖2-201

圖2-202

圖2-203（立下開始），白1位立下是第一步，黑❷不甘示弱；白3位曲後再5位斷，黑陷入困境。此過程中，黑❷如改3位擋，則白2位曲吃住角上，自然滿足。

白⑤之後，黑如補A位，白B位吃之後黑角亦被吃，因此，白⑤之後，黑大概只好C位打吃四子，白也A位雙吃連通兩子。

在此型中，白有A和E兩處的先手打吃利用，這種利用要保留。先在下面試黑應手是解題關鍵。

圖2-204（相同手法），前圖黑❹改1位曲，白②位爬；黑❸扳如改4位退，則白A位扳吃角即可，故黑❸扳為無奈之舉。白④單斷，其思路和手法與前圖相同，黑仍不行。

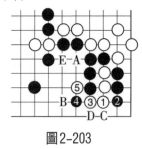

圖2-203

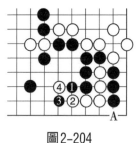

圖2-204

7. 點 入

當對方棋形有缺陷時，點入到對方內部兜心一劍是十分令人高興的事。可是，在實戰中這種情景真是太少了，大多數情況下需要藉助點入來擴大對方的棋形缺陷，從而獲取更多的利益。

圖2-205（兜心一劍），看起來右下的白棋已安定無憂了，但黑有在1位點入的銳利攻擊手筋。白如在2位

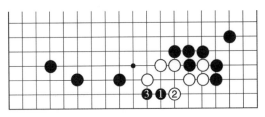

圖2-205

應,黑❸連回之後白眼位喪失。

　　圖2-206（關聯手筋），白如2位擋,黑❸是關聯手
筋；白④如硬要阻渡,黑❺斷之後白四子被吃。

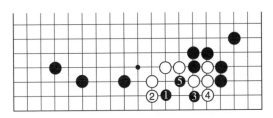

圖2-206

　　圖2-207（點入）,此型黑有點入之手段。

　　圖2-208（白無理）,黑在1位點入時白②擋無理,
黑❸、❺、❼之後,白棋形變薄,無法對黑棋進行攻擊,
故此圖白無理。

圖2-207

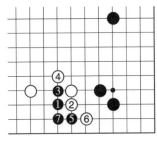

圖2-208

圖2-209（雙方最佳），白②上面擋才是正確的應法，至黑❺止為雙方都是最佳的下法。

此型黑雖達到預期目的，但落了後手，同時也使白棋得到加強，因此，在使用時應予以注意。

圖2-210（常用手筋），此型白①爬時，黑❷擋為隨意之著，其後的白③點入是銳利手筋。

圖2-211（繼續），黑❷如接，則白③、⑤掏掉黑的根，整個黑棋成為無根的攻擊目標，白棋成功。

圖2-212（黑崩潰），黑於2位小尖是抵抗手法之一，但以下至⑮止黑崩潰。

此過程中，若黑❹改5位，則白於4位打，亦是白達到了目的。

圖2-213（反省），當初，白①爬時黑可考慮在2位

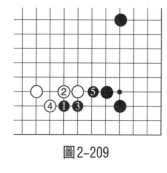

圖2-209

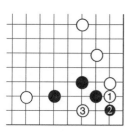

圖2-210

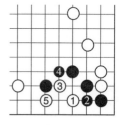

圖2-211

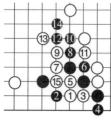

圖2-212

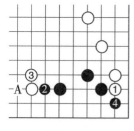

圖2-213

橫頂防守，在對方強的時候採取自保手法是明智之舉。

白③如長，則黑再4位擋，這樣，黑就比較安全了。

白③如在4位進角，則黑可以在3位扳或A位夾進行處理，這樣，黑就可避免前述兩圖的窘境。

三、死活知識

1. 練習死活題的意義

決定一個人圍棋技術水準的高低，有著諸多因素，而計算能力是諸多因素中最重要的一個因素。因此，現代棋手為了儘快提高技術水準，都要在如何培養、鍛鍊自己的計算能力上努力。

如何才能儘快地提高計算能力？經常練習死活題是培養、鍛鍊計算能力的最有效的方法。

如何正確地去解答死活題？首先，不要急著看答案，知道了答案成效就不大。第二，儘量不要擺，而是去看、去想，想好了之後再去看答案。

如果發現做錯了，就要反思：自己錯在哪裡？是思路錯了還是手法錯了？還是感覺不對？只有這樣認真地去做，才會達到預期目的。

做死活題至少有三個方面的好處：鍛鍊計算能力，培養棋形感覺，積累死活方面的知識。

知道了做死活題的重要性和意義，筆者相信廣大愛好者會在做死活題的過程中得到樂趣和提高水準。

圖2-214

圖2-215

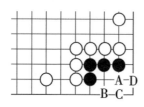

圖2-216

圖2-217

圖2-218

2. 認識基本死活棋形

（1）做也做不活的死棋

圖2-214（第1型），當邊上（二路）只有六個子時，是死棋，黑如A則白B。

圖2-215（第2型），黑角上之形眼位不夠，也是死棋，如果黑在A、B位有子也不起作用。

圖2-216，黑如走A則白B；黑如C則白D，黑均無法做活。

圖2-217（第3型），黑邊上的六子也是死棋，如果有A、B的一路扳也無用，依舊是死棋。因白有△子。如果有一個△子位置為黑棋，黑棋就可活棋。

圖2-218，黑如1位做活，則白②打吃後再4位扳破眼。白④改A位打吃也行。

白②是關鍵，如在A位扳或4位扳，黑均在2位接，成活。

圖2-219（第4型），此
型也是黑做不活的死棋，如果
A、B兩邊一路有也無用。

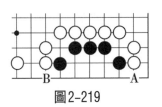

圖2-219

圖2-220，如果黑在1位
做活，則白2位點（在4位點
亦可），至⑥止，因黑A、B
兩處不能兩全，黑成死棋。如
果此題A、B兩處任意一處有
一子，黑就可採用❶以下手法
求活。

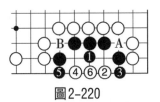

圖2-220

黑❶如改在6位做眼，則
白在3、5兩處扳即可殺黑。

圖2-221（第5型），此
型是邊上的典型死活型之一，
此型是死棋。但黑如有A或B
任意一處的扳即可做活。

圖2-221

圖2-222，如黑❶做活，
白在②位扳，黑❸做眼時白④
點，黑死。黑如在A位有子，
則黑❶、❸做活是要點，黑❺
時白⑥接不住，黑活。

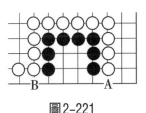

圖2-222

此過程中白②改在3位點則錯，黑將在2位擴大眼位
可活。白④則黑5即可。白②如改5位扳，則黑4位擋，
黑依然可活。

黑❶如在2位（或5位），白將在5位扳，縮小黑棋
眼位即可。

　　圖2-223，此圖由於白三個△子鬆動，讓黑有活棋的可能。黑如能先手扳到A位，則可活棋。故黑先走1位是求活關鍵。

　　圖2-224（正解），黑❶時，白如2位打吃，黑❸立是連貫之著。白④如在5位打吃或走A位，黑在8位立便可。白②改4位單接，黑也是5位打吃後再走7位，即可活棋。

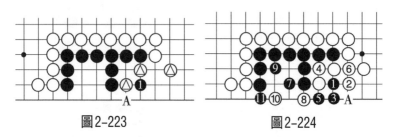

圖2-223　　　　　　　　　　圖2-224

　　圖2-225（第6型），角上黑的兩個子，因白外圍強化（有△子），黑怎麼做也做不活。

　　圖2-226，黑❶尖在角上時，白②位立；黑❸、❺時，白倘若沒有△子，白⑥擋當然；黑❼做劫抵抗，白可⑧、⑩、⑫成連環劫吃黑。

　　此過程中黑❺如改7位單虎，白5位立便可殺黑，具

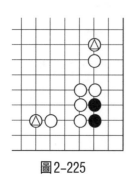

圖2-225

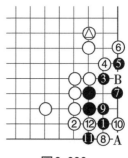

圖2-226

體殺法如下所述。

圖2-227，前圖黑❺改此圖5位虎，白6位立便可，以下至⑭止黑死。

圖2-228，黑❶、❸的手法容易讓人迷惑，對此，白④位跳為好手。黑繼而7位扳時，白⑧為錯著，被黑❾位做劫，成為黑的兩手劫活。此圖白失敗。

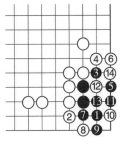

圖2-227

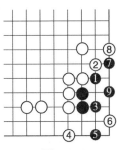

圖2-228

圖2-229，在有Ⓐ子的情況下，白⑧位點為緊要之著。以下至⑯止黑淨死。

此過程中白⑭如單16位，則黑⑭位成雙活。

白如果沒有Ⓐ子的情形如下所述。

圖2-230，前圖黑❾在此圖1位打之後再3位粘，白如4位接，則黑❺位長出是先手。白⑥位時，且不說外圍黑

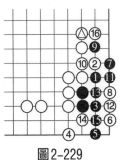

圖2-229

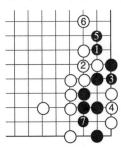

圖2-230

能否做活或突圍，黑單在7位即成雙活。故前圖白外圍的◎子是有用的。

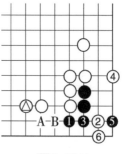

圖2-231

　　圖2-231，黑如在這邊扳，白②位點重要，其後4位跳是關聯好手，至⑥止黑死。

　　如果沒有白外圍◎子，黑可A位托求活，因此，白②只好在B位擋，黑❷位虎成為劫活。此圖因為白有◎子，所以可以在2位用強。

（2）能做活的棋形

　　這裡所指的「能做活的棋形」，是常見的剛好做活的棋形。低於這個限度（眼位）則做不活。熟悉這些棋形很有必要。

　　圖2-232（邊上第1型），邊上（二路）有七個子時是活棋。1位做活是正解。黑1如改A位也是活棋，但是損目，所以不能作為正解。

　　圖2-233（邊上第2型），邊上的黑棋，1位是黑棋求活要點，下在別處均是死棋。

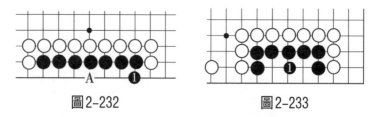

圖2-232　　　　　　　　　圖2-233

　　見圖2-234（邊上第3型），黑❶位立下是要點，成「板六」的形狀為活棋，其中◉子如果是白棋，黑棋同樣也是活棋。

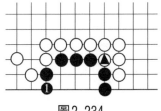

圖2-234

圖2-235

圖2-235（邊上第4型），
此型黑在A、B任意一處有兩
子均是活棋。

此型有典型意義：三路上
有四個子，再加上兩邊都能扳
到的話，求活就不太難了。

圖2-236

圖2-236（邊上第5型），此型有點奇怪，黑❶求活
是要點，常理是做活要擴大眼位，因此，此型是個例外。
白②點時，黑❸擴大眼位是後續好手。其後白A則黑B，
成為雙活的結果。

此過程中，白②如改在3位扳，則黑在2位做眼即
可。

此型的典型意義在於，並不是什麼時候擴大眼位都是
做活的要領。例如，黑❶如在B位接以擴大眼位，則會被
白1位或2位點入，均是死棋。

圖2-237（角上第1型），此為
角上黑棋形狀。如黑走，黑走A、B
兩處均是活棋。若是白棋走，白走C
位，黑有效的眼位之形和圖2-215的
黑棋相同，成為死棋。

圖2-237

圖2-238（角上第2型），此為和前圖相似的角上之形。黑如走A、B、C三點均是活棋。若白棋先走，白走C位便和圖2-215相同，黑成死棋。

圖2-239（角上第3型），角上黑❶跳是死活要點，以後白若2位扳，黑3位擋。白再4位扳時，黑只能5位接；如在A位擋，白則有B位的雙吃。

此型白的⊙子若是黑棋，黑❶B位也是補活要點，否則白走1位點，黑成劫活。

圖2-240（角上第4型），黑角上1位擋擴大眼位是求活之要領。現在白A位沒有緊住黑氣，角上黑棋為淨活。如果白方在A位有子，則成「萬年劫」的結果，其變化見下圖。

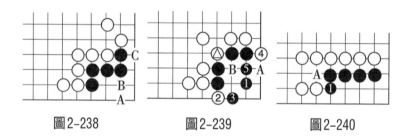

圖2-238　　　　圖2-239　　　　圖2-240

圖2-241，黑❶擋後白2位夾是殺黑的後續手段，黑❸扳後再5位夾是連貫好手，至7止成為雙活。

圖2-242，前圖白⑥改這裡打能否成立要看是否有⊙子。沒有⊙子時，白①打不行，因為黑❷以下手段成立；如果白有⊙子（緊住了黑氣），黑❷以下的手段就不成立。

圖2-243，如有白⊙子，黑❶擋依然是要點。黑對白的2位夾，也依然要在3位扳。白④之後，黑只能5位

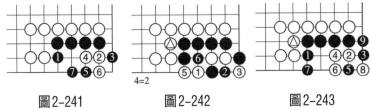

圖 2-241　　　　圖 2-242　　　　圖 2-243

扳，再7位立。白若8位提劫，黑可先在9位接。這樣，白也不甘心在5位粘，如粘5位則成雙活。因此，白要先把黑的外氣都緊完才能和黑開劫，因此，此劫被稱為「萬年劫」，形容要打很久的時間。我國對「萬年劫」的規則是「實戰解決」。

　　圖2-244，黑❶立角上是活棋。在這裡，如果黑A和白B交換則成劫活。無論是否有黑A、白B的交換，黑❶立下擴大眼位都是求活要點。

　　圖2-245，黑❶立下之後，白②擋縮小黑眼位是常用手法。白④點時黑❺扳後黑A、B兩處為好點見合。白④改C位立下時，黑也是5位小尖，其後依然是A、B兩點見合。

　　圖2-246，白4位點也是殺黑手法之一。黑❺做眼必然。白⑥立下是後續之手，但黑可以在7位撲、9位吃。

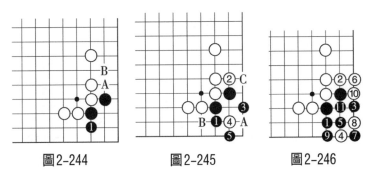

圖 2-244　　　　圖 2-245　　　　圖 2-246

白10位吃時黑可在11位接成「脹牯牛」棋形而活。

　　圖2-247，白在1位點時黑要小心應付：黑❷是要領，其後再❻、❽撲劫，至⓬止成「連環劫」活棋。

　　圖2-244中如有黑A和白B的交換，則此圖白①的手法成立，白可打劫殺黑。

　　圖2-248（角上第5型），黑❶位是角上做活要點。對於白②、④的殺著，黑以❸、❺沉著應付即可。

　　白②如在4位單扳，則黑2位做眼。

　　圖2-249（黑失敗），黑❶這裡跳失敗，白②扳為冷靜好手。黑❸擋時白再於4位扳是好秩序。黑❺若擋，則白⑥雙打，黑死。黑❸如改6位接，則白於5位點，黑仍不行。

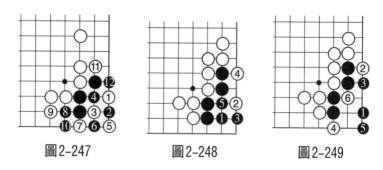

圖2-247　　　　　圖2-248　　　　　圖2-249

3. 常見死活題及解題思路

　　死活題眾多，手法繁雜，該如何去解題呢？筆者認為應該從列下5個方面思考，進行解題。

（1）搶佔要點

　　圖2-250（要點），白1位是要點，

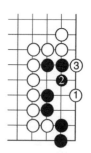

圖2-250

黑❷企圖阻渡，但白可於3位先扳，黑不行。白①如改3
位扳，則黑在1位退守，黑活。因此，1位是要點。

圖2-251（注意），角上黑棋被稱為「大豬嘴」，白
①點入後黑是死棋。因此，1位是要點。黑如於2位擴大
眼位，白可3位頂，至⑤止黑死。

圖2-252（外面情況），假如外側黑方有❹子，白仍
在1位點，則黑有2位立之後再於4位連出的手段。因
此，白①的殺法就出現問題。我們稱之為「手法不淨」。

圖2-253（正確手法），當黑有❹子時，白①先扳，
等黑❷擋時白再3位點是正確手法。當黑❹位提時，白⑤
位退即可安全地切斷黑棋的聯絡。以下至⑨止黑死。

圖2-254（中心點），此型黑❶是要點。思路是：A
位是一定要控制住，但是直接走A位則成為二路爬了七
子，不夠眼位。做1位成為做活要點。

圖2-255（意外之點），此形的黑❶是做活要點，表

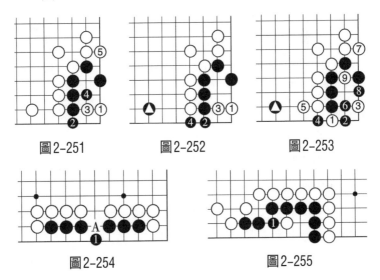

圖2-251　　　圖2-252　　　圖2-253

圖2-254　　　　　圖2-255

面看起來有點不可理解，但在此時確實是做活的要點。

　　圖2-256（變化），黑❶之後，白②有三種下法：此圖的2位扳黑將在3位曲，其後白④如改5位接，則黑於4位立下擴大眼位成雙活；白②如單在4位扳，則黑❺位打吃；白②如在3位小尖，則黑A位打吃即可。

　　圖2-257（失敗），也許有人覺得黑❶是要點，但在此型不行。被白②打吃之後黑❸只能做劫，故此圖黑失敗。

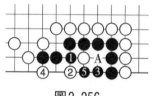

圖2-256

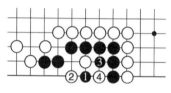

圖2-257

（2）擴大（縮小）眼位

　　在搞不清楚哪裡是要點時，自己做活就要擴大眼位。如果是要殺死對方，就要縮小對方的眼位。

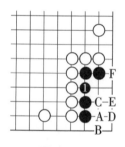

圖2-258

　　圖2-258（正解），黑棋要做活，角上的眼位要儘量擴大。正解是1位接（參見圖2-243），以下白A、黑B、白C、黑D、白E、黑F後成萬年劫。

　　圖2-259（失敗），黑❶跳在此時不是做活要點，白②、④以後可殺黑。

　　圖2-260（失敗），黑1位曲同樣不是做活要點，白②位夾成為此時殺黑要點，至白④渡回後黑死。

　　圖2-261（單扳），白在1位單扳是縮小黑方眼位的

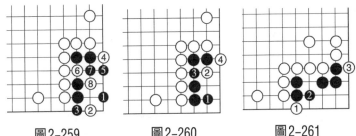

| 圖2-259 | 圖2-260 | 圖2-261 |

好手。黑如下2位，則白於3位扳繼續縮小眼位，此後黑已無法做活（參見圖2-215）。

　　圖2-262（失敗），白①沖再於3位扳錯誤，黑❹虎以後黑已成活。白⑤如繼續殺黑，則黑❻至⓮可淨活。

　　圖2-263（問題），黑先，如何做活？關鍵是要擴大眼位。

　　圖2-264（失敗），黑於1位擴大眼位錯誤，白有2位撲入的縮小黑棋眼位的好手法，黑如❸，則白④挖，黑眼位不夠。

　　圖2-265（前圖變化），前圖黑❸如改此圖提，白④之後黑A、B兩點無法兩全，依然是黑失敗。

圖2-262

圖2-263

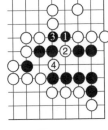

圖2-264

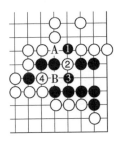

圖2-265

圖2-266（失敗），黑❶改這裡接依然錯誤，白②挖強手。黑如❸、❺擴大上方眼位，則白⑥、⑧可縮小下邊眼位，至白⑩扳止，黑依然失敗。

圖2-267（正解），黑在1位踏實地接上才是正解。白②提時黑❸位是要點，以下至黑❺可成雙活。

圖2-268（前圖變化），前圖白④改這裡扳縮小黑棋眼位時，黑❺利用白棋缺陷，至11可吃白三子成活。

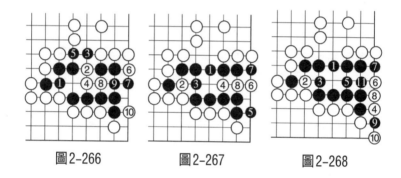

圖2-266　　　　圖2-267　　　　圖2-268

（3）施放手筋

在按照常法無法殺掉對方（或是自己做活）時，應敏銳地抓住棋形的關鍵，發現手筋，一舉解決問題。

圖2-269（問題），被圍的白棋如何做活？A、B兩處是擴大眼位的好點，白棋只能佔據到其中一點，該怎麼辦呢？

圖2-269

圖2-270（失敗），白①、③的手法過於簡單，黑❹之後，A、B兩處的好點依然無法全部點到。故此圖白明顯失敗。

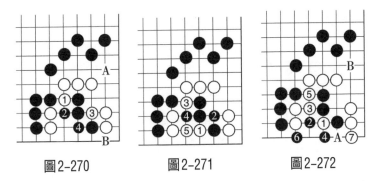

圖2-270　　　　圖2-271　　　　圖2-272

　　圖2-271（手筋），白①是手筋。黑如在2位接，則白再3位沖、5位接，對殺，黑氣短。

　　圖2-272（前圖變化），黑在2位打吃是最強的抵抗，白於3位打吃是預定手法，黑❻渡回之後，白⑦立下要緊；其後，黑如A位，白B位繼續擴大眼位，白成活。

　　圖2-273，白在1位擠時，黑如在2位連回，白③打吃即可安全做活。

　　圖2-274（問題），黑先，被圍的黑棋必須施放手筋才能活棋，同時還要注意行棋秩序。

　　圖2-275（順序），黑❶撲是手筋。黑❸也是要撲的，但秩序錯誤。黑再於5位撲時白在6位接，黑成死棋。

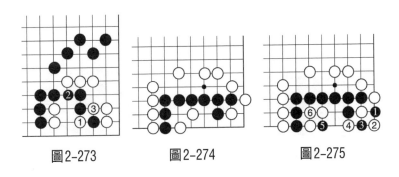

圖2-273　　　　圖2-274　　　　圖2-275

圖 2-276（手筋），黑❶先撲是好秩序。白②如在 7 位接，則黑 6 位立下成淨活，故白②提是正確的殺法。此時黑再❸、❺連續撲入為必然。最後，黑再 7 位打吃，白⑧是最頑強的抵抗，結果成為黑寬一氣的劫活。

圖 2-277（自殺），前圖黑❼如改此圖的 1 位打，企圖淨活，白有 2 位自殺的好手，黑成淨死。

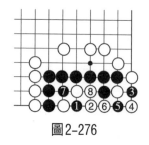

圖2-276

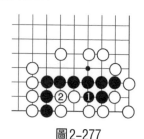

圖2-277

（4）試問應手

當直接行動不行時，往往需要試探對方的動向和應手，根據對方的動向和應手來確定自己下一步的行動方向和下法，這是一種高層次的思路和方法。

圖 2-278（問題圖），白先，如何殺黑？可供白選擇的並不多：白 A 則黑 B，兩點只要能佔其一就是黑方活棋。

圖 2-279（試應手），白放置 A、B 兩處的眼不破而

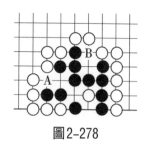

圖2-278

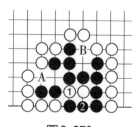

圖2-279

在1位試黑應手好。白將根據黑的動向，以確定自己下一步的行動方向和下法。

圖2-280（正解），前圖黑提之後，白①繼續撲，黑如2位做眼，白可3位撲入破眼，至⑤止黑死。黑❷如改3位，則白2位破眼，黑亦死。

圖2-281（問題圖），這是邊上的典型死活棋形，白先，如何殺黑？

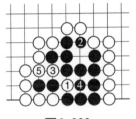

圖2-280

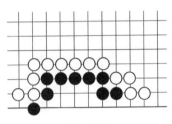

圖2-281

圖2-282（失敗），白①點入好像是要點，但被黑❷擴大眼位，至❻止，白失敗。

白③若改4位，黑3位即成雙活。那麼，白①改2位先扳，縮小黑的眼位如何？黑❷在1位即活（參見圖2-233）。因此，白①要再想想辦法。

圖2-283（正解），白①點試黑應手是正解。黑❷立具有迷惑性。白③如在4位斷則太急，被黑3位尖，白失

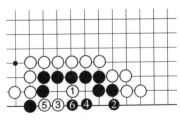

圖2-282

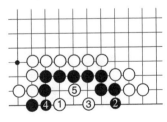

圖2-283

敗。

黑❷如在4位接，則白在5位尖是後繼之關鍵之著。黑依然是死棋。

圖2-284（問題圖），白先，如何殺黑？

圖2-285（失敗），白①跳，瞄著3位的渡和2位的撲，似乎是手筋；但黑❷接上之後，白③連不回，至❽止，被黑吃，接不歸。

圖2-284

圖2-285

圖2-286（手筋），白①將5位撲的先手借用之類保留，單在1位扳試黑應手是手筋。黑如2位擋，白③打吃是好手，其後5位的撲和提黑❷一子見合；黑❹如改7位彎，則白⑧接即可。以下至⑨止，黑死。

圖2-287（手筋），白①扳試黑應手，黑如在2位退，白③單爬繼續試黑應手好。黑❹繼續退時，白⑤連續打吃可連回兩個白子。

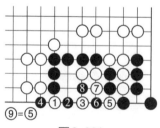

圖2-286

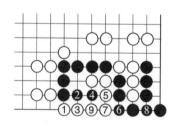

圖2-287

此過程中，黑❹如在9位打，白將在7位打吃，黑仍不行；黑❹如改7位小尖，白將在5位打吃後再9位打吃，即可連回。

圖2-288（黑失敗），黑❷改這裡仍然不行。白③、⑤打吃後，再於7位補，即連通。

黑❷如改3位曲，則白2位擋，黑仍不行。

圖2-289（黑最強的抵抗），白①扳時，黑❷小尖是最強的抵抗。黑❷小尖也是一種試白手段的下法。白③、⑤打吃不好，黑❻接後，白無法連回，因此此圖白失敗。

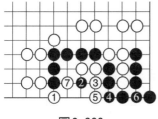

圖2-288

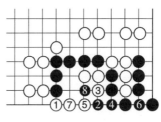

圖2-289

圖2-290（白失敗），前圖白③改這裡單曲無用，黑4位扳成立，至❻止，白失敗。

白③如改4位長，則黑在3位小尖，仍是白不行。

圖2-291（正解），白①扳、黑❷尖都是精彩的試問對手動向之著。此時白③扳是正解。黑❹小尖後再於6位

圖2-290

圖2-291

撲。本圖是雙方均正確的走法。最後成劫是正解。此過程中，白⑤如在7位撲，則黑在5位吃，白不行。

（5）補強自己

有時，因為自身有某些缺陷而無法殺掉對方（或者是施展手段）時，就需要先補強自身。從某種意義上講，補強自己也是一種試探對方的著法。

圖2–292（問題），白先殺黑，中腹部分黑已有一眼，白如何破邊上的黑眼？如果在A位直接動手，黑B位仍可做眼；白若改B位破眼，則黑A，白仍不行。

圖2–293（冷靜），白於1位接補強自己冷靜。黑如2位應，則白③挖後再5位打吃，即可殺黑。黑❷如改4位做眼，則如下圖。

圖2–294（變化），前圖黑❷改這裡做眼時，白③破眼重要。其後，黑A則白B；黑C則白D，黑均無法做眼。

圖2–292　　　　圖2–293　　　　圖2–294

4. 劫爭知識

遇到劫爭，令人頭痛。這是因為劫爭涉及價值判斷、劫的轉換、劫的輕重、劫材的多少等一系列綜合問題。下

面對有關劫爭的知識逐一介紹。

（1）劫的種類

一般的劫爭可分為：緊劫、緩氣劫、兩手劫、萬年劫、長生劫等，以下將逐一介紹。

①緊劫：

見圖2–295，黑❶提劫，下一手即可在Ａ位提淨白子；白如劫勝，則可在1位粘劫吃住黑棋。此種劫稱為緊劫，也叫做一手劫。

②兩手劫：

圖2–296，白①扳是當然之著；其後，黑有❷、❹、❻做劫的手段，但是，黑棋不僅要打贏4位這個劫，還要繼續打勝2位這個劫，所以，這個劫就稱為兩手劫，白棋負擔就要輕多了。

此過程中，白⑤如改6位立，則黑在Ａ位打吃，這樣成為緊劫，當然於白不利。

圖2–297，黑❶提劫，白成劫活，白棋不僅要打贏這個劫，而且還要接住Ａ位之後繼續打贏1位這個劫；作為黑棋則只要打贏1位這個劫即可。因此，此圖和前圖不同的是：此劫是白單方面的兩手劫。

圖2–295　　　　　圖2–296　　　　　圖2–297

③緩氣劫：

圖2-298，此圖黑❶提之後，下一步即可提淨白棋；而白棋要打贏這個劫，只能在外圍A、B位緊氣，所以這個劫對白來說較辛苦，而對黑來講是緩氣劫。緩氣劫一般緩兩氣，緩三氣以上較少見。

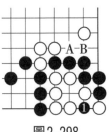

圖2-298

④連環劫（循環劫）：

圖2-299，此型有兩個劫，黑如A位提，則白B位提，無限循環。因白有一眼，故是白殺黑。但是，假如別處出現劫爭，黑此處有著無窮盡的劫材，這是需要注意的。

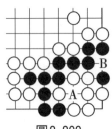

圖2-299

圖2-300（問題圖），這是一個雙方互圍之後的棋形，接下來會有什麼結果呢？

圖2-301，如果黑❶先撲，白②隨手提，則黑❸吃，白棋全滅。

圖2-302，當黑❶撲時，白②也撲是正解。黑如3位

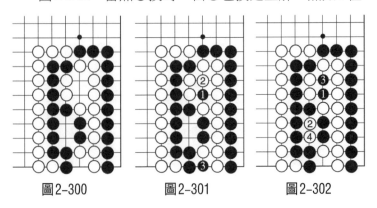

圖2-300　　　　圖2-301　　　　圖2-302

提兩子，則白亦於4位提兩子，回到了原圖。

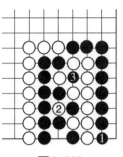

圖2-303

　　如果黑❸在4位提，白也在3位提，那樣是雙活。

　　出現這種情況，一般判為和棋。

　　圖2-303，此圖有三個劫。黑❶打吃時，白②以下依序提劫，成為互不相讓的三劫循環，一般也判為和棋。

　　⑤長生劫：

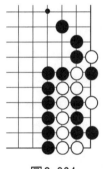

圖2-304

　　圖2-304（問題圖），白先，結果如何？

　　圖2-305，白①如提，被黑❷做成「刀把五」，白無法做眼而成死棋，這是白的失敗圖。

　　圖2-306，白於1位撲是做活好手，黑❷只能提白二子，否則被白提四子，故黑❷為必然之著。

　　圖2-307，繼續的變化是白於1位提黑兩子。

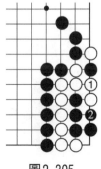

圖2-305

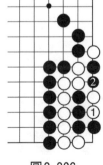

圖2-306

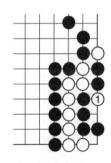

圖2-307

圖2-308，其後黑也必然於1位撲；否則，被白在1位接成雙活，或A位吃黑四子。

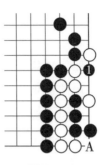

圖2-308

如此，回到了圖2-304的問題圖場面，這樣的棋稱之為「長生劫」。在一般情況下，判為和棋。

（2）劫爭要領

劫爭雖複雜，但是，只要能掌握要領，就不會在劫爭上犯大錯。

劫爭有三個關鍵環節，即劫的輕重、劫材的多少、劫的時機，下面分別予以敘述。

①劫的輕重：

圖2-309，A位的劫俗稱為「單片劫」，是價值最小的劫。

圖2-310，黑在1位提劫，此劫關係到角上三個黑子和三個白子之生死；但是，此劫雖比前圖的「單片劫」價值大，也還只是局部目數的問題，對周圍黑白雙方的厚薄、安全、發展趨勢等都不發生影響。所以，這類劫我們都稱之為「官子劫」。

圖2-311，白❶提劫，此劫不僅是角上目數的增減，還對周圍雙方勢力的發展產生難以估量的影響。像這樣的

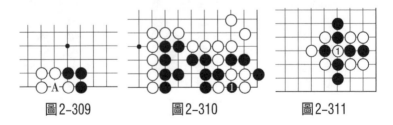

圖2-309　　　　圖2-310　　　　圖2-311

劫的價值，要比能夠計算出目數的劫的價值要大得多。如果要精確計算其價值較困難，需要經驗和技能。

②**劫材的多少**：

劫材的多少是決定是否開劫的又一關鍵因素。一般來說，佈局階段難以有大的劫材；棋下得厚，劫材就少。

圖2-312，此圖是小目的定石之後的棋形。黑❶打入，再於3位碰，是黑方的伏擊手段之一。白④、⑥的抵抗是必然。此後，成為劫爭之型。

白⑧提劫為當然之著。在序盤階段，有句俗話為「遇劫先提」。

圖2-312

圖2-313（繼上圖），就算黑在別處尋劫後在1位提劫，白在2位扳是後續手法。黑❸打吃必然。如改4位粘劫，白將在A位虎，黑不行。白4位提劫後，黑❺需要到別處尋劫（這是黑需要的第二枚劫材）。黑❼提劫，白⑧

5找劫　6應劫　7＝1　　　　　圖2-313

粘劫也是必然；否則，被黑8位提，白無法忍受這樣的損失。黑❾打吃出逃之後如下所述。

圖2-314，前圖黑❾在此圖1位打吃，白②位提劫是賢明之策。白②在3位長出，不讓黑拔中腹一子，被黑A位接之後白難以善後；白②如改A位斷吃，將被黑先在3位提一子，損失較大。黑❸能先手提中腹一子，也應滿足。白④位粘劫，自身有A、B兩處好點通連。白棋也算渡過一個序盤難關，因而亦可滿足。

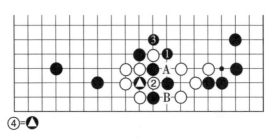

圖2-314

此型黑要找兩枚劫材。如有第三枚劫材，黑3就可不考慮提一子了。

一般情況下，序盤階段的劫材沒那麼多。

③開劫的時機：

劫爭是要以轉換來結束的，這裡的劫爭獲勝，必然在別處受損，因此，何時開劫就顯得十分重要了。

圖2-315，這是常見之形，白①至⑦之後，黑面臨選擇：如在A位打吃，白必將在B位做劫抵抗，以後劫敗，將會被白提到C位，黑邊上的陣勢將會受到極大損害。

圖2-316，續前圖，黑如不走，以後白將在1位補活，這樣就不會有A位的白棋，黑方的損失較少。

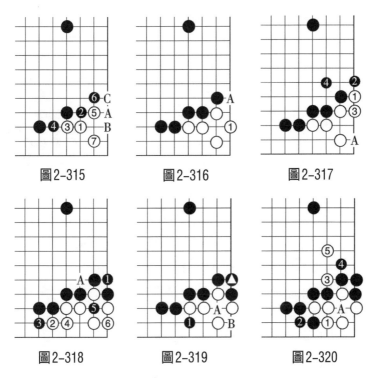

圖2-315　　　　　圖2-316　　　　　圖2-317

圖2-318　　　　　圖2-319　　　　　圖2-320

　　圖2-317，白①、③扳粘，意在爭取先手活子，可是黑以後還是有A位的手筋殺白，故此圖白失敗。

　　圖2-318，也許，在劫材不利時會有人想1位粘，但是在一般情況下這是壞棋。

　　黑❶粘的想法是：希望白②、④扳粘做活，黑再於5位先手提，這樣能解消A位的中斷點缺陷，以確保邊上大空，其實不然。

　　圖2-319，當黑⚫接時，白將會脫先，對此，黑❶扳吃住，再也不會在A、B兩處花費兩手棋了，因為黑多了⚫子而虧損一手棋。

　　圖2-320，其後，白棋①、③、⑤的手段令黑棋頭

疼。如果試圖用在 A 位的劫爭來解決問題，那已經是黑虧損了。

圖 2-321，此圖棋形，白在 1 位打吃，即刻就成為劫爭。

如果白棋沒有適宜之劫材，白①就應脫先在別處下棋。此處白棋即便不下，黑也無法解消此劫，這是白棋自豪之處。

圖 2-321

作為黑棋，如若白①脫先他投，千萬不要在 A 位立，因為這樣，黑 A 位多一子而虧損。

圖 2-322，此型白在 1 位碰是打入的常用手法之一。以下至黑⑭止，白如在 A 位打吃，則成劫爭。

如果白棋劫材不利，白棋常常就會脫先他投，尋找機會於 A 位開劫。

圖 2-323，白棋如於 1 位開劫，一旦劫敗，將被黑提到 A 位，白的△子都將成為廢子。白如不在 1 位開劫，黑方如果仍在 2 位提劫，再於 A 位消劫的話，白將少下 1 位之子，故白在 1 位開劫要慎重。

圖 2-324，作為黑棋，1 位粘是避免打劫的下法；但

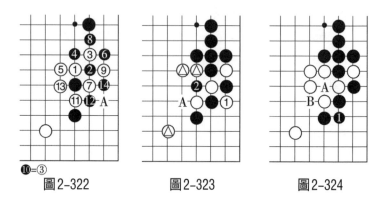

⑩＝③
圖 2-322　　　圖 2-323　　　圖 2-324

是，黑❶之後使白的負擔變輕，以後黑再於 A、B 解消劫時，黑❶一子成廢子，故黑❶補是軟弱之著，不到萬不得已是不能這樣下的。

　　圖 2-325，假如是如此棋形，白①即開劫，黑於 2 位提劫之後，白只好於③、⑤進入右上角，這是可以預料到的。

　　圖 2-326，白方正確的處理方法是先於右上角①、③扭斷，以製造劫材；黑如❹、❻跟著應，則白再於右下 7 位開劫，借劫爭提取右上角的黑子。白在此圖的結果明顯比前圖優。

　　圖 2-327，當白在 1 位托角時，黑於右下 2 位提是本手，至❹止告一段落。

　　此圖白棋省略右下角的 A 位一手棋，這是白①的苦心。

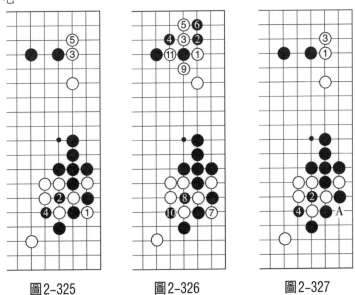

圖 2-325　　　　　圖 2-326　　　　　圖 2-327

圖 2-328，回到當初，黑 6 位
打吃欠妥，改 A 位是黑方的最強下
法，至⑨止已是黑方被剝之形狀。

成為 14 止的結果，是黑負擔
沉重的劫。

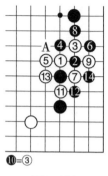

⑩=③

圖 2-328

四、中盤作戰實例

圖 2-329（實戰例 1），問題圖，黑剛剛走❹子，白
如何應才好呢？顯然，此時的右下角是全局的焦點所在。

圖 2-329

　　圖2-330，實戰中，白①板、3斷是此際的好手筋。黑❹無奈。

　　圖2-331，前圖黑❹改這裡打吃用強不妥，白有②、④打吃之手段，至白⑩擋止，黑不行。

　　圖2-332，實戰圖的白5如改此圖的1位打，似乎也是可行之策，但以下至⑨止，黑❿位跳則白難受：如在A位長出，則黑順勢於B位吃白兩子，白收穫不大。

圖2-330

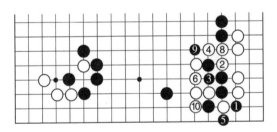

圖2-331

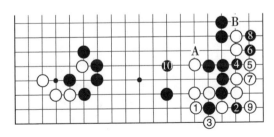

圖2-332

圖2-333，實戰繼續，黑繼續在1位挖。

圖2-334，前圖黑❶如改此圖長出，則白2、4位先手利用之後，可爭到6位跳的攻防要點，因此，實戰中黑❶是無奈之著。

圖2-335，實戰中白1位壓時，黑如於2位退，則白在3位先手壓之後再爭搶到5位的好點，對黑❻、❽的吃一子，白可以毫不在意。以下至⑬止，成為黑負擔較重的劫爭。

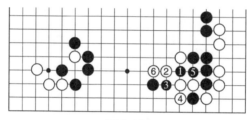

圖2-333

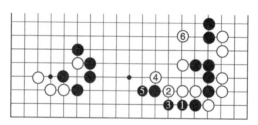

圖2-334

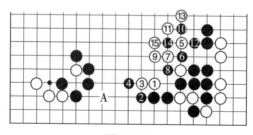

圖2-335

　　下面的棋形，白還有 A 位點入的餘味。這是白棋的自豪之處。

　　圖 2–336，實戰繼續，黑於 2 位扳必然。對此，白於 3 位跳是好手筋。黑於 4 位打時，白⑤是預定之手。

　　圖 2–337，前圖白⑤如改此圖 2 位打，黑❸提之後再於 5 位打是強手。白⑥如提劫，則黑 6 位打，白三子被吃，故白⑥無奈。黑❼提一子之後，白下面對黑也沒有什麼特別的好辦法，如在 8 位打吃，黑有 9 位打吃後再 11 位二路打吃，故此圖白失敗。

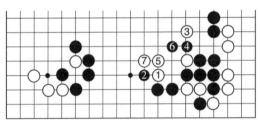

圖 2–336

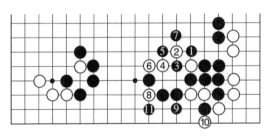

圖 2–337

　　圖 2–338，在圖 2–336 中白⑦如改此圖 1 位斷，則黑❷、❹進行防守，至⓬止白沒有適宜的後續之手，此圖白①斷失敗。

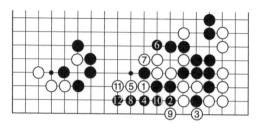

圖2-338

圖2-339，實戰圖，白先於1位曲再3位跳封，對此，黑用4位沖發力。白如A位擋，則黑B位斷，白如何處理又是新的難題。

圖2-340，實戰白2位碰是脫險之妙手。黑3位下扳是最佳應對，白再4位擋是先手。待黑5位補之後白再6位跳出，黑如7位挖，白可8位打吃後再10位虎，這樣，黑A位沖時白B位擋，白安全脫出。

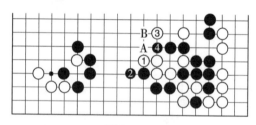

圖2-339

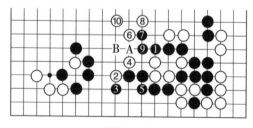

圖2-340

圖2-341，實戰圖，白②碰的時候，黑❸曲出，白亦4位順勢曲出。以下至白⑫止，白安全脫出，同時還留有白A位的後續手段，因此，黑失敗。

圖2-342，前圖白⑥如在1位單擋，黑將在❷、❹拔掉中腹的白子。白再在5位斷時，黑就❻、❽擋在外面，這樣，黑中腹潛力較大，故白稍不滿意。

圖2-343，白①先斷之後，黑於6位斷時，白⑦曲出；其後，A位的長和B位的滾打見合，黑不行。

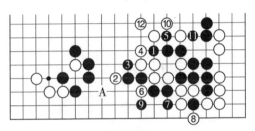

圖2-341

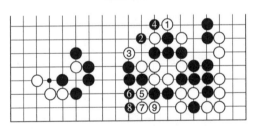

圖2-342

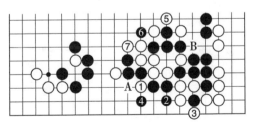

圖2-343

　　圖2-344，實戰（圖2-341）中黑❺有問題，應在1位斷較好。白②如於4位曲，則黑在2位壓，故白②迫不得已，以下至❶止為雙方最佳的結果。黑❺如在6位曲，其後有A位點的後續官子之手段。

　　以下至白⑩成為亂戰，此結果明顯勝過黑的實戰圖。

　　圖2-345（實例2），黑在▲位斷強攻白棋，這正是白棋、反扭敵手、予以還擊的極好機會。

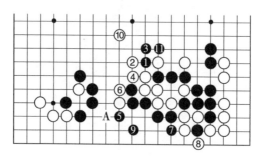

圖2-344

圖2-345

　　圖2-346，實戰中白①打再3位擠；其後A位的斷和B位壓見合，此時，黑棋遇到難關。

　　圖2-347，實戰繼續，黑❶先得便宜之後再3位靠是脫險妙手，以下至⑫止為必然。黑❸是解除征子的唯一之手。

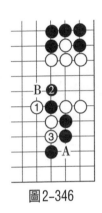

圖2-346

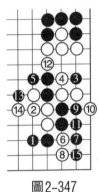

圖2-347

　　圖2-348，實戰繼續，白①斷打後再3位枷是白棋處理的步調，以下至⑲補活止，白成功地處理好孤棋。

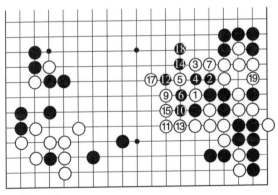

8＝①　16＝⑤

圖2-348

　　圖2-349，回到最初黑在△斷時，白如在①、③打吃壓出，則白虧損，黑右下突然變得巨大，這是白棋①、③軟弱所致。此圖白失敗。

　　圖2-350（實例3），黑先，左上角一帶白棋正猛烈地攻擊黑的兩塊棋，黑方該如何處理呢？請瞄著白方缺陷之處，這樣容易找到處理辦法。

圖2-349　　　　　　　　　　圖2-350

　　圖2-351，黑從1位跨開始著手處理，思路正確，這裡正是白棋的薄弱之處。白②不甘示弱。

　　圖2-352，白②也是一種處理辦法，以下至❼止，白如在A位立，則黑於B位枷，亦是容易處理之形。

　　圖2-353，黑❶、❸跨斷之後再於5位托、7位扭斷來試白棋應手，時機較好。

圖2-351

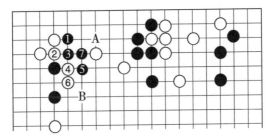

圖2-352

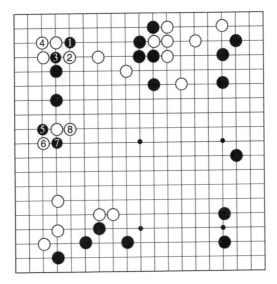

圖2-353

　　圖2–354，黑❺直接打出亦是可行之法，至⑫止黑雖將上方一塊處理好，但白右上一帶亦獲利頗豐，故黑方先將5位挖打作為含蓄手段。

　　圖2–355，黑❶、❸托斷之後白若於4位退，則白中計——黑❺、❼以下手法簡單易懂，白崩潰。

　　圖2–356，黑❶、❸之後白④上長亦是無奈之著，黑先將左方兩手白棋吃掉，在左邊獲利之後再處理上方黑子

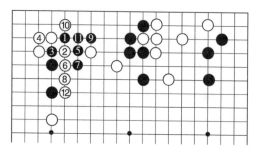

圖2-354

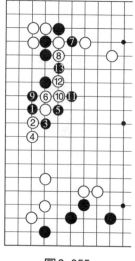

圖2-355

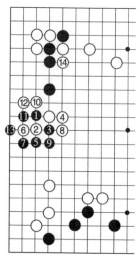

圖2-356

是正確思路。

白⑭為必要之著，否則被黑方利用太多。

圖2-357，黑❶跳雖是常法，但被白於2位圍後，黑A位的中斷點利用有可能用不上。白左上如全部成為確定之地亦很可觀，況且能在攻擊黑過程中順勢進入右下一帶的黑陣，故黑應再想想辦法才好。圖中黑❶簡單地跳出的下法是不值得讚賞的。

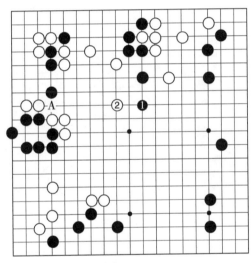

圖2-357

圖2-358，實戰黑❶試白應手，至白⑥止必然。黑❼好，白方應手困難。

圖2-359，白如於2位應，黑❶和白②這兩手棋交換已是黑方佔很大的便宜，而且，黑A位的斷也變得嚴厲起來。

圖2-360，實戰中白②靠、④夾進行反擊作戰，黑又一次面臨挑戰。

圖 2-358

圖 2-359

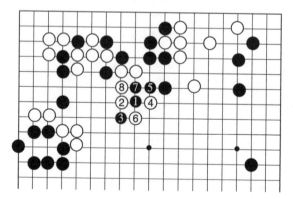

圖 2-360

　　圖2-361，前圖白④改1位退則弱，黑❷跳補是形。以後，黑A位斷、白B跳、黑C位的伏擊依然存在。因此，前圖白④夾出反擊亦是無奈之策。

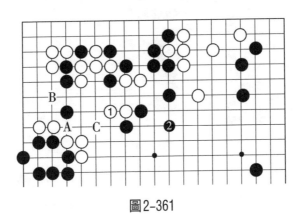

圖2-361

　　圖2-362，黑❶退是強手。白②、④的手法雖俗，但白可下6位把黑封住。

　　黑棋將外側該拿的利益都先拿住，其後上方的黑棋死活成為焦點。

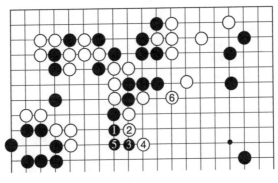

圖2-362

　　圖2-363，黑❶是做活要點，其後白有A、B兩種殺法。

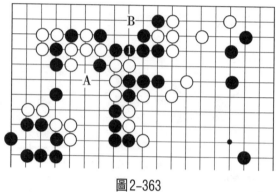

圖2-363

　　圖2-364，白②應，則黑❸做活是急所，至❼止成劫活。黑雖然本身劫材豐富，但白已無後顧之憂。從結果看，白方以此圖為最善。

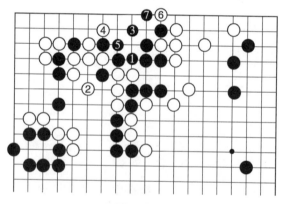

圖2-364

　　圖2-365，黑❶時白②點亦成劫殺。黑❸以下先手利用之後於11位虎是關鍵。白⑫打吃黑做劫，此劫白不能於A位接，這是白棋不如前圖結果之處。

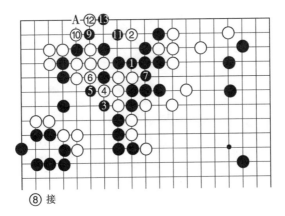

圖2-365

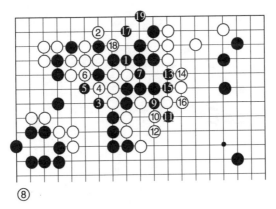

圖2-366

　　圖2-366，白若於2位打則錯，黑❸以下先手做一眼，再於上方17位虎可做成另一眼。此過程中，黑⓭、⓯秩序細膩，白方無計可施。

　　圖2-367，實戰中白在2位打，黑❸、❺好棋，黑有B位小尖之後再於C位立的手段，白棋無法再吃黑棋。

　　圖2-368，白⑥吃住黑三子，黑❼、❾以下至⑳止先手在中腹做成一眼，之後再於21位利用黑❸、❺的棄子

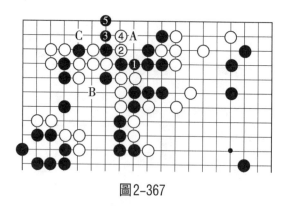

圖2-367

⑫接

圖2-368

做活，至此，白因2位的殺黑手法錯誤，導致整個局勢急劇變化。

　　此例黑方利用白方棋形方面的缺陷，先採用試白應手的態度，再分別處理而獲得成功。

　　圖2-369（實戰例4），黑先，左上角經過激烈戰鬥後均已定型；右邊還很空曠，因此，此時局面焦點在左下角，黑應如何處理？這是一個思考方法的問題。

　　圖2-370，黑在1位尋求轉身，若有機會，右上角的A位是一步極大之著，故黑❶是爭取先手的下法。另外，

圖2-369

圖2-370

左上一帶大體定型，白棋厚實，黑拖出四子也不會有太大的發展餘地，因此，及早地棄掉四子是賢明之策。白②尖出為必然之著。

圖2-371

圖2-372

圖 2-371，如果要逃出四子，大概是黑❶、❸之類，但現在因白左上厚實，黑❶、❸手法重滯，不值得讚賞。

圖 2-372，實戰進行，黑❶進入三·3是預定之目標，黑❼為強手，至⑩止，黑在左下獲得寶貴先手，在右上11位補，全局進行順暢。

白⑩如在11位掛被黑在10位先手扳，是白棋難以忍受的。

圖 2-373，前
圖白②改這邊擋後
再4位封黑於內也
是可以考慮的。其
後，❺、⑥為見合
好點。作為白棋，
也許這樣的多變局
面能夠有較多機
會。

作為實戰心
理，白②擋在這邊
是現實的目數虧
損，故難下決心。

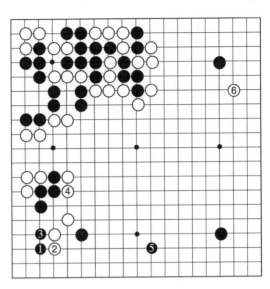

圖2-373

圖 2-374（實
戰例5），白先，
黑本手應在A位補
斷，現黑棋為追求
更高效率而在1位
逼，對此，白應如
何下呢？

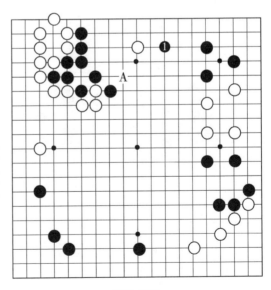

圖2-374

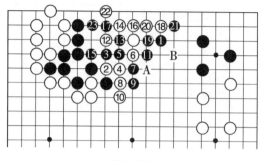

圖2-375

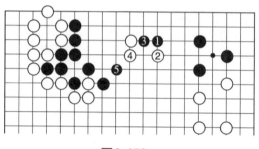

圖2-376

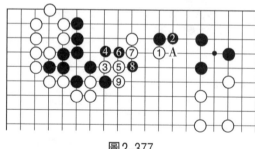

圖2-377

圖2-375，當黑在1位逼時，白如2位直接斷，至黑⑪為必然。形成對殺時大致是白12位的夾，黑⑲強硬，由於白在A位斷時征子於白不利，黑可在B位補，至㉓止成為黑有利的結果。結論是白②直接斷不成立。

圖2-376，黑於1位逼時，白②先在此壓，瞄著前圖所示的斷，從黑方此處的缺陷尋求借勁和行棋步調。以下至黑❺是實戰的進行。

圖2-377，前圖白②（即此圖白①）壓時，黑如右2位退（或A位扳），白都將在3位斷。以下至⑨止，白①一子剛好能起作用，故實戰中黑的下法為必然。

圖 2-378，實
戰繼續，白①扳是
借勁行棋好手。白
①如在2位接則無
謀，被黑在1位退
之後白無借勁之
處，故白①在2位
接不能考慮。

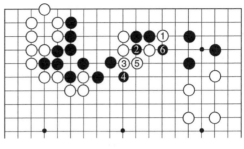

圖2-378

現白在1位扳
之後，黑在2位沖
反擊便可理解。其
後，在4位虎，再於
6位吃，似乎是自
然的反擊，其實不
然。

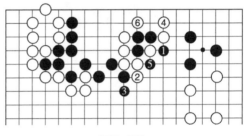

圖2-379

圖 2-379，前
圖繼續，前圖黑❻
打吃（即此圖黑❶
打吃），白⑤先曲
再4位立下，黑頓
時失去應手，黑只

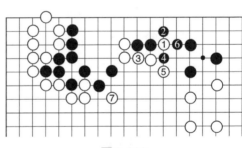

圖2-380

能5位提，被白6位扳過之後，黑棋形變壞。

圖2-380，回到當初被白在1位扳時，黑如在2位忍
耐，則將成白③、⑤先手借用再於7位罩黑的結果。因白
多了5位的一子，黑左上的處境就要困難許多。這是黑沒
有選擇此圖的原因。

圖2-381，當白在1位扳時，黑❷、❹如連續沖出，白於5位長出必然。至此，黑左上一塊出頭不暢，這是黑方的現實利益受損，而且在右上角還留有白A、黑B、白C的餘味，黑方應手困難。

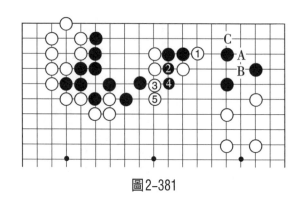

圖2-381

圖2-382，此圖是前圖所說的餘味，以後有機會，白可在1位靠再3位折，黑❹如在5位退，則白可於6位長進角求活。黑❹右角上打吃時，白⑤打再7位出頭，如此，黑難辦。

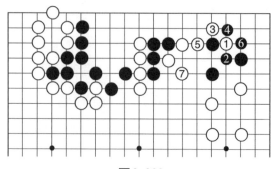

圖2-382

官 子 篇

《辭海》對官子的解釋是：「又叫『收官』或『收束』。圍棋術語。指一局棋的最後階段。經過中盤戰鬥，雙方佔領地域大體確定，尚有部分空位可以下子，稱為『收官』。官子每下一子佔地效力有大有小，因此收官也是圍棋重要技術之一。」

《辭海》的解釋無疑是清楚和準確的。

一、官子的形態及其計算方法

1. 官子的形態

圖3-1中有4個A位官子，其價值都是8目。每個局部都是要花費一手棋，對方都不用跟著應，像這樣雙方都要花費一手棋的官子，稱之為「後手官子」。這個後手當然是雙方的後手。

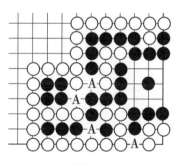

圖3-1

見圖 3-2，白於 1 位沖，黑在 2 位擋必然。如若不擋，白將於 2 位沖，黑角上全死。故白在 1 位沖是「先手官子」。我們把這種官子有先手意味的看做是先手一方的權利。

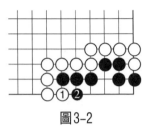

圖3-2

圖 3-3，白①、③扳粘之後，黑❷、❹要應，否則黑角危險。因此，白①、③是白方的權利。先手一方在這一局部不用花費手數。

圖 3-4，前圖棋形如果是黑棋走，黑將在 1 位扳，此後的定型是白 A、黑 B。黑❶之後白 B 位扳的權利消失了。像黑❶這樣將對方的先手官子消滅掉的官子，我們稱之為「逆收官子」。逆收一方在這一局部要花費一手棋。

圖3-3　　　　　　　　　圖3-4

圖 3-5，角上的情況是焦點，如黑先，則黑 A 位提，白要 B 位補活。

圖 3-6，前圖棋形如果白走，則白①扳好，黑也只好於 2 位做活，如此白先手吃黑兩子。

藉由這兩個圖的比較，我們知道：黑白雙方都是先手，雙方不必在這一局部花費手數就能得到較多利益，故

圖3-5

圖3-6

這類官子稱為「雙先官子」。

　　歸納一下：官子有三種形態，即雙方都是後手的官子；一方先手，另一方後手的官子；以及雙方都是先手的官子。

　　而在一方先手，另一方後手的官子中，如果先手方走，那是先手方的權利；如果被後手方搶到，則被稱為「逆官子」或「逆收官子」。

　　而雙方都是先手的，則被稱為「雙先官子」。雙先官子我們是必搶的。

2. 官子的計算方法

　　在前述的三種官子形態中，雙方都是後手的，是官子計算的基礎，即是多少目的官子就是多少目。

　　如前圖3-1所示，各個A位的官子價值都是8目。

　　逆收官子價值要乘以2。如圖3-2中，黑如先走，黑在1位擋，黑地由5目增加到6目，增加了1目，故黑如1位擋為逆收1目，相當於後手2目的官子；而圖3-4中的黑1位扳則為逆收3目，相當於後手6目的官子；而圖3-5

和圖3-6相比較，相差有12目之多，因為是雙方先手，故再乘以4，相當於後手48目官子。

計算基準歸納如下：

雙方後手官子——價值＝原價值；

一方先手，另一方後手——後手方走，價值×2；

雙方都是先手——價值×4。

下面做一組練習：

圖3-7中共有四道練習題，均為獨立題目。

正解是A題A位黑先是先手，白先是逆收；B題A位雙方都是後手；C題黑先時A位扳和白先時B位扳，雙方都是先手；D題A位雙方都是後手。

其價值大小是：A題黑先，先手6目，白先逆收6目；B題A位雙方均為後手9目；C題黑先是A位，白先

圖3-7

是B位，雙方均是先手4目；D題A位雙方都是1目半。
您答對了嗎？

官子的計算方法有兩種，一種稱為「加減法」或「出
入法」，另一種稱為「折半法」或「平均法」，兩種方法
用在不同的時候。

（1）出入法或加減法

圖3-8中有三處官子，均在A位。如果均是黑先，黑
將走A位。如果是白先，見圖3-9，白亦是A位。將前圖
的結果和此圖作一個比較。

①上面黑如走到A位，黑吃住白5子並有一目虛目，
共獲11目，而白沒有目；如果白走到A位接回5子，另外
還有一目虛目，而黑則沒有目，應該是11＋1＝12目，是
後手12目價值。

②中間的A位，如果白走到A位，白吃黑三子得6
目，並救回白四子，而黑沒有目；如果黑先，黑走A位接
回黑三子，並吃住白4子，還有三目虛目，共得11目，而
白沒有目，其價值是11＋6＝17目，是後手17目價值。

③右邊的白A位扳和前圖黑A位扳相比較，白扳至A

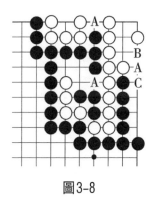

圖3-8

圖3-9

圖3-10

圖3-11

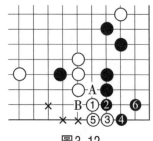

圖3-12

位,白棋增加1目而黑棋減少了1目;如果是黑棋扳到,則黑增加1目而白棋減少1目,其價值是1+1=2目,是後手2目價值。

上述計算方法都是將自己增加的(目數)加上破壞對方的(目數),就等於這一步的官子價值(目數)。

圖3-10,像這種地方,A位的尖是一步大棋。「雙先必爭」,是官子中鐵的準則。此圖A位尖,雙方均可先手得利,因為到A位將會對對方的根基造成威脅。尖到A位之後,一線的扳粘基本上是尖到A位一方的權利。

圖3-11,前圖棋形如果是黑走,黑1位尖威脅白根基,因此白②擋,黑3、5扳粘是黑的權利。以後是白A、黑B的定型。

圖3-12,前圖若是白先,則白1位尖至5接是白的先手,以後是黑A、白B的定型。

和前圖相比,白棋在「×」處增加了三目,黑空減少了三目(前圖「×」處),故1位尖是雙先6目。

（2）折半法或平均法

折半法用在形勢判斷上或後繼官子利益的計算上。

圖3-13，右下角A位是雙方官子焦點，如黑走到A位，吃住白4子，共獲得12目；如白走到A位，黑12目消失，白連回四子還有兩目，故A位的官子價值為14目。這是我們前面部分已講過的。

可惜此圖雙方都是後手。判斷形勢時該如何計算這裡的目呢？這時就用「折半法」來計算了：黑走到A位有12目，折半為6目；白走到A位有2目，折半為1目，故此處用折半法為黑有6目，白有1目。

圖3-14，黑、白的官子要點均在A位，黑走A位獲得10目，折半法為5目；白走A位吃黑7子獲得14目，用折半法白有7目。

有時，單純地用一種方法難以準確地計算官子價值時，就要兩種方法並用。

圖3-15的形態，無論是哪方走，當然都是A位。

圖3-13

圖3-14

圖3-15

圖3-16，如果黑走到1位，黑已將白三子吃淨，以後還有A位接回三個黑子的可能，故白的空只能折半計算為$3\frac{1}{2}$目，而黑有8目。

圖3-17，如白走到1位，則情況正好相反，黑只有$3\frac{1}{2}$目，而白有8目。

如果黑在白走1位之後於A位跟著應，已經是白棋先手得利了。

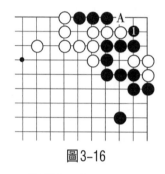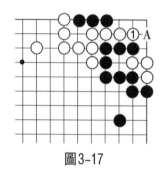

圖3-16　　　　　　　圖3-17

歸納如下：

如果要走，（1位的）官子價值是將兩者的差相加，（此圖的A位是）後續官子折半計算。

如果不走，作為形勢判斷，此處的官子價值雙方均折半計算：雙方均是8目＋$3\frac{1}{2}$目＝$11\frac{1}{2}$目；由於是兩種結果相加的，因此要除以2，結果是$5\frac{3}{4}$目。

走完一步官子之後，剩餘的官子如果是雙方後手，則用平均法就能很好地解決。

（3）劫的價值計算

圖3-18，這是單劫，白於1位粘劫，則是無爭議的平安局面。白粘劫花費了一手棋，雙方無目。

圖3-19，如黑走，在1位提之後還要於⚪位粘劫，要

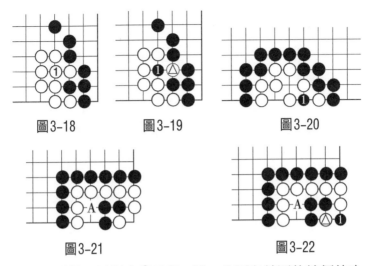

圖3-18　　　圖3-19　　　圖3-20

圖3-21　　　　　　圖3-22

花費兩手棋。黑提白△子得1目。此圖和前圖的總價值也只有黑提白△子的1目。共耗費三手棋（白一手、黑兩手），因此，每手棋的價值為$\frac{1}{3}$目。

　　圖3-20，黑走1位，白成劫活；白走1位是淨活。黑吃白，必須要打贏這個劫才行。

　　這個劫的價值是：白淨活之後有2目；黑吃住白棋有17目，加上白減少了2目，共19目。這個19目是這塊棋的總價值。共有三手棋組成，每手棋價值在6目半以上。找劫時，依據「每手棋價值要在6目半以上」的原則，一般就不會虧損。

　　圖3-21，這是「萬年劫」。為什麼會叫「萬年劫」呢？這主要是價值的因素造成的。

　　白若要吃黑3子，必須在A位打劫。如打劫獲勝可吃黑3子，共得7目，這樣，白在這個局部要花費兩手棋。

　　圖3-22，黑棋根據情況於1位後面臨選擇：在△位接成雙活；在A位打劫吃白，以後還需要再花一手棋把白棋

提掉。這樣，黑為了吃掉白棋，共在此花費了三手棋，加上前圖白若主動開劫，雙方共要花費五手棋才能解決這個劫的爭奪。

花了這麼多手棋，總價值是：黑吃白可得18目，若劫敗白有7目。這7目是黑方開劫要花費的本錢，也就是說，黑方要花三手棋吃白，每手棋的價值是6目。另外，要再下7目棋的本錢。因此，此圖的形狀，白棋絕對不能主動開劫，而黑棋要等到棋盤上大棋都走得差不多了才能決定是雙活還是開劫。這樣，這裡雙方都不走了，就成了「萬年劫」。

（4）複雜官子的計算

①第一型：「打二還一」

圖3-23，黑如於1位提白兩子，白可於Ⓐ位提回黑一子，被稱為「打二還一」。

此型如果白先走，白於1位接回兩子，則大家相安無事。

黑於1位提後，白如立即於Ⓐ位提回，則黑多提白一子，黑先手1目；白如不提，以後黑接Ⓐ位之後黑有3目。那麼，黑1的價值為：1目＋3目＝4目。由於是兩種可能的結果，因此，須4÷2＝2目，黑1提白兩子的價值為後手2目。如果是白於1位接，白1位接的價值也是後手2目。

黑1位提之後，白於Ⓐ位提，也是後手2目的價值。

如雙方不走，在判斷時用平均法（或折半法）計算，黑在此有1

圖3-23

目。

②第二型：有兩次後續官子的價值計算

圖3-24，此圖A位是雙方官子焦點。白走到A位，白獲得2目，黑無目。

圖3-25，黑如走到1位，白無目；以後黑走到A位，黑還可有1目。因此，黑1的價值是破白2目；另外，黑還有半目，總價值為$2\frac{1}{2}$。同樣，白走到1位也是$2\frac{1}{2}$。

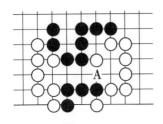

圖3-24

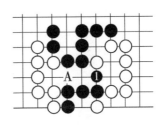

圖3-25

但是，如果雙方都沒走，應如何判斷形勢呢？

先判斷白棋，白走到1位為2目，被黑走到無目，折半為白有1目。

而黑棋即使走到1位，還要再走到A位才能獲得1目。A位是殘留的第二次官子，殘留的第三次官子價值折$\frac{1}{4}$，故此處官子白1目，黑$\frac{1}{4}$目。

③第三型

見圖3-26，黑❶在位沖，白若在A位擋，是黑先手1目。但是，白不會在A位後手擋，那麼，黑❶沖是幾目呢？

白如在1位擋，白得2目。黑沖到1位後，白在A位擋有1目；被黑再走到A位，白無目，故白被黑走到

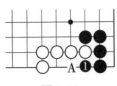

圖3-26

1位後，白有半目。故黑、白走在1位的官子價值均為後手$1\frac{1}{2}$。

雙方都沒走時，形勢判斷為白有$1\frac{1}{4}$目。在實戰中，為節省時間，無須做精細的計算，只粗略算做「1目強」即可。

④第四型

圖3-27，A位是焦點，白擋到A位，白有$2\frac{1}{3}$目；黑長到A位，白有1目。故A位官子價值為後手$1\frac{1}{3}$目。

雙方都不走，形勢判斷時，白有$1\frac{2}{3}$目，黑方無目。

⑤第五型

圖3-28，此型被稱為「打三還一」型，黑如1位接，此處官子結束，雙方無目。

白如於1位提，之後則成以下局面。

圖3-29，白如能在1位接到，則白有5目，此處官子結束。如以此圖計算，白花費兩手棋獲得5目，每手棋為$2\frac{1}{2}$目。

圖3-27　　　　圖3-28　　　　圖3-29

圖3-30，黑如於1位提，則還殘留A位的官子。

圖3-31，黑於❶位提一子之後，白如擋到A位，白有$1\frac{1}{3}$目；黑如走到A位，白無目。因此，A位的折半價值為$\frac{2}{3}$目。由於A位的官子是第二次殘留的官子，因此，計算成原價值($1\frac{1}{3}$目)的$\frac{1}{4}$，故此圖的A位計算成白方的$\frac{1}{3}$目。

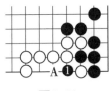

圖 3-30

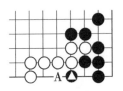

圖 3-31

加上原先白方曾提過黑方的三個棋子，白共計有 $3\frac{1}{3}$ 目。即白提三子的價值為 $3\frac{1}{3}$ 目。

由上述幾例，我們會感到計算太累、太麻煩了，因此，在實戰中棋手會採用簡便快速的方法來計算。

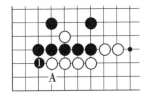

圖 3-32

圖 3-32，這是一間高夾之後留下 1 位的大官子。黑 1 位彎之後，還有於 A 位扳的後續官子。

圖 3-33，白如走到 1 位，則還留有 A 位的後續官子。

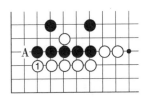

圖 3-33

如果將這幾步官子的精確目數計算出來，要耗費較多時間，故實戰中將其粗略地估算為「後手 16 目」。

圖 3-34，如黑彎到 1 位，則黑以 × 為界，白以 ⊗ 為界。

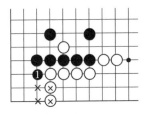

圖 3-34

圖 3-35，白如走到 1 位，則雙方邊界（即目數）和前圖相比，出入為 16 目（白仍以 ⊗ 為

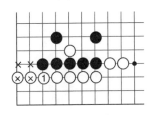

圖 3-35

界，黑以×為界）。

若要進行形勢判斷，此圖和前圖雙方都是增減為8目，因此雙方均有4目在此。

無論用哪種方法，都要客觀，不能有感情色彩；否則，形勢判斷時就會發生偏差。

二、正確地收官

1. 不下損著

圖3-36，白①、③扳粘後，黑如何補？現在黑❹補是損著，白接著有⑤、⑦的先手便宜，這是黑❹補不當所致。

黑❽若不補，則白有8位打吃之手段。

圖3-37，當白①、③扳粘後，黑❹補才是正確的收官方法。以後白若再走A，則黑B、白C後，黑角上不用補棋了。此圖和前圖相比，黑棋的損失只有1目，但是這1目是黑棋白白損失的。在細棋時，也許這1目就是致命的，因此，不能小看這1目；況且，全局的官子就是由N個這樣的1目組成的。

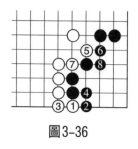

圖3-36

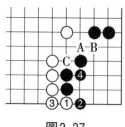

圖3-37

圖3-38，此型黑走1位是活棋，但損官是明顯的。

圖3-39，黑應在1位立做活，這樣白下面還要防止黑A位沖的破空。黑棋和前圖相比，此圖黑棋得1目便宜。

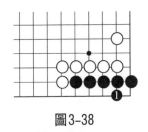

圖3-38

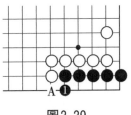

圖3-39

圖3-40，黑在1位做活，1目損，且缺少破白的有力手段。

圖3-41，黑在1位立是正確的做活方法（在A位立亦相同）。其後尚留有B位沖的破白空的手段。

圖3-40

圖3-41

圖3-42，白①、③補活方法正確，以後還留下於A位吃黑一子的便宜。

圖3-43，白①立下雖然也是3目活，但對黑的影響要小多了，以後白再於A位沖時，黑將在B位跳或脫先。

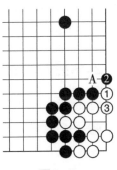

圖3-42

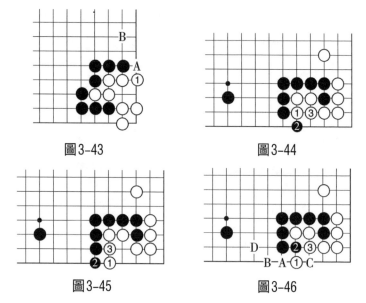

圖 3-43 　　　　　　　　　圖 3-44

圖 3-45 　　　　　　　　　圖 3-46

圖 3-44，白①雖然能接回兩子，但被黑於 2 位打吃，白官子損失。

圖 3-45，白於 1 位跳才是正解，黑如 2 位擋，則白接 3 位。和前圖比較，相差 2 目。

黑❷若改 3 位沖，則白接。

圖 3-46，前圖黑❷改這裡沖，白在 3 位接。以後白於 A 位爬，黑於 B 位擋，白於 C 位接，黑還要在 D 位補，和前圖相比較，目數一樣。

2. 掌握好收官順序

圖 3-47，白①、③扳粘之後，由於下一手有 A 位斷吃黑❷一子的手段，故黑一般會在 A 位補一手。

圖 3-48，當在別處有大的官子時，黑就不會補了。因為白①、③的斷吃，其官子價值為後手 $5\frac{1}{3}$ 目。當別處

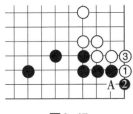

圖3-47

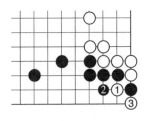

圖3-48

官子超過這裡時，黑方就會搶佔別處官子。

因此，前圖的白①、③扳粘不是絕對的先手，而是有一個時機問題。

圖3-49，白方走時，白A、B兩處扳粘都是先手。該先扳哪裡呢？

圖3-50，正確的下法是白先扳1、3位，等黑在4位補之後再5、7位扳粘，這樣黑仍需在8位補，白獲先手，黑有14目。

白如先扳5、7位之後再扳1、3位的話，黑就不會再補4位了。

圖3-51，前圖黑❹若補在此，則白⑤以下手段成立，故黑❹只能如前圖補。

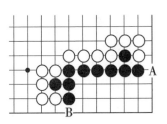

圖3-49

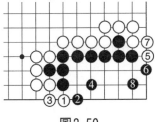

圖3-50

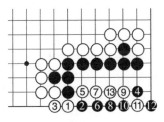

圖3-51

3. 常用官子手筋

（1）二路扳接和夾

①第一型

圖3-52，白①、③的二路扳接官子價值大；其後，白有A位的夾，黑只能B、白C、黑D，白有先獲利的後續手段。

圖3-53，如果黑走，黑是1位立。其後有黑A、白B、黑C、白D、黑E、白F、黑G、白H這樣的先手便宜，和前圖相比較，兩者相差19目之多。

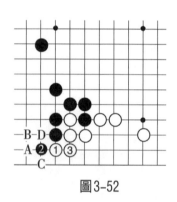

圖3-52

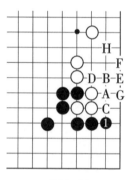

圖3-53

②第二型

圖3-54，此形1、3扳接之後沒有二路的夾，只有黑A、白B、黑C、白D的先手便宜。

圖3-55，如果白扳到1、3位，則以後還有A位扳的先手便宜，黑B位立比接稍好些。

此圖和前圖相比較，兩者相差11目。

此型雙方均是後手。

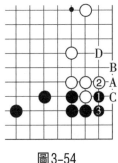

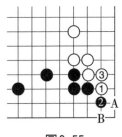

圖3-54　　　　　　　　　　圖3-55

③第三型

　　圖3-56，此型黑有被白於1位打的缺陷。黑❷如改在
3位立，則白在2位接，黑崩潰。故白①時黑❷只有提，
白③渡過之後黑難受。

　　圖3-57，黑能扳到1位就可以解決前圖黑之憂患。白
在2位接的話黑角上已無缺陷。

　　圖3-58，作為白棋，白於2位擋是最善應手。其後是
黑在3位退，白在4位提，
以後 A 位長是白的先手權
利，黑仍需在B位提。這是
雙方的最佳結果。

　　此過程中黑❸如在4位
接，則白亦補回，黑仍需B
位提，這樣黑是後手。

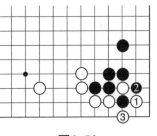

圖3-56

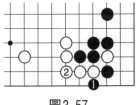

圖3-57

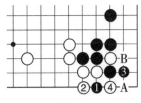

圖3-58

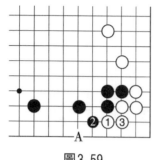

圖3-59

④第四型

圖3-59中，白①、③扳接之後無任何後續的官子便宜，其價值也降低許多。因此，白①應改3位單立，以後有A位的大飛。

若是黑先，黑棋當然在3位扳粘了。

（2）尖

①第一型

圖3-60，1位尖是一步雙先的官子，黑如尖到1位，白②一般要擋，黑❸、❺扳接是先手，因此是黑方有利。以後白A位同樣是先手，黑也要在B位補。

圖3-61，同樣，白如尖到1位，則黑也要於2位擋，以後白③、⑤的先手官子是白有利，黑A擠入是黑的先手，白要B位補。和前圖相比，此圖和前圖出入相差為6目，因為是雙先，故價值要乘以4。

圖3-60 圖3-61

②第二型

圖3-62，此時白①小尖是收官的好手筋，以下至⑦止為必然。黑若❽、❿，白可在11位抵抗。

6 粘

圖3-62

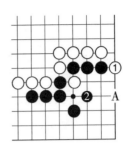

圖3-63

圖3-63，前圖白①改這裡扳，好像也是手筋，但被
黑2位尖防守，白以後只能A位跳。顯然此圖的白棋不如
前圖。

圖3-64，白①、③的下法在此不成立，黑❹可以立
下抵抗；白如於5位接，則黑❻至⓬止可以乾淨地將白棋
吃掉。

圖3-65，如果是黑走，黑在1位補正確，之後還有在
A位扳的後續便宜。和圖3-62相比較，出入有17目之
多，因為黑❶是後手，故黑❶是逆手18目。

圖3-64

圖3-65

③第三型

圖3-66，黑❶小尖是收官手筋。當白於2位打吃時，
黑❸再小尖，妙招。白④只能提，這樣黑❺可以連回。此

圖3-66 圖3-67

過程中，白④若在5位阻渡，黑將在4位接，白不行。

圖3-67，黑如單在1、3位扳粘，雖是先手，但目數上黑損失了有6目半之多。

④第四型

圖3-68，右下一帶白如何收官？

圖3-69，白於1位爬雖是常法，但此時不適用。黑❷擋之後，白無後續之手。以後黑A、白B、黑C、白D、黑E、白F是正常定型，如此黑角上有11目。

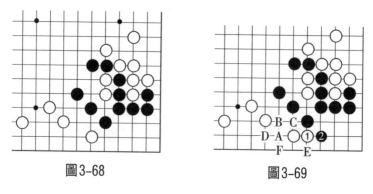

圖3-68 圖3-69

圖3-70，白①改為跳入，則棋形不佳，以下至❿止為必然，以後黑A、白B是黑的先手權利。這樣黑角上仍有11目。

圖3-71，白①小尖才是正確手法。黑❷無奈，以下

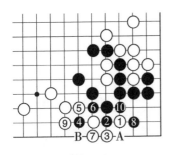

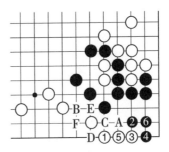

圖3-70　　　　　　　　圖3-71

至黑❻止白獲先手，黑角上少4目，現只有7目。

　　此過程中黑❷如於A位小尖，則白於5位長入，黑不能於3位擋；黑❷如改C位，則白於3位跳，其結果相同。

　　以後，成為黑A、白B、黑C、白D、黑E、白F的定型。

（3）立

①第一型

　　圖3-72，黑❶、❸的扳接不是最好，以後只有黑A位的打吃、白B位接的先手便宜。

　　圖3-73，黑於1位單立好，以後有A位夾的後續之手。A位夾的官子價值為後手4目。

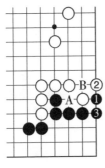

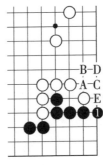

圖3-72　　　　　　　　圖3-73

如果嫌 A 位夾是後手，黑❶之後再於 E 位沖、白 C 位擋，即可還原成前圖。

②第二型

圖 3-74，此型黑❶、❸扳接的手法錯誤。

圖 3-75，黑應在 1 位立下。白如在 2 位擋，白雖多 1 目棋，但都落了後手。

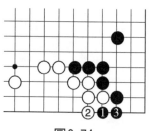

圖 3-74

圖 3-76，當黑有了◆子之後將產生 1 位的托手筋，白②無奈。白②若在 3 位，則黑 A 位斷吃，白崩潰。

此圖黑同樣是後手，但和圖 3-74 相比，黑多 2 目。

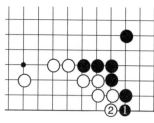

圖 3-75

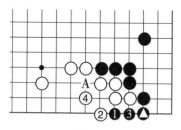

圖 3-76

③第三型

圖 3-77，此型黑 1 位扳錯誤，白②是官子好手，黑約損失 2 目半。

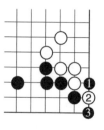

圖 3-77

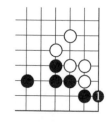

圖 3-78

圖 3-78，正確的手法是黑 1 位立下，這樣黑角上乾淨，無須再補棋。

④第四型

圖3–79，黑在1位立正確。至6止，白得8目，黑
❸、❺兩處均收緊。

圖3–80，黑❶單緊氣錯，白②打吃正確。這樣，黑A
位成後手。和前圖相比較，黑損失2目。

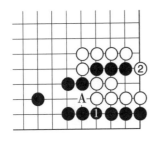

圖3–79

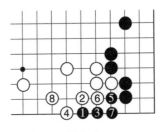

圖3–80

（4）飛

①第一型

圖3–81，黑於1位大飛被
稱為「仙鶴大伸腿」，至白⑧
止是正常進行。

圖 3–82，黑 ❶ 小 飛 不

圖3–81

好，白可以2位擋。至⑥止，黑和前圖相比虧損2目。

圖3–83，白如擋到1位，還有A位扳、黑B、白C、

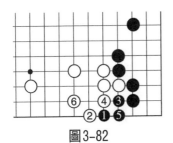

圖3–82

圖3–83

黑D的先手便宜，但白①擋是
後手，其價值是逆收9目。

圖3-84，如果黑棋角上有
◆子，則白1位擋只有逆收7
目，因此圖白沒有前圖的一路
扳接的先手便宜。

圖3-84

②第二型

圖3-85，此圖的白棋形狀和前幾圖不同之處是白可
以2位直接擋和4位吃，黑如於A位接則成為後手。

以後此型成為白A、黑B的定型，這是黑方的最佳結
果。

圖3-86，黑❶如改在1位小飛，白在2位擋至4止，
以後，白A黑B的定型是白的先手權利。此圖和前圖比
較，黑方虧損$1\frac{2}{3}$目。

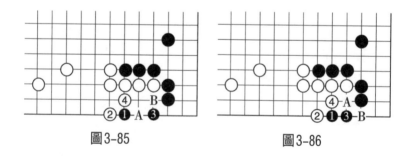

圖3-85 圖3-86

③第三型

圖3-87，此型黑在1位小飛正確。至④止黑獲得先
手。以後白A則黑B。

黑❶如在2位大飛，則白A、黑❸、白B，黑被截
斷。

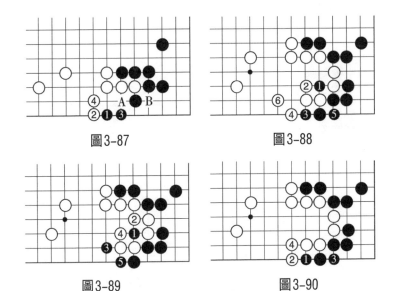

圖3-87　　　　　　　　　　圖3-88

圖3-89　　　　　　　　　　圖3-90

　　黑❶如不走，白將會在A位擋，以後還有B位吃黑一子的可能。因此，黑❶為先手7目。

　　（5）斷

　　①第一型

　　圖3-88，黑❶斷好手！至白⑥必然。

　　圖3-89，白②的抵抗遭到黑❸的嚴懲，至❺止，白左邊大空被破，故白②只能於4位打吃，讓黑再於5位爬為無奈的選擇。

　　圖3-90，黑❶、❸的下法不妥，和圖3-87相比較，黑此圖虧損2目。

　　②第二型

　　圖3-91，黑❶斷為官子手筋，至④止白角上6目，黑先手。

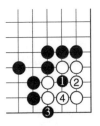

圖3-91

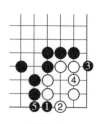

圖3-92

圖3-93

圖3-94

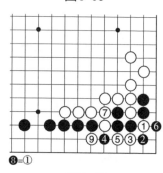

圖3-95

圖3-92，黑❶如單扳，至❺止黑落了後手。故此圖是黑失敗圖。

③第三型

圖3-93，白①位斷是好手，黑如2位打吃，則③斷又是一步手筋，黑只有4位打吃，白⑤即可打穿黑空。

圖3-94，白於1位斷時，黑如在2位打吃，則白③長即可將黑角上二子吃掉。

圖3-95，白③斷時，黑❹如改這裡抵抗，則白⑤、⑦打吃再於9位斷吃黑❹一子。這樣，黑棋損失更為嚴重。

④第四型

圖3-96，黑角上應如何收官？

圖3-96

圖3-97

圖3-97，黑於1位斷是好手
筋，白②如這邊打吃，則黑❸
打，黑得先手便宜。

圖3-98，白於2位抵抗時黑
❸點是連貫之手段。下面，白如
A位接，則黑B位長出，白崩
潰。故白只能於C位團，黑D位
打吃，白不能在A位接。

黑當初若不在1位斷，而單
在D位打吃，被白A位接，黑方
的虧損是明顯的。

⑤第五型

圖3-99，此型黑❶沖的下
法平庸，被白②位擋之後白角有
8目。

圖3-100，黑先於1位斷是
收官手筋，白只好於2位打；其
後，黑再於3位托，至⑥止，白
角上有6目。和前圖相比，黑佔
2目便宜。

圖3-101，黑①單托不行，

圖3-98

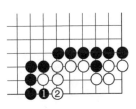

圖3-99

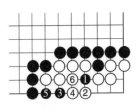

圖3-100

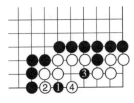

圖3-101

白可於2位截斷黑棋。至④止，黑無後續手段。

（6）點入

①第一型

圖3-102，角上白棋是活棋，作為黑棋應如何收官呢？

圖3-103，黑❶扳平庸，白②補之後白角上有6目。

圖3-104，黑❶點入是常用的官子手筋。白②正應，黑❸立，從外部縮小白棋眼位，正確。白④是唯一正確的應手。至❼止，黑得1目，白角4目。和前圖相比較，黑獲得3目，但落了後手。因此，作為黑棋，何時走要根據全局形勢來決定。

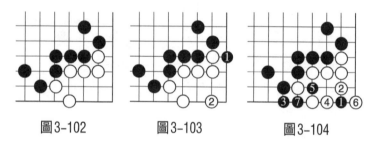

圖3-102　　　　圖3-103　　　　　圖3-104

②第二型

圖3-105，黑應如何更好地收官？

圖3-106，黑於1位先點是好棋，白②只能接。這樣，黑❸、❺扳粘和❼、❾的扳粘均是先手便宜，白空為18目。

圖3-107，如果黑❶、❸先扳粘，白④位補是好棋。黑於A位打吃，白可B位長出；黑C位

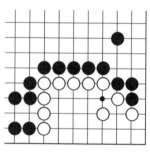

圖3-105

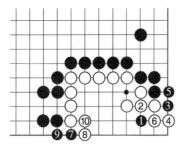

圖3-106

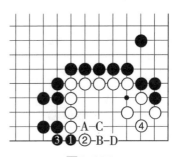

圖3-107

再打吃，白亦D位繼續長出，角上無棋。這樣，白角上20目，黑虧損2目。

③第三型

圖3-108，定石的型之後黑又走了▲子，黑應如何收官？

圖3-108

圖3-109，黑於1位點為好手，白②只好粘，黑❸退回之後成先手。

黑❶點如改3位打吃，白有可能不應，那樣黑成後手。現黑❶點之後白如不應，黑可4位立，白死。因此，黑❶點為細膩之著。

④第四型

圖3-110，黑先，應如何收官？

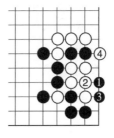

圖3-109

圖3-110

圖3-111

圖3-112

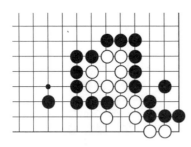

圖3-113

圖3-111，黑❶點是好棋，白②至⑥為必然之著，這樣，白空5目。

黑❶若在3位單扳，則白於1位做眼，那樣白空9目，黑有4目損失。

圖3-112，前圖黑❶改這裡打吃是隨意之手。以下至⑧止必然，這樣白空7目，和前圖相差2目。

⑤第五型

圖3-113，黑先，如何收官為好？

圖3-114，黑❶擋是沒有經過細心思考的隨手之著，白②立之後，A位的沖則是白的權利了。

圖3-115，黑❶位先點很有秩序，白②只能接。如改其

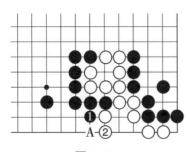

圖3-114

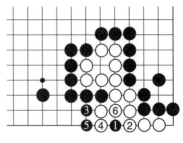

圖3-115

他應法，黑將在2位撲，白全死。

至⑥止，黑❸、❺都收緊了，比前圖下法佔1目便宜。

⑥第六型

圖3-116，黑先，如何收官？

圖3-117，黑❶沖不好，白②守是形，黑❸長入白可脫先，此圖黑失敗。

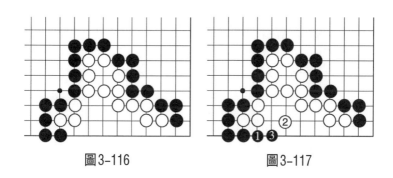

圖3-116　　　　　　　圖3-117

圖3-118，黑❶點入是手筋，白②欲截斷黑棋，但黑有3位的防守好手，因此白②不成立。

圖3-119，黑❶點入時，白只能於2位擋求活，這樣，黑已經佔先手便宜了。白若A，則黑B。

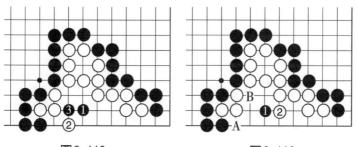

圖3-118　　　　　　　圖3-119

三、序、中盤中的官子價值

圍棋是講究效率的。因此，從理論上說，每一步棋都可以換算為具體目數。由於在實際對局中影響價值的因素太多了，所以單純用目數來計算某一步棋的價值已不太準確了。

見圖3-120，黑如走到1位，則白角上全死；如是白先走，則亦可吃黑三子而成活。雖是關係到一塊棋的死活，但可以用目數來表示其價值：黑走到1位，黑獲得14目；白若吃掉黑三子而成活，則可獲得7目，故黑❶的價值為21目。這是因為此圖白棋的死活只是局部問題，和別處沒有直接的關係。

見圖3-121，黑白雙方在此的官子焦點都是A位。這步棋不僅具有相當大的現實目數，而且對雙方的棋形厚薄產生影響。這種影響有多大，要根據全局形勢來判斷。

因此，序盤和中盤階段的官子，還有其今後的潛在價值部分，希望讀者能細心領會。

圖3-122（後手20目），黑於1位小飛守角有20目的價值；反之，被白1位掛角之後，角上成為黑、白各一

圖3-120 圖3-121 圖3-122

子，黑角上無優勢。

　　現黑❶位守角，角上有12目，加上左、右兩邊的後續發展價值，約有20目。

　　圖3-123，黑❶大飛守角之後，角上的地比小飛守角要大，但也薄一些。因此，不能說黑❶的大飛守角比小飛守角要好。

　　圖3-124（後手20目），黑❶連片大場，若要估算成官子，大約有20目。

　　黑❶之後，1位的上下連同右邊一片有近40目；若被白於1位分投，黑棋的勢力在右邊便僅僅剩下右上和右下部分，合計約20目，因此，黑❶的價值為後手20目。

　　圖3-125（後手20目），黑於1位拆二是好點，壓縮白棋陣勢的同時擴大右上黑棋陣勢，並且局部的實空也發生增減——以後大致成為黑A、白B的定型。如此，白角上約有7目，黑邊上約有7目。

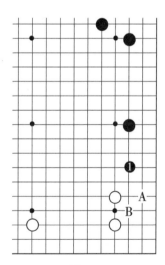

圖3-123　　　　圖3-124　　　　圖3-125

圖3-126，白於1位拆後白角上約有20目，黑邊上無目，合計相差20目。

圖3-127（約20目），黑如1位小尖，確保角上實地的同時還攻擊白拆二，如此黑一來，黑角上有13目。

圖3-128，如果是白走，白將於1位大飛進角。以後，白A、黑B、白C，這樣白的下法和黑C位小尖兩者各有一半的權利。

形成此圖，黑角上無目，白增加6目左右，和前圖黑小尖相差約20目。

圖3-126　　　　圖3-127　　　　圖3-128

圖3-129（黑先，先手15目），黑在1位跳為常型，守住角空的同時還準備A位打入攻擊白棋，故通常情況下白應於2位補，這樣，角上增加約15目，白邊上三子約有5目。

圖3-129

圖3-130

圖3-130（白先，逆收約15
目），白如走，白在①、③是棋
形。如此，黑空減少約7目，而
白空增加約8目，相差約15目。
由於前圖黑❶是先手，故此圖白
為逆先15目。

白走到①、③之後，整個白
棋的棋形都變厚了，從而影響右
下的黑棋，因此，在實戰中，白
①、③的真實價值要比能計算出
的目數價值大。

圖3-131

圖3-131（後手25目），黑先
於1位是大飛是極大之著。黑❶飛之後，黑右下角約有10
目，白右邊兩子成受攻之形，無目。

見圖3-132，如果是白走，白當然是在1位小尖。白小尖到1位之後，白邊上約有8目；黑右下角成被攻擊對象，沒有目數。

圖3-133（後手約25目），黑在1位拆二有攻擊白棋拆二的意味，黑右上角實空得到擴張。

圖3-134，如被白拆二，白空約有12目，黑角小了約6目，加上獲得安定和向中腹發展的影響，其價值約是後手25目。

圖3-132

圖3-135（約後手15目強），黑在1位拆二，加強右上黑角的同時攻擊白棋拆二，角上黑空約20目，白無目。

圖3-133 圖3-134 圖3-135

圖3-136，白若於1位拆二，右上黑角變小約15目，白空為10目，空相差約15目，同時局面安定。

圖3-137（後手約20目），黑在1位小尖，約為後手20目。以後的計算為雙方立到一路。

圖3-138，白如走，則是1位小飛進角。以後是白A、黑B、白C、黑D、白E、黑F這樣的定型計算。和前圖相比，黑空減少13目，白空增加7目，合計為20目。

圖3-136

應該注意的是，此型和雙方根基、厚薄等安全問題關係不大，僅僅是目數的出入。

圖3-137

圖3-138

圖3-139（後手15目），白1位飛後，右上角雙方無目，白增加約5目。

圖3-140，黑走，一般是在A位跳，黑角空增加10目，白邊空減少5目，合計約15目。

<div style="text-align: center">圖3-139　　　　　　　圖3-140</div>

　　此型白拆二已堅實，故黑可考慮於B位尖頂，這樣更緊湊。

　　圖3-141（先手10目），黑1位攔逼，其後有A位的打入，嚴厲，故白一般要於2位跳補，防黑的A位打入。這樣，黑❶成先手。

　　圖3-142（逆收10目），白若走到1位，其後有A位的飛進角，黑B位防守。和前圖相比較，黑白空增減10

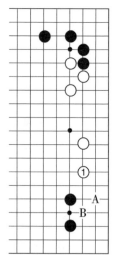

<div style="text-align: center">圖3-141　　　　　　　圖3-142</div>

目以上。此圖白是後手。

　　圖3-143，右邊黑棋大模樣，姑且都算做黑已成為確定地，❶擋就有18目。

　　黑❶擋之後，白棋是否A位扳成為白棋頭痛的地方。

　　圖3-144，黑⬣擋之後白如不走，黑有❶至❼的手段，或者是黑❶單走5位。

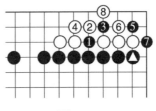

圖3-144

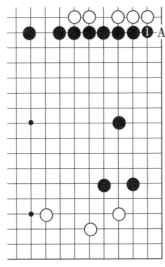

圖3-143

　　圖3-145，白如能在1位曲，黑2位跳穩健。如在7位扳，白有3位夾的手段。以下至❽止為一般定型。此圖和黑於1位擋相比，出入約18目。

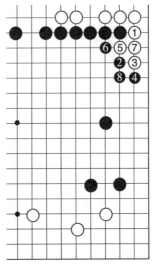

圖3-145

　　圖3-146（20目以下），黑❶攔逼，伏擊著A位的打入，故白②跳是一步大棋。這樣黑先手。

　　圖3-147，白①拆二，右邊白棋得到強化的同時還有A位的好點，以繼續擴張右邊陣勢。和前圖相比，出入有20目。

　　圖3-148（後手15目），黑在1位拆二，黑方實空增加了6目。

圖3-146　　　　　　圖3-147　　　　　　圖3-148

　　圖3-149，倘若白在1位拆二，白角空增加了6目，黑空減少6目，目數方面增減有12目。加上今後對中腹的潛力和影響，計算目數為15目。

　　此型黑白雙方均為安定之形，故攻擊意識不存在。

　　圖3-150（後手20目），黑在1位跳出，有後手20目的價值。黑於1位跳出之後白右邊的勢力變小。

　　圖3-151，白如於1位曲到，則白右下變得更厚，右

圖3-149

圖3-150

邊成為白的勢力，右上的白子價值
也增大。和前圖黑1位跳出相比
較，出入可以看作後手20目。

圖3-152（後手15目），三·
3是此型的雙方官子爭奪焦點，雙
方均是安定的。作為純官子約為
15目。

圖3-151

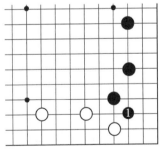

圖3-152

圖3-153，白①擋，黑角上有6目。

圖3-154，黑1位爬，以後黑A、白B、黑C、白D，是黑的先手權利。如此定型，白邊空減少約10目，黑角空增加8目以上，合計為20目弱。

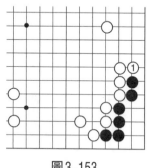

圖3-153

圖3-154

圖3-155，黑❶位小尖為逆收10目左右。

圖3-156，白①位點角，至⓯止是局部常型。白角上有6目，黑有10目。和前圖黑1位小尖守角相比，黑角空少了4目，合計出入為10目。因此圖白是先手，故前圖黑❶小尖守角為逆收10目左右。

圖3-155

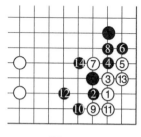

圖3-156

圖3-157（先手15目），如白走，1位點入是常用侵入之手。黑❷擋是爭先手的下法，白③扳必然，至❻止告

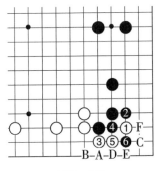

圖3-157　　　　　　　圖3-158

一段落。以後是黑A、白B、黑C、白D，再其次是白E、黑F。

　　圖3-158，如黑走，黑於1位立為黑之後續手。和前圖相比，黑空增加約10目，白空減少約5目。因黑❶是後手，故黑於1位立為逆收10目。

四、常見棋形的官子價值

　　圖3-159（第1型，後手25目），黑在1位立約有25目的價值，其後有A位的打入，因此，白棋變薄。

　　圖3-160，如果白棋扳到1位，黑的A位打入消失，同時，白棋還有B位夾擊的後續手段。

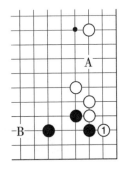

圖3-159　　　　　　圖3-160

圖3-161（第2型，後手20目），黑❶飛二路守角的價值有20目，其後的定型是黑A、白B；白C沖，黑D擋。

圖3-162，白如飛到1位，以後的定型是白A、黑B、白C、黑D、白E、黑F、白G、黑H。和前圖相比，黑棋減少11目，白棋增加9目，合計為20目。

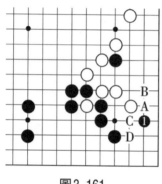

圖3-161

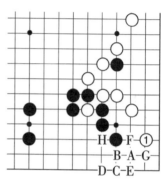

圖3-162

圖3-163（第3型，後手18目），黑❶點時白於2位壓，至❼止是普通的定型。黑棋在增加角空的同時強化了自己，並且含有今後繼續攻擊白棋的可能。

圖3-164，如果白走到1位爬，黑角變小、變弱的同時，白棋自身也得到強化。因而此處的官子價值約18目。

圖3-163

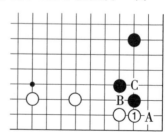

圖3-164

　　黑如在A位扳，白有B位的先手，黑還要C位接，如此黑被白佔先手便宜。

　　圖3–165（第4型，後手17目），黑❶扳、❸接有17目。黑❸之後，黑有A位夾、白B、黑C、白D的先手官子便宜。

　　圖3–166，白如能扳到1位，再於3位粘，其後有白A、黑B、白C、黑D、白E、黑F的先手官子便宜。和前圖相比較，黑方相差7目，白方相差10目，合計相差17目。

　　圖3–167（第5型，後手17目），黑❶擋有17目左右的價值。

　　圖3–168，黑❶擋之後，白②沖是白方的權利。以後，黑有A位立和C位打吃兩種選擇。在A位立官子較佔便宜，但必須是以後白C位沖、黑D位擋、白E位斷時，

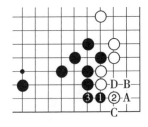

圖3–165

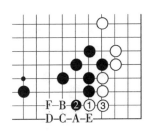

圖3–166

圖3–167

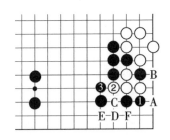

圖3–168

黑F位接無事才能於A位立
下，否則，黑只好在C位打吃。

圖3-169，如果白走到1
位，以後白有A位打吃的先手
便宜，大體上為黑B打、白C
提、黑D立下的定型。

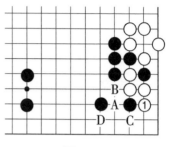

圖3-169

圖3-170（第6型，後手
17目），黑❶立，以後有黑A、白B、黑C、白D、黑E、
白F、黑G、白H的先手官子便宜；黑❶時白如在E位
擋，則已是黑❶的先手便宜。

圖3-171，白如先走，白將在①、③扳粘，其後是白
A、黑B、白C、黑D的定型。此圖和前圖相比，黑地相差
10目，白地相差7目，合計相差17目。

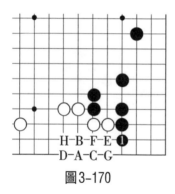

圖3-170

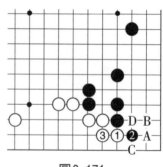

圖3-171

圖3-172（第7型，後手16目），黑❶補是價值16目
的大官子。

圖3-173，如白走，白①小尖是收官手筋，黑只能於
2位吃；白③、⑤「滾打包收」之後於7位粘。和前圖相
比，白相差5目，黑相差11目，合計相差16目。

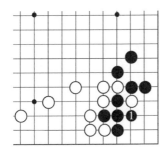

圖3-172

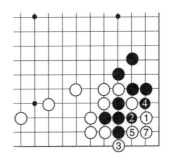

6粘　　　圖3-173

　　圖3-174（第8型，後手16目），黑❶跳入，其後是黑A、白B、黑C、白D、黑E、白F的定型。

　　圖3-175，如果是白先，白將在1位擋，以下是黑❷至白⑤的定型。和前圖相比較，黑空相差5目，白空相差11目，合計為16目的官子。

　　圖3-176（第9型，後手14目），此型黑如先收官，黑❶打吃再3位斷。以下至❼止是收官手筋，成為A位的劫爭。假設白方因自身負擔重而放棄劫爭，則成以下局面。

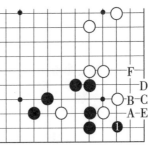

圖3-174

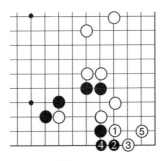

圖3-175

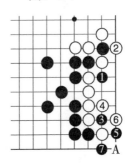

圖3-176

圖 3-177，前圖白棋如放棄劫爭，將成為黑❶、❸先手劫勝獲利的結果。

圖 3-178，如果白能在 1 位立下，和前圖相比較，黑相差 5 目，白相差 9 目，合計為 14 目。

需要注意的是，此型是白方放棄劫爭為 14 目。如果發生轉換，那就另當別論了。

圖 3-179（第 10 型，後手 14 目），黑❶彎頭約 14 目。以後，黑於 A 位吃，白擋在 B 位，因黑是後手提一子，故此處價值以折半計算。

圖 3-180，白走到 1 位後，以後白還有 A 位扳、黑 B 擋、白 C 接、黑 D 接的先手官子便宜。此圖和前圖相比較，黑棋差 6 目，白相差 8 目，合計相差 14 目。

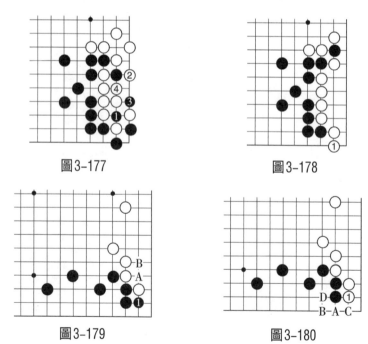

圖 3-177　　　　　　　　圖 3-178

圖 3-179　　　　　　　　圖 3-180

圖3-181（第11型，後手14目），黑❶、❸的二路扳粘是常見的官子。由於❶、❸之後不能在2位夾，只能在A位扳，則白B、黑C、白D、黑E、白F，白佔先手便宜。

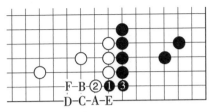

圖3-181

圖3-182，如果是白棋扳到1、3位，則以後白棋同樣有A～F位的先手便宜。此圖和前

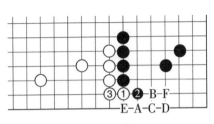

圖3-182

圖相比，黑、白均相差7目，合計為14目。

若爭先手，白1可考慮單3位立，黑❶擋，白再E位扳粘，這樣白是先手。

圖3-183（第12型，後手13目），黑❶扳、❸接之後，A位扳，白B位立，是黑的後續官子便宜。

圖3-184，白如扳到1、3位，以後還有A位扳、黑B、白C、黑D、白E、黑F的先手便宜。和前圖相比較，

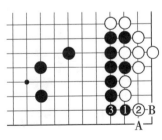

圖3-183

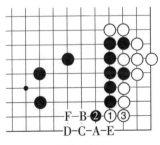

圖3-184

此圖黑相差7目，白相差6目，合計相差13目。

圖3–185（第13型，後手12目），黑1位扳、3位粘之後留有黑A、白B、黑C、白D、黑E、白F的先手權利。

圖3–186，如果白①、③扳粘，其後白A、黑B、白C、黑D，是白棋的先手官子權利。此圖和前圖相比較，黑相差5目，白相差7目，合計相差12目。

圖3–187（第14型，約後手12目），其後黑在A位吃和白在A位接的後續官子，因為雙方都是後手，故其價值要折半計算。

圖3–188，在黑有了●子後，黑留有1位的打吃。白

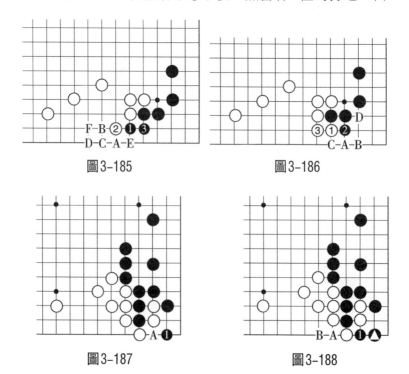

圖3–185

圖3–186

圖3–187

圖3–188

若A位應，則黑❶是先手便宜。所以，白②脫先是當然
的。黑A位提、白B位擋是正常定型。此結果和白1位接
相比，黑棋增加了$5\frac{2}{3}$目，白無目。

如果白接了1位，則黑減少$5\frac{2}{3}$目，白棋增加了1目。

圖3-189，若白棋在1位曲，其後尚留有白A、黑B、
白C的官子；而黑亦可能在A位接，A位留的殘留官子因
為雙方是後手，其價值也是折半
計算。

將此圖和圖3-187圖平均，
再將此圖和上圖平均，此處的官
子價值約為12目。

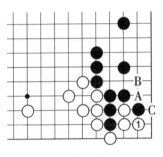

圖3-189

圖3-190（第15型，後手11
目，或先手4目），黑❶立是正
確的收官手法。如改在A位扳，
則會遭到白1位撲的反擊。

黑❶立之後，白如在A位
擋，則黑❶立成為先手4目；白
不擋A位，則黑有A位沖、白
B、黑C、白D、黑E、白F、黑
G、白H的先手官子權利。

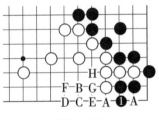

圖3-190

圖3-191，白棋如扳到1
位，其後A位打吃是白棋的權
利，黑只能B位接。和前圖相比
較，黑少4目，白增加7目，合
計為11目。

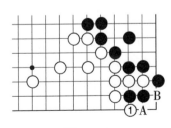

圖3-191

圖3-192（第16型，後手11目），黑於1位立為正確的手法。其後有黑在A位大飛、白B、黑C、白D、黑E、白F、黑G、白H的先手官子。

圖3-193，白如走到1位扳再3位立，和前圖相比較，黑相差4目，白增加7目，合計為11目。

圖3-194（第17型，後手11目，或先手4目），黑❶接是黑棋的收官之著。

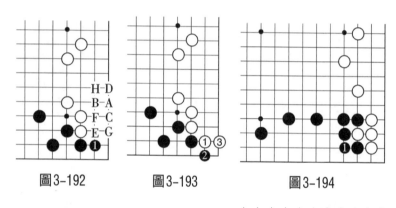

圖3-192　　　圖3-193　　　圖3-194

圖3-195，如果白棋走到1、3位，以後還留有A位扳、黑B、白C、黑D、白E、黑F的先手官子權利。如此結果和前圖相比較，黑減少7目，白增加4目。

如果白①、③之後黑跟著A位立，則黑是後手，白方是先手4目。

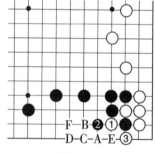

圖3-195

圖3-196（第18型，後手10目），黑❶正確，如在A位接則損半目。

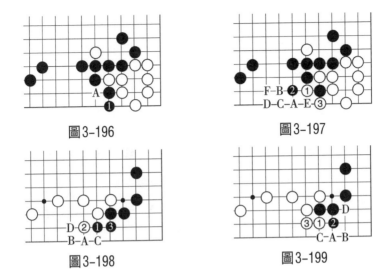

圖3-196　　　　　　圖3-197

圖3-198　　　　　　圖3-199

　　圖3-197，白打到①、③之後，還有A位扳、黑B、白C、黑D、白E、黑F的先手權利。和前圖相比較，黑減少7目，白增加3目，合計為10目。

　　圖3-198（第19型，後手10目），黑走到❶、❸之後，還留有A位扳、白B、黑C、白D的先手官子權利。

　　圖3-199，白走也是1、3位扳接，其後同樣有白A、黑B、白C、黑D的先手權利。和前圖相比較，黑、白雙方均是5目的增減，合計為10目。

　　圖3-200（第20型，先手5目，或後手10目），黑❶扳之後，白要在A位應；否則，黑B位可吃白4子。被黑吃4子，黑將得10目，折半計算。黑❶之後，白若不在A位補，黑有5目的價值存在。

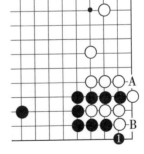

圖3-200

圖 3–201，如果白走，白於 1 位立正確。和前圖相比較，白增加了 4 目，黑減少了 6 目，合計為 10 目。

圖 3–202（第 21 型，後手 $9\frac{2}{3}$ 目），黑走，黑在 1 位虎。

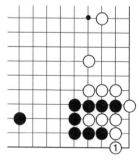

圖 3–201

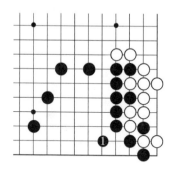

圖 3–202

圖 3–203，白走，白是①、③吃掉一子。以後白 A 黑 B；再以後，白 C 不行，只能是黑 C 擋的定型。白以後要在⬤接上。

和前圖相比較，黑減少 $4\frac{2}{3}$ 目，白增加 5 目，合計為 $9\frac{2}{3}$ 目。

圖 3–204（第 22 型，後手 5 目強），黑如走，當然是 1 位接。

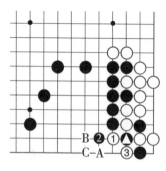

圖 3–203

圖 3–204

　　圖3-205，白如走，則是①、③位吃黑1子，其後是白A、黑B的定型。和前圖比較，白增加1目，黑減少4⅓目。合計為5目強。

　　圖3-206（第23型，後手6目，先手3目），黑如扳到1位，其後有黑A、白B、黑C、白D、黑E、白F的先手官子便宜。白如立，即A位擋，則黑先手。

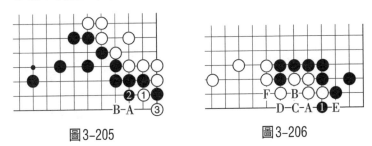

圖3-205　　　　　　　　　　圖3-206

　　圖3-207，白如走，白①立手法正確。其後是白A黑B的定型。和前圖相比較，黑減少1目，白增加5目，合計為6目。

　　圖3-208（第24型，後手4目強），黑如走，黑是1位扳，其後黑再於A位扳，白只能在B位接。

圖3-207　　　　　　　　　　圖3-208

　　圖3-209，如果白走，白可在1、3位扳粘。和前圖相比較，黑棋減少1目，白棋增加3⅔目，合計為4⅔目。

圖 3-209

圖 3-210

圖 3-210（第 25 型，後手
4 目），如果黑走，則是 1 位
扳，其後是黑 A、白 B、黑
C、白 D 的定型。

圖 3-211，白如走到 1 位，
則其後是白 A 黑 B 的定型。和
前圖相比較，黑減少 1
目，白增加 3 目，合計為
4 目。

圖 3-211

圖 3-212（第 26 型），
如果黑先，黑逆先 $3\frac{2}{3}$ 目。
黑在 1 位扳是沒有疑問
的。

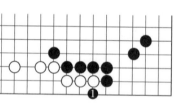

圖 3-212

圖 3-213，如果白
先，白先手 $3\frac{2}{3}$ 目，在 1 位
扳好。白①如改在 2 位單
立，則黑也是擋住 1 位，

圖 3-213

這樣白棋虧損 $\frac{2}{3}$ 目。黑❷撲也是正確之著。黑❷如在 B 位
擋，則虧損 $1\frac{1}{3}$ 目。雙方至❹止告一段落，以後是白 A 黑 B

的定型。和前圖相比較，白增加 $1\frac{2}{3}$ 目，黑減少 2 目，合計為 $3\frac{2}{3}$ 目。

　　圖 3-214（第 27 型，後手 4 目），如黑先，黑在 1 位渡過。

　　圖 3-215，如白先，白 1 位立下，其後是白 A、黑 B、白 C、黑 D 的定型。和前圖相比較，白棋目數沒有變化，黑棋減少 4 目，合計仍為 4 目。

圖 3-214　　　　　　　　　　　圖 3-215

五、十三路小棋盤官子練習

　　圖 3-216（例 1，問題圖），黑先，結果如何？

圖 3-216

圖3-217

圖3-218

圖3-219

圖3-217（失敗圖），黑❶先扳上面，時機錯；白②是及時的好手。此處是逆先7目，白④是雙先7目。左上若黑❼沖，則有2目損失。至⑧止，白33目，黑27目，黑盤面差6目。

圖3-218（正解圖），黑❶妙手，白②只得應，這樣黑得先手1目便宜；右下黑❸至❼是先手7目的官子，當然要先走掉。白④如在5位，則黑6位扳，角上將成劫活。因上面白有劫材，故白④只能這樣。這時黑再走9位的先手扳粘。左上黑⓭是好手，白⑭無奈。如改於15位應，則黑19位沖，白虧損更大。至㉒止，是雙方均為27目的結果。

圖3-219（例2，問題圖），黑先，結果如何？

圖3–220（失敗圖），黑❶斷雖是官子手筋，但在此不適宜；黑❾亦損，左下❸手法錯。至黑㉕止，黑盤面4目負。

圖3–220

圖3–221（正解圖），左上角，黑❶先扳試白應手，手法絕好！白②接是準備留著3位的先手扳粘。如改4位擋，則黑❸在7位扳即可。現白於2位接，黑於3位單立是和黑❶相關聯的漂亮手法，白④補無奈。如不補，黑將於A位托後再8位點，白死。右上角，黑❺扳是要伏擊白⑥扳，因此，白⑥無奈。左下角，黑❸單立手法正確。白如不補14位，黑B位托是後續的官子好手。白⑭擋和黑⑮為見合之處，至⑲止成為盤面平空。

圖3–221

圖3–222（例3，問題圖），黑先，結果如何？

圖3–222

圖3-223

圖 3–223（失敗圖），右上角，黑❶扳的手法不妥，白②好防守；右下角，黑❸平凡，黑❼無策。至⑳止，黑盤面3目負。

圖 3–224（正解圖），右上角，黑❶點入是好手筋！白如在36位曲，黑將在3位扳，白不能5位斷黑。左下角，黑❼先斷是常用官子手筋。白⑧如改34位，則黑有12位頂的手段，白不行。右下是4目價值，而左上角18位扳是3目，故黑應先選擇右下的13位斷。黑⓭斷後如單15位，則被白在17位隔斷，黑不行。至㉒止，全局大體定型；至�337止，黑盤面1目勝是正解。

⑳＝⓭

圖 3-224

大展好書　好書大展
品嘗好書　冠群可期

大展好書　好書大展

品嘗好書・冠群可期